KB187297

키치의 시대,
예술이 답하다

키치와 미술 / 영화 / 문학의 만남

키치의 시대, 예술이 답하다

초판1쇄 인쇄 2014년 11월 10일
초판1쇄 발행 2014년 11월 15일

지은이 정미경
펴낸이 김진수
펴낸곳 사문난적

출판등록 2008년 2월 29일 제313-2008-00041호
주소 서울시 강서구 염창동 268번지
전화 02-324-5342
팩스 02-324-5388

ISBN 978-89-94122-38-0 03600

키치의 시대, 예술이 답하다

키치와 미술 / 영화 / 문학의 만남

정미경 지음

사문난적

약어 표기

HJ Rainer Werner Fassbinder: Händler der vier Jahreszeiten.
AS Rainer Werner Fassbiner: Angst essen Seele auf.
LL Marlene Streeruwitz: Lisa's Liebe. Roman drei Folgen.
LU Elfriede Jelinek: Lust.

이 저서는 2010년 정부(교육부)의 재원으로 한국연구재단의 지원을 받아 수행된
연구임(NRF-2010-812-A00202)

　　이 책에 대한 착상은 우연한 기회에 이루어졌다. 오래 전 어느 대학가 정류장에서 버스를 기다리던 중, 어떤 장면을 목격하게 되었다. 그 대학 학생들로 보이는 남녀가 무슨 사연이 있는지 묘한 분위기를 연출하고 있었다. 관객이 되어 그들을 관찰하니 금방 해석이 되는 상황이었다. 연인이었던 두 사람이 헤어지는 순간이었나 보다. 옷깃을 올린 여학생이 촉촉이 젖은 눈으로 공중을 응시하는 동안 남학생은 세상의 짐을 다 진 듯 주변을 맴돌다, 바라보다, 고독하게 퇴장한다. 젊은 연인들에게 흔히 있는 일이겠지만, 나의 이목을 끈 것은 그들의 행동방식이 멜로드라마 양식을 떠올리게 해서였다. 마치 광고나 TV 드라마의 주인공이 된 듯 두 사람은 그들의 역할을 잘 해 내고 있었다. 이 흥미로운 장면은 계속 머릿속에 맴돌다 결국 '키치'로 나를 인도해 주었다.

오늘날 문화를 한 마디로 정의하기는 어렵겠지만, 가벼움과 피상성이 이토록 노골적으로 제 얼굴을 드러낸 적도 아마 없었을 것이다. 매체 환경의 변화에 따라 대중문화는 이제 거역할 수 없는 생활의 일부가 되었고, 한류 열풍은 이 문화의 상품 가치를 입증하고 있다. 드라마 왕국에서 자라난 아이들은 연예인을 꿈꾸고, 부나방처럼 스크린 속 저 화려한 세계로 달려든다. 더 예쁘게, 더 가볍게 보여야 더 먼저 팔려나가고... 그리고 더 빨리 잊혀 진다. 실로 가벼움 예찬의 시대가 아닌가.

'키치'를 타박하고 훈계하는 것이 이 책의 의도는 아니다. 키치가 내거는 저 달콤한 약속으로부터 위안을 얻는 (키치) 소비자의 한 사람으로서 키치의 미덕 또한 잘 알고 있다. 구별 없이 모든 사람에게 잠시나마 위안과 휴식을 주는 키치야말로 만인에게 평등한 해방구가 아닌가. 하지만 이럴 경우, 키치의 두 얼굴 중 한 면만 보는 것은 아닐런지. 키치는 의뭉스럽게 대중을 기만할 수 있기 때문이다. 이 가벼움과 달콤함 뒤에는 여전히 현실의 무거움과 씁쓸함이 남는다. 그러니 이 책은 키치에 대해 중립적인 입장을 취하고자 한다. 착한 문제아, 이 거역할 수 없는 현상, 키치를 어떻게 할 것인가. 오늘날 문화를 키치의 시대로 특징지을 수 있다면, 과연 이것이 어디로 가는지 행로를 추적해 보자는 것이다. 그리고 그 과정에서 예술

에게 길을 묻는다.

각 예술매체마다 고유한 예술원칙이 있겠지만, 예술이 사회문화적으로 규정되고 영향을 받는 한에서, 각 고유함을 넘어서는, 포괄적 특성을 잡아낼 수 있을 것이다. 키치에 대해서도 마찬가지이다. 키치가 압도적인 문화현상으로 자리 잡자, 미술, 영화, 문학에서는 적극적으로 이를 수용하는 경향이 생겨났다. 키치가 인용되고 차용되는 것이다. 그럴 경우 자칫 또 하나의 키치로 남을 위험성이 생겨난다. 하지만 예술적 조작이 가해지면서 키치는 새로운 차원의 예술이 된다. 그 조작은 우선 키치를 가져와 더욱 키치스럽게 만드는 방식이 있다. 과장과 축적을 통해 키치를 잉여로 만드는 것이다. 또 키치에 대한 아이러니컬한 태도도 있다. 키치를 차용하되 이와 거리를 두어 키치를 낯설게 만드는 것이다. 키치의 형식을 빌려와 기존의 규범적 예술과 혼용하는 방식도 있다. 이런 제반 방식을 통해 키치는 한편 공격받고, 다른 한편 옹호된다. 키치에 대한 이런 입장은 키치와 예술의 경계 자체를 의문시하는 포스트모던한 시각을 전제로 한다. 그러므로 논의는 포스트모던한 시각이 예술에서 어떻게 구현될 수 있는지로 확장될 수 있다. 물론 아이러니컬하게도, 키치와 예술의 개념을 구분하지 않으면 이 논의의 출발 자체가 어려워진다.

책의 구성은 키치에 대한 이론을 전반부에 배치, 키치 문제에 대한 개념적 공감대를 갖고 시작하고자 했다. 하지만 키치에 대한 이론적 배경은 각 예술매체의 텍스트 분석을 위한 정도로 그쳤다. 텍스트 분석은 이 책의 본론에 해당되는 것으로 미술, 영화, 문학 순으로 배치하였다. 다소 反 포스트모던해 보이는 이러한 구성은 구태의연해 보일 수도 있겠지만, 텍스트를 한정하여 보다 집중적으로 분석하자는 의도에서 그대로 유지되었다.

"예술은 일상의 먼지를 영혼으로부터 씻어낸다." 피카소가 한 말이다. 저 '예술'의 자리에 '키치'가 비집고 들어오지는 않는지. 그리고 우리는 영혼의 씻김이 있었노라 착각하고 있는 건 아닌지. 키치, 그를 떨쳐버릴 수 없다면, 이 자는 대체 누구인지, 어떻게 동행할 것인지 묻지 않을 수 없다. 이 물음에 답하는 데, 미력하나마 이 책이 도움이 되길 바란다.

2014년 11월
정 미 경

속칭 '이발소그림'이라 칭해지는 한국의 대표적인 키치.
고향에 대한 향수를 불러일으키며 잠시마나 위안을 준다. 〈본문 p.22 도판〉

독일의 정원을 장식하는 대표적인 키치, 난쟁이 인형 〈본문 p.29 도판〉

광화문에 설치된 루미나리에: 화려한 불빛과 현란한 문양은
동화적, 이국적 분위기를 자아내며 도시의 더러움을 감춰준다. 〈본문 p.23 도판〉

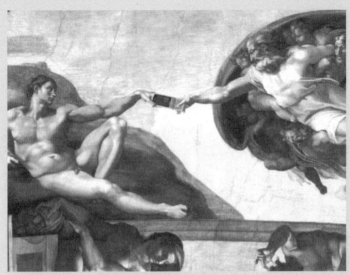

모 상업광고에 등장한 〈천지창조〉의 그림.
고급예술도 상업적인 목적으로 사용될 경우 키치가 된다. 〈본문 p.31 도판〉

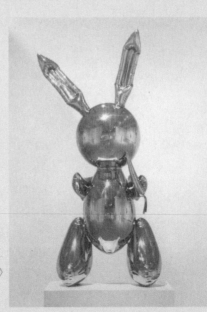

〈토끼〉 〈본문 p.73 도판〉

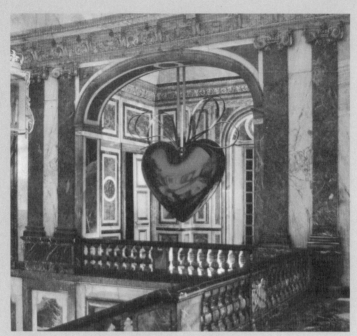

〈매달린 하트〉 〈본문 p.82 도판〉

〈쪼개진 흔들 목마〉
〈본문 p.83 도판〉

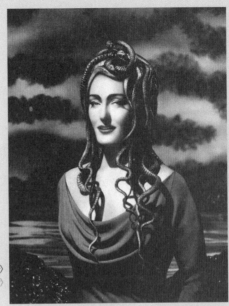

〈메두사〉
〈본문 p.96 도판〉

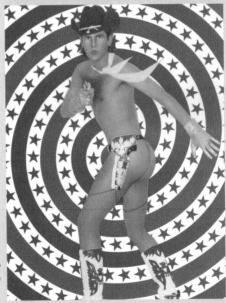

〈카우보이〉
〈본문 p.98 도판〉

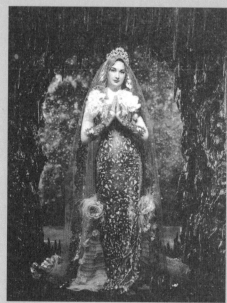

〈마리아〉
〈본문 p.104 도판〉

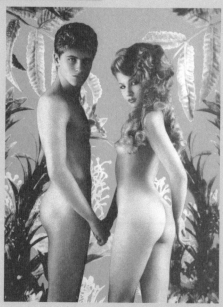

〈아담과 이브〉
〈본문 p.107 도판〉

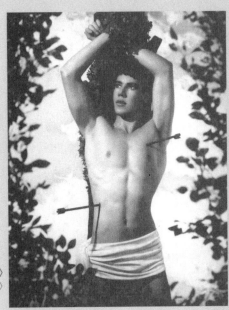

〈성 세바스찬〉
〈본문 p.110 도판〉

〈사랑의 예수〉
〈본문 p.111 도판〉

〈신랑신부〉
〈본문 p.115 도판〉

〈불안은 영혼을 잠식한다〉 문틀 속에 담긴 인물은
사회적 편견에 갇힌 인물들의 상황을 효과적으로 가시화한다. 〈본문 p.124 도판〉

■목 차

왜 다시 키치인가

키치의 문화화, 문화의 키치화

 키치란 단어를 알든 모르든, 오늘날 대부분의 사람들은 일상생활에서 키치를 매일매일 소비한다. 유행가 가사를 흥얼거리고, 팬시한 물건을 사서 실내를 장식하며, 하루 일과가 끝난 저녁이면 좋아하는 드라마를 시청하며 휴식을 취한다. 유행가의 눈물겨운 가사도, 거실 한 모퉁이를 채우고 있는 아기자기한 장식물도, 또 해피엔딩을 약속하는 달콤한 로맨스도 일종의 키치이다. 선명하게 인쇄되어 내 방에 걸린 고흐의 '해바라기'는 저 어느 갤러리에 걸려 있을 진품만큼이나 내 눈을 즐겁게 한다. 이렇듯 키치는 저렴하고 용이하게 소비된다.

 하지만 막상 키치가 무엇인지 질문을 던지면 주저하게 된다. 키치라는 용기容器에 담아낼 수 있는 내용물이 너무 다양하기 때문이다. 대상이냐 태도냐의 잣대에서부터 미적인 미숙함, 자기감정의 소모, 일시적인 속임수, 허위의

식 등 키치는 바라보는 관점에 따라 다양하게 정의되고, 경우에 따라 사람들은 서로 상반되는 정의를 내놓기도 한다. 더욱이 오늘날 키치는 매우 복잡한 양상을 띤다. 과거에 키치로 간주되던 대상이 버젓이 미술작품으로 전시되는 일이 벌어지는가 하면, 그 반대의 경우도 있다. 오랜 세월 명작의 반열에 올랐던 저 유명한 그림들이 접시에, 우산에, 스카프에 그대로 찍혀 팔려나가는 광경은 더 이상 생소한 일이 아니다. 전시회를 둘러보고 나오면 출구 앞 갤러리 숍에서 방금 본 명화가 대량으로 복제되어 감상자를 유혹한다. 모조품임을 슬쩍 눈 감으면 명화는 몇 푼 돈으로 나의 소유가 될 수 있다. 이렇듯 키치는 저렴하게 우리의 허영심을 채운다.

초창기 키치의 형태는 비교적 단순했다. 비근한 예로 추억 속의 '이발소 그림'을 떠올려 볼 수 있다. 혹은 '삶이 그대를 속일지라도...'라고 노래한 푸쉬킨의 시구가 목판화에 새겨져 대청마루에 걸려 있곤 했다. 이러한 장식물들은 실생활에서 특정한 용도로 사용되기보다, 비루한 삶에 지친 우리의 눈을 잠시 목가적인 풍경으로 시원하게 해 주거나, 오늘의 고단함을 내일의 기약 없는 약속으로 치유하는 시늉을 하며 거기에 놓여 있었다.

오늘날 키치는 우리의 일상 속 깊숙이 파고들어 실로 광범위하게 영향을 미친다. 가히 문화의 키치화 혹은 키

치의 문화화라 명명할 수 있을 정도로 하나의 문화현상으로 자리 잡은 지 오래다. 속성상 대중의 기호를 좇는 대중문화는 키치를 자양분으로 한다. 구매력을 갖춘 대중의 소비문화는 키치의 저변을 확대하는 데 결정적인 역할을 한다. 일상생활 곳곳에 대중문화가 침윤된 지도 오래, 그 누가 키치로부터 자유로울 수 있을까. 이제 생활이 예술을 흉내 내고 예술은 생활의 일부가 된다. 오늘날 대도시는 문화적 공간으로 탈바꿈하기 위해 제 치장에 여념이 없고 여기에 예술적 취향이 가미된다.

가령 대도시 겨울, 밤거리를 환하게 밝히는 루미나리에는 예술인가 키치인가? 휘황찬란한 불빛으로 루미나리에는 도시의 더러움을 감추고 우리에게 영화 속 주인공이 되었거나 신세계를 걷고 있다는 착각이 들게 한다. 사회적 갈등이나 현존하는 문제들은 이 피상적인 반짝거림 뒤로 가뭇하게 사라진다.

눈물겹도록 통속적인 사랑을 노래하는 뮤직비디오 중에는 감각적인 볼거리 외에도 실험적인 영상예술로 우리의 눈길을 사로잡는 경우가 있다. 공들여 만든, 아이돌 가수의 뮤직비디오와 갤러리에 전시된 비디오아트가 때로는 크게 달라 보이지 않는다. 쇼 윈도우에 진열된 상품들은 또 어떠한가? 소박하게 자신의 기능을 말하던 것도 옛말, 스스로 얼마나 예쁜지를 뽐내며 구매자의 눈을 현

혹시킨다. 영화나 텔레비전을 통해 쏟아지는 멜로드라마는 우리 생활의 일부가 되어 우리의 행동양식을 결정하기도 한다. 가령 헤어지는 젊은 연인들은 영화에서 본 듯한 장면을 자기도 모르게 연출한다. 현실이 허구를 모방하는 것이다. 오늘날 우리는 키치의 홍수 속에 살고 있을 뿐만 아니라 이렇듯 키치는 우리에게 막강한 영향을 미친다.

사정이 이러하니 규범 미학도 변화를 겪지 않을 수 없다. 다양한 삶의 방식이 공존함에 따라, 하나의 규범적인 미적 체험만이 유효한 것이 아니라, "미학의 다수화ästhetische Pluralisierung"(G. Schulze)가 가능해졌기 때문이다. 여기에 가세해 키치가 그 속성을 노골적으로 드러내며 예술의 영역을 넘보기 시작한다. 상투성과 천박함을 숨기기는커녕 오히려 이를 과장하고 전시하며 규범 미학의 질서를 뒤흔든다. 애써 이를 외면할 것인가, 아니면 키치에 대한 평가를 달리 할 것인가.

정의하기 쉽지 않음에도 불구하고 일반적으로 키치를 반예술 및 저급예술로 지칭할 수 있다면, 오늘날 포스트모던한 시각에서 볼 때 고급예술과 저급예술, 예술과 반예술의 경계는 더 이상 유효하지 않다. 대중잡지의 화보나 광고, 뮤직비디오는 그 통속성과 상업성을 노골적으로 드러내면서도, 한층 교묘하게 예술적으로 포장하여 우리의 시선을 끈다. 상하 서열관계에 있던 고급문화와 저급

문화의 위치가 이제 뒤바뀌거나 그 경계가 흐려진다. 그래서 그 동안 예술이라는 아성을 위협하는 음험한 존재로 여겨왔던 키치에 대해서도 다른 관점을 요구하게 되었다. 지금껏 키치는 늘 예술과 맞물려 정의되어 왔다. 예술이 정의되는 순간 그 나머지, 혹은 그 반대편이 키치의 몫이었다. 하지만 이제 키치와 예술이 뒤엉킨 포스트모던한 환경에서 키치는 새로운 정의와 평가를 당당히 요구한다. 일상생활로 침투해 들어온 키치를 이렇듯 완전히 도외시하기 힘든 상황에서, 보다 생산적인 키치의 수용을 모색해 볼 필요가 있을 것이다.

키치를 수용하는 입장은 양가적이다. 우선 고급예술의 틀을 깨는 해방적인 태도가 있다. 키치는 원본이 아님을, 얼마든지 복제 가능함을 부끄러워하지도 굳이 감추지도 않으며, 오히려 이를 전시하고 연출한다. 그래서 누구나 구매가능하고 점유할 수 있는 대상으로서 키치는 특정 계층의 전유물이었던 예술의 자리를 위협하고 조롱한다. 그리하여 고급예술이 그 동안 취해 온 위엄, 즉 스스로를 규범으로 삼아 그 나머지를 배제해 온 권위적인 태도를 뒤흔들며 즐거운 해방구를 만들어낸다.

다른 한편, 키치는 예술적인 외양을 이용하여 그 통속성과 상업성을 보다 음험하게 포장한다. 여기에 키치가 갖는 부정적인 면이 있다. 키치는 그 천박함으로 세계를

단순화시키고 평면화시킨다. 그래서 감상자에게 비판적 거리와 심오한 성찰을 차단하는 결과를 낳는다. 키치를 보며 우리는 보다 용이하게 감정이입을 꾀하고 결국에는 값싸게 감정을 소비한다. 키치가 쉽게 유혹에 빠질 수 있는 대상이자 현실로부터의 도피처가 되는 이유가 여기에 있다. 이럴 경우 키치가 천박하고 통속적임을, 그 이면에 이데올로기적인 허점이 있음을 폭로할 필요가 있다.

근대의 산물로서 불가피한 현상이고 또 날로 보다 전면적으로 우리생활에 파고드는 키치에 대해 예술매체는 다양한 방식으로 대처해 왔다. 특히 60년대 팝 아트를 필두로 해서 80년대에 이르기까지 키치 자체를 예술적으로 수용하는 흐름들이 생겨났다. 대표적으로 캠프, 트래시 아트 등은 키치에 대한 일방적인 폄하에서 벗어나 오히려 유희적으로 키치를 다루기 시작했다. 특히 대중문화에 대한 관심이 폭발적으로 증가하면서 각 예술매체는 나름의 방식으로 키치를 주요한 소재로 삼았다. 미술에서는 아예 '키치아트'라 칭해지는 장르가 생겨났으며, 문학에서는 팝 문학이 이와 유사한 경향을 보였다. 뿐만 아니라 영화에서는 대표적인 키치인 멜로드라마의 형식을 차용하되 기존의 형식과는 구분되는 독특한 양식이 만들어졌다. 이렇듯 미술, 문학, 영화 등 서로 다른 예술매체에서 키치가 어떻게 수용되고 또 동시에 해체되는지 살펴보면 각 개별

예술매체를 관통하는, 현대예술의 주요한 예술원칙을 발견할 수 있을 것이다.

이와 관련하여 우선 미술계에서는 키치아트를 대표하는 쿤즈Jeff Koons와, 성스러움과 속됨의 경계를 넘나드는 피에르와 질Pierre et Gilles의 예술이 눈에 띈다. 영화계에서는 멜로드라마(감상적 키치) 형식을 가져와 이를 독특한 방식으로 낯설게 만든 독일 감독 파스빈더Rainer Werner Fassbinder가 있다. 마지막으로 문학에서는 포르노그래피(에로틱한 키치)와 예술의 경계를 넘나드는 옐리네크Elfriede Jelinek, 통속적인 로맨스소설의 형식을 패러디한 슈트레루비츠Marlene Streeruwitz의 텍스트가 좋은 예가 될 수 있다. 비록 분야는 다르지만, 키치를 화두로 하여 이들의 작품을 분석해 보면, 서로 다른 예술매체에서 키치가 예술로 화하는 지점을 찾아볼 수 있을 것이다. 그래서 예술매체의 성격은 각각 다르지만, 키치에 대한 문제의식을 공유하고 있으며, 때로 상이하거나 때로 유사한 방식으로 키치에 대응하고 있음을 확인할 수 있을 것이다.

키치란 무엇인가?

키치의 어원

'키치'란 말은 1880년대 독일의 대도시를 중심으로 우선은 예술가들 사이에서 사용되기 시작했다고 한다. 처음에는 주로 미술계에서 이전 세대와 구별 짓기 위해 사용하던 이 말을 점차적으로 전 예술 분야에서 사용하게 되었다. 작가 무질에 따르면, 예술가들 사이에서 예술적인 질을 폄하할 때 거침없이 사용하던 말이 키치였다고 한다.[1] 하지만 키치가 꼭 예술계와 관련되어 사용된 것은 아니다. 19세기 산업의 발달과 새로운 기술의 도입으로 대량생산이 가능해지면서, 키치는 복제된 예술 모조품을 평가절하하는 말로 사용되기도 했다. 키치적인 모조품은

[1] Vgl. Robert Musil: Über die Dummheit. In: Ute Dettmar; Thomas Küpper (Hg.): Kitsch. Texte und Theorien. Stuttgart 2007. S. 103-104.

시민계급이 부를 축적하면서 20세기 초 시민사회의 일상생활에 주요한 일부가 되었다.

키치의 어원에 대해서는 여러 가지 설이 있다. 1922년 최초로 키치의 어원을 규정하고자 했던 아베나리우스에 따르면, 키치는 영어의 sketch, 독일어 Skizze에서 기원한다고 한다. 1870년대 초 뮌헨의 예술상에는 영국과 미국으로부터 많은 사람들이 미술품을 사기 위해 몰려들었다. 그 중에는 제대로 된 비싼 그림 대신, 값싸게 살 수 있는 '스케치'를 찾는 사람들이 영어로 미숙하게 의사소통하는 과정에서 sketch가 Kitsch로 둔갑했다는 것이다. 물론 이후 키치는 미술의 한 장르인 스케치와 무관하게, 대중들의 기호에도 맞고 동시에 쉽게 구매할 수 있는 그림을 지칭하게 되었다.[2] 이렇듯 화가나 미술상들이 사용하던 용어였던 키치는 곧 일반적인 독일어로 유입되어 광범위하게 사용되기 시작했다. 그래서 예술적으로 저급한 수준의 미술만이 아니라 예술적인 가치로 눈가림하려는 저급한 기호로 그 의미가 확장되었다.

이와 달리 키치의 어원을 구어체 kitschen이나 Kitsche에서 찾는 이도 있다. 에두아르트 쾰벨Eduard Koelwel에 따르면, 남서부 독일에서는 Kitsche라는 말이 있는데, 공사

2) Ferdinand Avenarius: Kitsch. In: Ute Dettmar; Thomas Küpper (Hg.): Kitsch. Texte und Theorien. Stuttgart 2007. S. 99.

장이나 거리에서 진흙덩이를 평편하게 만들 때 사용하는 도구를 지칭한다. 이 말로부터 파생된 kitschen은 '매끄럽게 고르다', '평편하게 고르다'를 뜻한다. 이로부터 화가들 사이에서는 잘 다져진 진흙처럼 매끄럽게 덧칠된 그림을 Kitsch로 칭하게 되었다는 것이다.[3] 그 밖에 독일어 verkitschen은 '싸게 팔다', '헐값에 넘기다'를 의미한다. 이 경우 스케치와는 전혀 다른 말에서 어원을 찾긴 하지만 '싸구려'의 어감을 갖는다는 점에서는 일치한다.[4]

키치를 행상으로 파는 통속소설을 의미하는 Kolportage와 동의어로 보는 시각도 있다. 베스트의 지적에 따르면, 동사 kolportieren, verhökern, (ver)kitschen은 '돌아다니며 소문을 내다'를 뜻하며 서로 비슷한 연관성을 만들어낸다.[5] 예컨대 동사 kitschen과 비슷한 말을 따라가면서 Kitsch의 의미를 찾아 볼 수 있다. 우선 katchen, ketschen, kätschen이 있는데 이것은 '힘겹게 등에 지고 끌다', '힘겹게 끌고 다니다'를 의미한다. 또 앞서 언급한 verkitschen은 '소매상으로 꾀를 부려

3) Eduard Koelwel: Kitsch und Schäbs. In: Ute Dettmar; Thomas Küpper (Hg.): Kitsch. Texte und Theorien. Stuttgart 2007. S. 101.

4) Ebd., S. 99.

5) Otto F. Best: "Auf listige Weise Kleinhandel betreiben" Zur Etymologie von "Kitsch". In: Ute Dettmar; Thomas Küpper (Hg.): Kitsch. Texte und Theorien. Stuttgart 2007. S. 105.

팔다', '떨이로 팔다', 혹은 '소매상으로 팔다', '머리에 이거나 등에 지다'를 뜻한다. 명사 Kitsch는 '질 낮은 목공예', '부스러기'를 의미하고 비슷한 말로는 kütze, kätze, ketz, kieze, kitze 등이 있는데 지역에 따라 '볏짚으로 만든 바구니', '등에 지는 바구니'를 지칭하기도 한다. 종합하면, 키치가 '등이나 머리에 지고 다니며, 소매상으로 헐값에 팔아치우는 물건'을 일컫는 말이 되면서 행상으로 파는 통속소설과 연관된다는 것이다. 이로써 베스트는 특히 문학적 가치가 별로 없는, 대중적인 읽을거리가 문학시장에 대두되기 시작한 시기에 주목하며 키치의 문학적 의미를 설명한다. 곧, '키치'는 처음에는 운송이나 매매의 형태를 지칭하며 가치중립적인 말이었으나, 이후 싸구려 물건을 지칭하다, 문학시장에 와서는 싸구려 읽을거리를 뜻하게 되었다는 것이다. 급변하는 문학시장의 논리에 맞춰 18세기 말 대중문학이 확산됨에 따라, 전통적인 예술 진영에서 스스로 이와 선을 긋고 예술을 더욱 이상화하는 과정에서 키치가 예술의 반대 개념으로 전이되었을 것으로 추측해 볼 수 있다.

키치와 예술

일반적으로는 예술적으로 나쁜 취미를 지칭하며 독일

어권을 넘어서 주요한 미학개념으로 자리 잡은 지 오래지만, 막상 키치를 정의하기는 쉽지 않다. 각 예술매체마다 의미하는 바도 다소 차이가 있다. TV나 영화에서 대표적인 키치는 멜로드라마이고 문학적 키치는 외설문학Schundliteratur이나 통속문학Trivialliteratur과 동일시되기도 한다.

키치를 대상으로 볼 것인가, 태도로 볼 것인가부터 논란거리이다. 이른바 '이발소그림'이라 칭해지는 그림을 떠올려 보자면 이 감상적 키치는 대상으로서의 키치이다. 기쁨이든 슬픔이든, 황홀감이든 공포감이든 감상자의 눈길을 사로잡으며 저급한 정도에서 감정을 소비하게 하는 대상들이 바로 키치가 되는 것이다.

하지만 이를 정신적 태도로 볼 경우, 키치는 예술의 모든 영역에서 다양한 형태로 나타날 수 있다. 키치를 예술과 관련짓는 것은 키치를 바라보는 가장 기본적인 시각 중 하나인데, 예술에 대한 정의부터가 쉽지 않기 때문에 키치는 결국 미로 속으로 빠지게 된다. 이럴 경우 특정한 관점으로부터 키치가 우선적으로 정의되는 것이 아니라, 예술을 어떻게 정의하느냐에 따라, 어디에 예술적인 잣대를 둘 것인가에 따라 그 강조점이 달라질 수 있다. 하지만 대상이든 태도이든 '진정한 예술'과 '거짓된 키치'라는 대립관계 속에서 키치를 바라본다는 점에서는 공통적이다.

과연 예술이란 무엇인가라는 곤혹스러운 질문 앞에서 예술과 키치의 상관관계도 시대나 문화에 따라 달라질 수 있다. 예컨대 과거에 키치였던 것이 오늘날 예술로 평가될 수 있고, 그 반대의 경우도 있다. '모든 예술은 키치가 될 수 있다'는 아도르노의 말은 이런 문맥에서 이해될 수 있다. 곧 사용목적에 따라 진정한 예술도 거짓된 키치가 될 수 있다. 예를 들어 모 전자제품 광고에 세계 명화 시리즈가 등장한 경우를 떠올려 보면, 예술이 상업적인 목적으로 사용될 경우 키치가 됨을 알 수 있다. 반대로 '키치아트'는 키치가 예술로 화한 경우에 속한다. 이전에 키치였던 것을 '의식적으로' 사용함으로써 또 다른 키치가 아니라 새로운 예술로 변모시킨 것이다. 물론 관건은, 이 책에서 밝히고자 하는 바이기도 하지만, 키치를 어떻게 사용하느냐 하는 것이다. 요컨대 어떤 예술적 조작에 의해서 감상자에게 키치와는 다른 영향을 미치게 되는지를 살펴 볼 필요가 있다.

키치와 예술의 관계가 시대와 문화에 따라, 예술에 대한 정의에 따라 달라지지만, 키치에 대한 입장을 몇 가지로 정리해 볼 수는 있을 것이다. 그것은 크게 윤리적 타락으로 보는 시각과 예술적 미성숙으로 보는 시각으로 나뉠 수 있다.

● 키치는 악이다

독일 작가 브로흐Hermann Broch(1886-1951)는 윤리적 범주를
키치에 도입하면서 이후 키치 논쟁에서 가장 빈번하게 인
용되는 정의를 일찌감치 이끌어냈다. 바로 키치가 선한
것을 만들고자 하는 의지가 아니라 아름답게 만들고자 하
는 의지에 의해 작동한다는 것이다. 예술작품은 미래로
정향된, 무한히 먼 목표를 향해 가치체계를 이끌어가야
하고 그러므로 선하다. 이에 반해 키치는 아름답게 작업
하기 위해 과거로부터 가져온 진부하고 화석화된 형식들
을 반복할 따름이다. 그리하여 브로흐는 키치야말로 "예
술의 가치체계에 존재하는 악das Böse im Wertsystem der Kunst"이
라는 저 유명한 정의에 도달한다. 브로흐로부터 시작된
키치의 악마화는 이후 키치에 대한 부정적 평가에서 주요
한 흐름을 주도하게 된다. 나아가 브로흐는 1930년대
나치즘과 대결하면서 히틀러를 키치의 숭배자로 결론짓
고, '키치 인간Kitsch- Menschen'⁶⁾이라는 용어를 만들어낸다.
키치를 원하고 소비하는 '키치 인간'이 있은 연후에야 비
로소 키치가 생겨나고 존속할 수 있다.

이러한 시각은 이후 키치 연구에 주요한 이론적 토대가
되었다. 키치에 관한 주요한 저서로 평가되는 기이츠Ludwig

6) Vgl. Hermann Broch: Bemerkungen zum Problem des Kitsches. 1950.

Giesz의 《키치의 현상학Phänomenologie des Kitsches》도 기본적으로 브로흐의 키치 인간에서 출발한다. 기이츠에 의하면, 키치를 소비하는 키치 인간은 '감상적인 자기 향유 sentimentaler Selbstgenuß'에서 벗어나지 못함으로써 보다 본질적이고 심오한 예술의 세계로부터 멀어지게 된다. 이는 주말 연속극의 비극적인 주인공을 보고 시청자가 흘리는 눈물이 그 시작은 주인공에 대한 동정에서 비롯되지만, 결국 자신의 처지에 대한 한탄이고 값싼 감정 해소에 지나지 않은 것과 유사할 것이다.

● 키치는 예술적으로 부적절하다

예술과 키치의 대립구도에서 보면, 키치는 예술적인 부적절함이다. 아름답고 이상적인 것을 그 절대적 형식으로 그려내지 못하고 상투적인 미로 형상화한 경우 예술이 아니라 키치가 된다. 이럴 경우 키치는 "예술적인 약점이자 미적인 탈선이며 장식상의 실패Kahlheinz Deschner"로 설명될 수 있다. 즉 같은 소재를 다루어도 어떤 경우 예술이 될 수 있고, 어떤 경우에는 미적 부적절함으로 인해 키치가 될 수도 있다. 하지만 같은 작품을 두고 의견이 갈라지는 경우도 발생한다. 감상자에 따라 누구에게는 예술로, 다른 누구에게는 키치로 보일 수 있기 때문이다. 고로 예술을 판단할 수 있는 식견과 교양을 갖추지 못한 사람들

에게는 키치가 인식되지 않는다. 이럴 경우 예술에 대한 엘리트적인 입장을 고수할 수밖에 없고, 다시 '적절한 예술'이란 무엇인가 하는 미궁에 빠지게 된다.

이와 관련하여, 예술적으로 깊고 얕음을 과도한 감정의 여부에서 가늠할 수 있다는 입장이 있다. 키치는 이른바 아름다움에 이르는 보다 용이하고 직접적인 길, 즉 감정에 호소하는 방식을 택한다. 그래서 감정의 소비를 통한 보다 즉각적인 향유를 약속한다. 이에 비해 진정한 예술은 대상과의 거리를 전제로 한다. 키치의 달콤한 세계는 보는 이에게 동경의 대상이 되고, 동경은 그 자리에서 채워진다. 그래서 과도한 감상주의는 키치의 주요한 특징이 된다. 낯선 여행지의 아련한 기억을 떠올리게 하는 빛바랜 관광엽서나, 떠나온 고향을 떠올리는 시골마을의 풍경 등은 보는 이들의 감상을 자극한다. 사랑이든 모험이든 개인의 행복감을 충만하게 해 줄 볼거리가 당장 눈앞에 펼쳐지지만, 사실 거친 일상과는 거리가 먼 것들이다. 추한 현실이 들어설 자리가 없고, 대신 키치는 현실의 비루함을 덮고 가리거나, 예쁘게 치장한다. 즉 삶에 대한 깊은 인식과 냉철한 시각이 결여된 채 눈에 보이는 대로 받아들이고 소비하게끔 하는 것이 키치이다.

예술이 창조적이고, 그러므로 유일무이한 데 반해, 키치는 상투적이고 진부하다. 예술의 원본성이 결여된 키치

는 모방이나 복사물에 지나지 않는다. 그래서 으레 등장하는 모티브와 주제가 보는 이로 하여금 친숙함을 느끼게 한다. 이와 관련해서 독일의 문화비평가인 툴러Gabriele Thuller는 《예술과 키치Kunst und Kitsch》에서 몇 개의 카테고리를 제시한 바 있다. 사랑하는 연인의 갈구하는 눈빛, 위협적인 존재 또는 이상향으로 그려지는 자연, 순수함과 유혹을 오가는 에로틱, 쫓기는 수사슴과 쫓는 사냥꾼, 낭만적인 풍경, 소멸의 아름다움을 보여주는 폐허, 종교적 키치, 그리고 예술작품의 비밀스런 모방 등이 미술사에 곧잘 등장하는 상투적인 키치들이다. 17세기 살롱회화에서 비롯된 이러한 경향은 감상주의와 파토스가 재평가된 낭만주의와도 관련을 맺는다. 고루한 이성에 반대하여 감정과 열정을 옹호하는 흐름에서 생겨난 것이지만, 그것이 반복되고 정형화될 경우 키치로 미끄러져 내려가게 되는 것이다.

이렇듯 그 진부함과 상투성으로 인해 키치는 부가적인 해석을 필요로 하지 않는다. 예술이 심오하고 때로는 난해한 세계를 보여주는 데 반해, 키치는 딱 보면 무엇을 대상으로 삼고 있는지, 어떤 감정에 호소하고 있는지 알아 볼 수 있기 때문이다. 보는 이의 눈을 단박에 즐겁게 할 뿐, 혹은 얕은 류의 감정을 자극하는 매개체가 될 뿐 여기에 깊은 사고나 성찰이 요구되지는 않는다. 그래서 전문가의 식견도, 부가적인 해석도 필요로 하지 않는다.

키치는 대중 스스로에 의해 소비될 수 있다.

키치와 모더니티

진정한 예술과 거짓된 예술(키치)로 구분할 경우, 키치는
예술이 발생한 순간부터 존재한다. 그 시대 그 문화의
예술규범에서 타당한 것이 예술이요, 그 기준에 미치지
못한 것이 키치가 되기 때문이다. 하지만 키치의 어원에
서도 드러나듯 키치는 다른 한편 20세기 초 모더니티와

글라저가 달콤한 키치의 예로 든 지
헬 Nathanael Sichel의 그림

깊은 관련을 맺는다. 이 시기 주요한 특징으로는 시민계층이 사회문화적으로 주체가 되었다는 점과, 기술의 발달로 대량생산이 가능해졌다는 점을 들 수 있다. 이 두 가지 측면은 키치의 발생에 결정적인 역할을 한다. 왜냐하면 키치는 대량생산과 소비를 전제로 하기 때문이다. 기술복제 시대는 예술 또한 대량 생산이 가능하도록 했고, 부를 축적한 시민계층은 이를 소비할 준비가 되어 있었다. 모더니티와 관련하여 키치가 어떻게 정의되고 평가될 수 있는지 알아보자.

● 키치는 대중 소비문화이다

앞서 언급한 것처럼 키치는 사회문화적인 배경과 깊은 관련을 맺으며 생겨났다. 특히 1920~30년대 초 문화전반에 드러난 위기의 징후를 대변하면서 키치는 이 시기 문화비판 논쟁의 중심에 서게 되었다. 기존의 전통적 예술과 구분하기 위해 이 시기 실험적 예술에 대해 키치란 말을 사용하기 시작한 것이다. 이를 위해 문화사가 글라저Curt Glaser(1879-1943)는 예술 일반과 키치의 대립 대신 '질 높은 예술작품Qualität'과 키치를 대립시킨다. 그러면서 키치를 크게 '달콤한 키치süßer Kitsch'와 '시큼한 키치saurer Kitsch'[7]

7) 이후 '시큼한 키치'는 독립적인 개념으로 자리 잡아 새로운 차원으로 확장된다. 예컨대 작가이자 문학비평인 홀투젠Hans Egon Holthusen(1913-1997)

로 나눈다. 그의 구분에 따르면 대상성에 집착하고 색채의 하모니를 추구하는 것이 달콤한 키치이다. 이에 비해 시큼한 키치는 대상성이 약화되고 색채의 불협화음을 특징으로 한다. 글라저는 특히 이 시기 아방가르드 예술운동을 시큼한 키치로 아우르며 이것이 진정한 예술로부터 멀어지고 있음을 비판한다. 다시 말해 시큼한 키치, 즉 아방가르드 예술이 달콤한 키치, 곧 기존의 고루한 예술을 비판하면서 나오지만, 예술성을 지니지 못한다는 점에서는 매 한가지라는 것이다. 이로써 글라저는 난해한 예술로 진보적인 제스처를 취하고는 있지만 얄팍함을 벗어나지 못하는 키치와의 대립을 통해, 고급예술과 저급예술의 이분법적 구분이라는 전통적인 잣대를 고수하고 있다.

전통적인 고급예술의 반대편을 지칭할 때뿐만 아니라, 키치는 문화의 전반적인 몰락과 그 징후를 가리키는 말로도 사용되었다. 여기에는 물론 대중문화의 확산을 사회적 병폐로 보는 시각이 깔려 있다. 상업적으로 구매가 가능하고 소비되는 문화는 "암 종양이 퍼져가는 사회(질서)의 징후"[8]로 읽혀졌다. 대중문화는 대중의 피상적인 기호에 부응하는 나쁜 혹은 저급한 취향, 즉 키치의 성격을 띤다.

은 시큼한 키치를 니힐리즘, 냉소주의, 센티멘털리즘과 연관 짓는다.

8) Kaspar Maase: Schundkampf und Demokratie. URL: http://www.schmutzundschund. de (20.10.2006). Gekürzte Fassung. In: Ders. (Hg.): Prädikat wertlos. Der lange Streit um Schumutz und Schund. Tübingen 2001. S. 8-17, hier S. 14.

그래서 대중문화의 확산은 문화의 키치화를 가속화시킨다. 여기서 키치는 대중의 소비문화와 짝을 이룬다. 대량생산과 소비풍토를 가능하도록 한 기계 생산의 기술력이야말로 키치의 발생에 주요한 전제조건이 된다. 이러한 환경의 변화는 미를 판매하고 구매할 수 있다는 예술관을 낳는다. 즉 복제와 모사가 가능해지면서 예술에서 원본성이 사라지게 된 것이다. 이로써 키치는 복제를 통해 예술의 대량생산이 가능해진 문화산업과도 밀접한 관련을 맺게 된다. 이에 대한 평가에 따라 키치에 관한 입장도 달라질 수 있다. 과거 귀족을 비롯한 특권층의 전유물이었던 예술을 보통의 시민도 향유할 수 있게 된 점에서는 키치가 해방적인 의미를 지닌다. 과거에는 바흐의 음악을 몇몇 선택받은 사람들만이 들을 수 있었다면, 이제는 레코드에서 흘러나오는 바흐를 나 또한 즐길 자격이 생겨난 것이다. 예술의 민주화가 가능해진 반면, 다른 한편에서는 예술의 타락에 대해서 한탄할 수 있을 것이다. 엘리트적인 예술관에서 보면 예술의 아우라가 사라지고 획일적으로 찍혀 나가는 것은 더 이상 예술이 아닌 것이다.

대중의 삶이 낮의 노동을 담보로 한다는 점에서, 그래서 이로부터 거리를 둘 오락거리가 필요하다는 점에서 대중은 별 다른 노력 없이 소모할 수 있는 키치와 영합하는 면이 있다. 예술에 대한 이해와 통찰력을 필요로 하지

않는 키치는 낮의 노동에 시달린 대중들에게 손쉬운 오락거리와 휴식을 제공한다. 대중적인 멜로드라마를 보는 데 시청자는 여타의 노력을 할 필요도, 그럴 의지도 없다. 그런 의미에서 키치의 소비자는 수동적이다. 물론 아도르노는 문화산업에 의해 강제된 생산물에 열광하기 위해서는 수용자의 의지가 요구됨을 지적하기도 한다. 어떤 문화의 팬이 되고자 결심해야 하므로 키치를 수용하기까지 수용자의 노력이 전제된다는 것이다. 《계몽의 변증법》 중 문화산업 편에 상술된 이러한 시각은 이후 키치 논쟁에도 많은 영향을 미친다. 키치에 대해 적대적이었던 아도르노는 계몽을 기만적으로 타락시키는 문화산업의 일부가 되지 않기 위해서는 예술의 순수성이 필요함을 역설한다.

● 키치는 거짓이다

키치가 자기기만적인 성격을 갖는 이유는 그것이 사이비 꿈을 담고 있기 때문이다. 키치는 스스로 예술인 양 수용자에게 손쉬운 카타르시스를 약속하며 현실로부터 멀어지게 만든다. 결국 참된 예술이 아닌, 거짓된 예술로서 키치는 '카타르시스의 패러디(Adorno)'를 통해 미적 허위의식을 유포한다. 그리고 그 주된 방식은 감상자鑑賞者의 감상感傷을 자극하는 것이다. 앞서 지적했듯, 키치는 이를 위해 참된 예술과 달리 감정을 표현하는 보다 손쉬운 방

법, 즉 감상적이고 통속적인 방식을 선택한다. 또 예술이 해석의 여지를 남겨두는 데 반해, 키치는 그 얄팍함으로 인해 굳이 해석할 필요가 없다. 그래서 키치는 익숙한 것을 반복하며 스테레오타입을 양산해 낼 뿐이다. 이를 소비하는 수용자들도 별반 다른 것을 키치에서 기대하지도 않는다. 텔레비전 드라마가 쏟아내는 '뻔한 스토리'에 시청자는 새로울 것이 없는데도 반복해서 보며 울고 웃는다. 그런데 키치가 기타 일반적인 대상과 다른 점은 그것이 예술인 척 하는 데 있다. 진짜가 아닌데도 진짜인 척 하면서 본질이 아닌 가상의 세계를 보여준다는 데 키치의 기만적인 성격이 있다.

물론 키치에서의 꿈을 가치중립적으로 볼 수도 있다. 심리학자 한스 작스Hanns Sachs(1881-1947)는 정신분석학적으로 키치를 설명한다. 여기서는 예술도 키치도 '낮의 꿈'이나 무의식적인 판타지를 배경으로 하기는 마찬가지라고 본다. 다만 예술에서는 정신적 갈등이 어떤 문맥에서 깊은 연관성을 가지며 일어나지만, 키치에서는 예술에서와 같은 내적 참여가 없다. 어떠한 내적 갈등국면도 없이 대중이 피상적으로 쉽게 접근할 수 있고 또 수용할 수 있기 때문에 키치가 그토록 성공을 거둘 수 있었다는 것이다.

철학자 에른스트 블로흐Ernst Bloch는 키치를 이데올로기 비판적인 관점에서 바라보는 이 중 하나이다. 블로흐에게

키치는 거짓됨, 다시 말해 대중을 미혹하게 만드는 거짓된 가상이다. 그 대항체로는 르포르타주가 있다. 모험에 가득 찬 이야기인 르포르타주는 하층 계급의 소망을 담고 있고 혁명을 꿈꾸기에, 시민계급은 위협적으로 느끼고 이를 거부한다. 키치가 기존의 것에 대해 동의하면서 체제 친화적으로 작용하는 데 반해, 르포르타주는 사회 변화에 기여할 수 있다는 것이다.

키치의 이러한 기만적 성격은 정치적으로 도구화될 때 가장 잘 드러난다. 그러므로 1930년대 전체주의 국가들에서 빈번하게 발생했던 예술의 정치적 도구화가 키치 논쟁에서 중요한 주제가 된 것도 자연스러운 일이다. 이와 관련하여 미국의 문화비평가인 그린버그Clement Greenberg (1909-1994)는 키치가 전방을 의미하는 아방가르드의 반대, 즉 후방에 해당된다고 말하며 키치 논쟁에 불을 지폈다. 그는 독일과 이탈리아, 러시아에서 선전의 도구로 키치가 이용되는 과정을 추적하면서 키치야말로 전체주의 정부가 자신의 충복들을 선동하는 데 사용한 값싼 방식 중 하나라고 말한다. 그러고 보면 정작 독일 나치가 그릇이나 커피잔과 같은 키치로 그 상징물들이 판매되는 것을 막기 위해 보호 법안을 발효시킨 것은 아이러니 한 일이다. 싸구려 거짓처럼 보이지 않으려는 진짜 거짓이 짐짓 스스로 아우라를 만들어내며 새로운 신화를 쓰고자 한 것이다.

● 키치에도 긍정적인 면이 있다

그렇다고 키치에 대해 긍정적인 평가가 없는 것은 아니다. 비평가이자 에세이스트인 카알 크라우스Karl Kraus(1874~1936)의 입장이 그러하다. 그는 완전한 인간이 되기 위해서 과연 그렇게 높은 수준의 예술이 필요한지 의문을 던진다. 그에 의하면 예술은 대중에게 감동을 주지도, 즐거움을 선사하지도 않는다. 그에 비해 키치는 '사회적인 행복을 안겨 주는 과제를 수행'한다. 일차대전 후 가난한 계층을 위해 정부가 예술품을 팔아 그 돈을 사용해야 한다고 주장하기도 했던 크라우스에게 키치는 거짓이 아니라, 엘리트 의식을 고집하는 교양계층의 사치스러운 예술에 대한 대항체이다. 이로써 키치에 대한 가치평가가 뒤바뀔 여지가 생겨난다.

키치를 전적으로 옹호하는 것은 아니지만 시대사적 문맥에서 키치의 대두를 불가피한 것으로 용인하는 시각도 있다. 예컨대 카르펜Fritz Karpfen(1897~1952)은 사회심리학적으로 볼 때 키치를 대도시 문화에 불가결한 삶의 요소로 파악한다. 키치가 대도시에서 노예처럼 살아가는 '평균적인 인간들'에게 휴식과 오락을 선사하기 때문이다. 그러므로 키치의 긍정적 가치를 평가하지 않고 키치를 없애려고 하는 것은 잘못된 태도라는 것이다. 대신 그는 키치와 예술의 공존을 말하는데, 바로 오페라와 재즈의 공유가

그 좋은 예가 될 수 있다. 카르펜의 이러한 인식은 대중과 대중문화에 대한 이해에 근거한다. 예술을 자유롭게 체험하기 위해서는 자유로운 인간으로 살아갈 수 있는 삶의 조건이 마련되어야 하는데, 대중의 삶은 그렇지 못하다는 인식이 전제된다. 그러므로 카르펜이 키치를 용인하는 저 깊은 곳에는 비관적인 세계관이 깔려 있다. 거짓 예술인 키치가 천박하고 가벼운 형식을 띠고 있지만, 이제 세상에 없어서는 안 되는 요소가 되었다는 것이다. 대도시의 인간들, 특히 비참의 한 가운데에 있는 인간들은 삶의 위로가 되는 키치를 필요로 하고, 예술을 이해하는 사람들이라 할지라도 때때로는 천박한 것을 좋아하는 경향이 있다. 이로써 키치와 예술은 양자택일의 문제가 되지 않는다. 이러한 시각은 키치와 예술의 이분법적인 대립을 벗어나게 함으로써 키치에 대해 보다 생산적으로 접근하게 한다.

우리는 키치적인 것을 향유하고 바로 그런 것을 통해 종종 예술의 경이로움을 체험하기도 한다. 키치를 없애려는 것과 보다 높은 폭력으로 키치를 인정하는 것 사이에 모순은 없다. 예술작품의 성스러움에 경의를 표하는 것과 포르노그래피 사진을 유혹의 대상으로 필요로 하는 것이 서로 무의미한 것은 아니다.[9]

키치에 대한 이러한 생각은 키치를 예술의 반대편으로 추방하지 않고 곁에 둔다는 점에서 눈여겨 볼만하다. 키치가 문화의 일부가 되는 현상은 오늘날 더욱 전방위적으로 일어나고 가속화되고 있기 때문에 이 관점은 설득력을 얻는다. 하지만 카르펜은 여전히 예술과 키치의 경계를 전제로 한다는 점에서 오늘날의 시각과 다소 차이가 있다. 포스트모던한 시각에서는 예술과 키치 그 경계 자체를 문제 삼고 있기 때문에 전통적인 고급예술이 누릴 자리가 그 만큼 궁색하다. 하지만 예술과 키치를 상하의 서열 관계로 평가하지 않는 것은 키치에 대한 오늘날의 시각을 준비한 면이 있다.

9) Fritz Karpfen: Der Kitsch als Faktor. In: Ute Dettmar; Thomas Küpper (Hg.): Kitsch. Texte und Theorien. Stuttgart 2007. S. 180.

키치의 예술화

대량생산과 복제기술의 발달은 키치에 모순된 결과를 가져온다. 우선 복제기술의 발달로 키치의 양산이 가능해 진 점을 들 수 있다. 그래서 이전에 고급예술에 속했던 것들이 쉽게 복제되어 상품으로 팔려나갈 수 있게 되었 다. 미술관에 걸려 있던 명화가 선명하게 복제되어 거실 에 걸리기도 하고, 앙증맞은 키치 물건으로 축소되거나 상품 위에 새겨져 방 한 켠을 장식하기도 한다. 여기서 사람들은 더 이상 진품의 아우라를 논하지 않는다. 키치 의 붐, 대중문화의 전성시대가 열리게 된 것이다.

하지만 다른 한편 기술의 발달은 현대예술의 흐름에 중요한 영향을 미친다. 앤디 워홀처럼 기술적인 복제 가 능성 자체를 예술의 주제로 삼거나 키치적인 것을 예술의 소재로 담아내는 경우가 그 대표적 예이다. 예술을 흉내 내던 키치가 문맥에 따라서는 진짜 예술이 될 수 있게

된 것이다. 이 모순된 결과는 사실 서로 얽혀 있는 현상이다. 키치와 대중문화가 만연하고 이것이 더 이상 거역할 수 없는 주요한 문화현상이 되자 이를 적극적으로 예술로 수용하는 흐름들이 생겨났기 때문이다. 이전에는 예술을 흉내 내고 그 서투름으로 인해 키치가 되었지만, 이제는 의식적으로 키치를 수용하면서 키치가 예술 속으로 파고들게 된 것이다. 시기적으로 볼 때는 60년대 68운동의 영향으로 대중문화에 대해 본격적으로 관심을 갖기 시작한 것과 맞닿는다. 대중문화가 과연 저급한 것인가, 저 도도한 흐름을 과연 도외시할 수 있는가 하는 문제의식과 더불어, 나아가 고급예술과 저급예술의 경계를 넘나드는 포스트모던한 시각으로 예술계에서는 이제 키치가 구제되고 찬양되는, 패러다임의 전환이 일어난다.

캠프

대중의 나쁜 취미나 천박함을 노골적으로 연출하는 60년대 캠프 운동은 교양계층의 엘리트적이고 지성적인 고급예술에 대항하려 했다는 점에서 '키치아트'의 경향을 선취하고 있다. 그 전에 뒤샹은 일상생활의 대상을 예술작품으로 선언하며 예술과 삶의 연관성을 보여주는 동시에, 예술과 비예술의 구분을 문제 삼아 기존의 규범 미학에

충격을 던져준 바 있다. 캠프 정신은 이로부터 영향을 받아 '의식적으로' 나쁜 취미를 다루고 이를 세련된 예술로 다듬는다.

캠프의 단초를 19세기 말 20세기 비주류 문화에서 찾는 시각도 있지만 캠프는 60-70년대에야 비로소 논의되기 시작했다. 그러므로 일상 문화를 예술적 소재로 삼은 팝아트를 비롯한 이 시기 다른 조류와도 관련을 맺는다. 하지만 캠프가 처음부터 그 정체를 드러낸 것은 아니고, 수잔 손탁Susan Sontag(1933-2005)의 글 〈캠프에 관한 노트Notes on 'Camp'(1964)〉가 나오고서야 캠프는 비로소 문화상품으로 집중적인 관심을 받게 되었다. 손탁은 캠프를 논하는 것은 곧 그것을 배반하는 것이라며 캠프에 대한 정의가 불가능함을 전제로 한다. 하지만 그러면서도, 지나간 취향에 대한 애착, 도덕보다는 미학, 내용보다는 스타일을 중시하는 태도 등을 캠프의 주요한 특징으로 들고 있다. 그래서 캠프 취향의 추종자들은 내용보다 형식, 장식, 무늬 등에 더 신경을 쓴다. 캠프를 분석하는 데 있어서도 그 내용이나 의미보다 관계망이나 기호, 수용의 메커니즘에 더 방향을 맞춘다. 캠프는 대중예술의 조악함에서 오히려 쾌감을 느끼고, 복제물과 원본의 가치를 구분하지 않는다. 또 나쁜 취향이 곧 좋은 것이라며 오히려 천박함을 선호한다. 그러니, 캠프와 동성애 성향을 동일시할 수는

없지만 양자가 서로 깊은 관련을 맺게 된 것도 그리 이상한 일은 아니다. 캠프는 나쁜 취미를 아방가르드적인 예술로 고양시킨 예들 중 하나라고 할 수 있다.

캠프는 영화, 음악, 문학, 조형예술 등 모든 류의 문화적 생산물에 해당될 수 있는데, 미적 고양을 체험하고자 하는 나름의 예술적 지향점을 가지고 있고 또 대중문화와 밀접한 관련을 맺는다는 점에서 공통적이다. 여기서 물론 예술적 지향점이란 기존의 규범미학을 위반하는 것이다. 캠프는 예술의 '영원한 가치'를 추구하지 않으며, 예술과 그 구현방식이 절대적 원리를 따른다고도 생각하지 않는다. 캠프가 이른바 저급한 하위문화를 대상으로 삼고 있지만 그렇다고 낡고 우스꽝스러운, 진부한 스타일이 모두 캠프가 되는 것은 아니고, 수잔 손택에 따르면 어느 정도의 연출, 열정, 유희성이 가미되어야 한다. 그래서 과장과 인용, 자기 아이러니는 캠프의 주요한 특징들이 된다. 예컨대 지나치게 센티멘털한 여성적 감수성이나 동성애적인 하위 문화, 과장된 파토스가 캠프에서 주로 다루어진다. 그러다 보니 좀 더 세련되고 장중한 키치로 보일 여지가 있다. 하지만 촌스러움이나 천박함, 진부함을 아이러니하게, 의식적으로 '사용'하면서 캠프는 키치와 구분된다. '진부한 것을 극도로 강조함Emphatisierung des Banalen'으로써 비주류 문화의 당위성을 말하는 동시에 소위 말하

는 통속성에 대한 현대적 취향을 대변한다는 점에서는 키치아트와 맥을 같이 한다.

팝아트

앤디 워홀은 기술복제의 시대에 예술작품이 아우라를 탈취 당한다는 벤야민의 저 유명한 테제를 몸소 실천해 보인 예술가라 할 수 있다. 오랫동안 그 내밀한 비밀을 밝히려 논의되던 예술작품의 자율성은 한 순간 무너지고, 복사와 원본의 경계 자체를 의문시하기 시작한 것이다. 고급예술의 일상화뿐만 아니라, 일상의 예술화도 있다. 워홀 이전에 뒤샹의 레디메이드는 일상의 평범한 대상들이 낯선 문맥 속에서 예술작품이 될 수 있음을 항변한다. 이제 원점으로 돌아가 가장 본질적인 질문이 던져진다. 도대체 예술이란 무엇인가? 그 동안 예술작품은 그 유일무이함을 자랑하며 진부한 일상과 구분되어 오지 않았던가. 이제 예술이 규범적으로 배제해 온 것을 도발적으로 끌어들임으로써 예술이 자기 확장을 꾀하는 모순적인 일이 벌어진 것이다.

팝아트는 진부하고 평범한 일상을 보다 노골적으로, 또 대량으로 다루기 시작하면서 미술사의 이러한 흐름을 종합하고 있다. 대량소비적인 것, 휘황찬란한 것, 일상적

인 것, 값싼 것, 천박한 것, 요컨대 대중의 값싼 기호 자체가 예술의 소재가 되고 대상이 된다. 여기서는 심오한 예술에 대한 진지한 고민도, 예술을 통한 앙가주망을 요구하는 주장도 찾아 볼 수 없으며, 그저 소비지향적인 현대인의 일상이 투영된다.

> 휘황찬란함과 눈부심, 단순한 복제와 빠른 복사, 피상적인 아름다움과 에로틱한 매혹이 광고와 디자인, 디자인과 키치, 키치와 예술, 예술과 장식 사이의 경계를 흐리기 시작했다. 뭐든 해도 되었고, 또 할 수 있었다. 팝아트에게 사회적 의도라곤 없었고, 난해하지도 않았으며 누구에게나 쉽게 이해되었다.[10]

이렇듯 팝아트는 통속적인 대중의 기호를 배제하지 않고, 오히려 대중문화와 소비사회를 적극적으로 다룬다. 해밀톤Richard Hamilton의 경우처럼 윤택한 삶을 상징하는 광고와 생활 가재도구가 콜라주로 뒤섞이고, 리히텐슈타인 Roy Lichtenstein의 경우 대표적인 대중문화인 애니메이션이 예술로 변모한다. 팝아트에서는 상업적인 요소들이 대거 수용되고 뭐든 일상적인 것들이 예술의 대상이 될 수 있다. 전통적인 예술개념에서 통용되던 이른바 고급예술과

10) Gabriele Thuller: Kunst und Kitsch. Wie erkenne ich? Stuttgart 2006. S. 56.

저급예술에 대한 구분, 그리고 후자에 대한 전자의 우위
가 여기서는 들어설 자리가 더 이상 없다.

키치아트

팝아트와 연장선상에 있으면서도, 90년대 키치아트는
보다 구체적으로, 또 의식적으로 키치를 사용하며 팝아트
에서 한 걸음 더 나아간다. 팝아트가 무엇이든 일상적인
것을 사용하여 낯설음을 불러일으키게 하는 데 비해, 키
치아트에서는 자타공인 키치라고 인식되는 대상을 주로
다룬다. 즉 키치아트는 달콤함, 센티멘털함, 스테레오타
입 등 키치의 특성을 지닌 대상을 가져오되 이와 반어적
거리를 취한다. 피상적인 것, 천박한 것, 진부한 것, 곧
키치적인 것이 과장되거나 과도하게 고상한 형태를 취하
면서 결국 키치를 넘어서게 되는 것이다. 키치의 대상이
나 분위기가 반어적으로 풍자되고 패러디됨으로써, 친숙
하고 자연스러웠던 키치가 낯설게 보이는 결과를 낳는다.
　이로써 우리 안에 있는 유혹, 곧 통속적인 달콤함에
빠져들고픈 내적인 동경이 가시화될 수 있다. 마치 거울
을 들이대듯 키치아트는 우리 사회의 속된 모습을 담아낸
다. 뿐만 아니라 '좋은 취미'의 관습을 전복시키는 효과도
있다. 바로 나쁜 취미의 양식을 역설적으로 사용함으로써

좋은 취미와 나쁜 취미의 경계를 허무는 것이다. 키치아 트 예술가들은 이렇듯 목적의식을 갖고 키치를 다룬다. 바로 키치를 통해 키치와 거리를 두기 위함이다. 키치아 트의 기교를 통해 그들은 본래의 키치를 폭로하고 반어적 으로 보이게 하며, 그로부터 예술작품을 만들어낸다. 물 론 전제되는 것은 수용자가 키치와 키치아트를 구분하는 것이다. 키치아트에 담겨 있는 유머와 이로니, 풍자와 냉소주의를 읽어내지 못한다면 키치아트는 본래 의도하 는 바를 실현하지 못하게 될 것이다.

하지만 키치아트가 끼친 가장 큰 영향이라면 키치가 미학적으로 구제된 점을 들 수 있다. 그 전까지 키치를 무가치한 것으로, 열등한 것으로 폄하하던 시선이 바뀌기 시작해서, 이제는 드러내놓고 키치를 소유하고 싶어 한 다. 물론 이러한 인식 변화가 먼저 있고 키치아트가 이것 을 반영한 것인지 선후가 분명하지는 않다. 하지만 분명 한 것은, 이제 사람들이 스스럼없이 키치에 대해 관심을 표명하고 소유하고 싶어 하며, 키치를 미적 현상으로 진 지하게 받아들인다는 점이다. 그런 의미에서 키치는 지금 전례 없이 성공가도를 달리고 있다.

키치아트의 이런 접근방식은 이 책의 관점과 상당부분 일치한다. 이른바 키치라고 정의된 것을 가져와 그것의 해방적인 측면을 옹호하든 아니면 그것의 기만적인 측면

을 비판하든 목적의식적으로 키치를 사용한다는 것이다. 다만 키치아트가 대개 미술계를 중심으로 한 제한적인 흐름이라면, 이 책에서는 키치에 대한 이러한 입장이 문학과 영화에서도 확인될 수 있다고 본다. 그래서 각 예술매체의 텍스트를 구체적으로 분석해보면, 키치를 낯설게 만들어 새로운 차원의 예술로 만드는 방식을 밝힐 수 있을 것이다.

키치를 통한 키치적인 욕망 읽기: 제프 쿤스

키치의 제왕, 제프 쿤스

미국의 대표적인 현대미술가인 제프 쿤스Jeff Koons는 '키치의 제왕'이라 불릴 정도로 키치와 밀접한 관련을 맺고 있다. 마치 키치와 고급예술의 경계선을 가로질러 유희하듯 쿤스는 키치에서 고급예술로, 고급예술에서 키치로 자유롭게 넘나든다. 1955년 뉴욕에서 출생한 쿤스는 인테리어 디자이너였던 아버지로부터 사물이 감성을 자극하는 방식을 자연스럽게 익히게 되었다고 한다. 비교적 유복한 가정에서 미국 중산층의 물질적 풍요로움을 만끽하며 자라게 된 배경도 이후 쿤스의 작품에 영향을 미친다. 하지만 쿤스가 먼저 재능을 보인 쪽은 비즈니스맨으로서의 능력이었다. 본격적으로 작가활동을 하기 전, 증권거래인으로 시작하여, 금, 은, 곡물, 오일 등을 판매하는 재료상으로 일하며 시장의 흐름을 몸소 체험했다. 이런 경험들을 통해 쿤스는 예술의 상업성에 대해 누구보다 솔

직하게 반응할 수 있게 되었다.

쿤스는 예술과 예술시장의 상관관계를 보여주는 대표적인 작가이다. 그는 자신의 예술이 갖는 상업성과 대중성을 굳이 숨기려하지 않고, 오히려 자신만의 트레이드마크로 만든다. 그는 엘리트적인 예술가이기를 거부하고 '대중 예술가'를 자처하며 자신의 작품으로 대중의 마음을 움직이고자 한다. 그리고 이를 위해 보다 직접적이고 단순한 방식을 택한다. 쿤스가 대중문화나 일상적인 것, 키치와 만나는 지점이 여기에 있다. 그렇다고 예술적 전통으로부터 완전히 단절된 것은 물론 아니다. 쿤스는 예술이 다른 학문영역과도 깊은 관련을 맺는다고 여겼으며, 그래서 예술사나 예술적 전통에 대해 깊은 관심을 갖고 있었다. 쿤스의 작품에서 고급예술의 전통 또한 그 흔적을 찾아볼 수 있는 것은 그러한 연유에서이며, 다만 이것이 현대의 일상과 뒤섞인다는 점에서 기존의 고급예술과 차별성을 갖는다.

대중의 마음을 유혹하여 대중에 대한 영향력을 확대하고자 했던 쿤스가 키치적 요소에 주목한 것은 그러므로 그리 놀랄 일이 아니다. 키치야말로 대중문화의 성격이 짙지 아니한가. 그렇다면 누구보다 시장논리를 잘 파악하고 대중의 마음을 끌고자 했던 제프 쿤스의 작품이 단순히 키치가 아니고 예술로 평가받는 이유는 무엇일까. 그 자신 그럴 의도는 없었다고 하지만, 쿤스는 특히 80년대와

90년대 초반 늘 격렬한 논쟁을 불러 일으켰던 도발자였다. 그의 이름에는 "도발, 명사, 상혼商魂의 분위기"[11]가 묻어난다. 키치의 속성 중 달콤함, 상업성, 통속성을 제프 쿤스만큼 자유자재로 다루는 작가도 없을 것이다. 그는 대중들의 천박한 기호를 충족시키고 누구나 좋아하는 작품을 만들기 위해 대중들에게 잘 알려진 진부한 대상을 가져온다. 물론 여기서 그치는 것이 아니라, 유머와 풍자, 비판적 공격이 가미되어 쿤스만의 독특한 세계가 만들어진다. 하지만 일반대중에게 이 모든 것이 과연 키치의 아이러니로 읽혀지는가, 아니면 또 다른 키치로 반복되지는 않는가 하는 문제는 여전히 남는다. 전자의 경우 쿤스의 작품은 아방가르드가 되지만, 후자의 경우엔 키치로 남게 될 것이다. 키치를 예술의 수준으로 끌어올린 것인지, 예술을 키치의 자리로 끌어내린 것인지 수용자가 당황스러워하는 부분도 여기에 있다. 아니면, 키치를 아이러니컬하게 차용하고 있는 예술과 진짜 키치와의 구분이 더 이상 가능하지 않음을 쿤스가 선언하고 있는 것은 아닌지. 키치와 키치예술의 경계에서 그 최종적인 판단은 감상자에게 맡겨져 있는지도 모르겠다.

11) Anette Hüsch: Archetypen zum Überleben. Oder wie die Kunst trösten kann. In: Ders. (Hg.): Jeff Koons. Celebration. Hatje Cantz Verlag, Ostfildern 2008. S. 36-49, hier S. 36.

대중을 끌어들여라

쿤스는 가능하면 많은 사람에게 다가갈 수 있는 예술이
야말로 올바른 예술이라고 보았다.[12] 이를 위해 바로크의
도상학을 인용하거나, 현대사회의 일상생활에서 통용되
는 수사학을 십분 활용한다. 심지어 그는 대상 자체나 그
것을 완벽하게 다루는 것이 중요한 것이 아니라, 무엇보다
감상자를 늘 염두에 둔다고 한다.[13] 그러다 보니, 예술적
인 가치와 시장가치를 엄격히 구분하라는 기존의 요구가
쿤스의 예술에서는 더 이상 유효하지 않다.

12) 이는 뒤에 다루게 될 영화감독 파스빈더의 입장과 일맥상통한다. 파스빈
더는 아무리 정치적으로 진보적인 내용을 담고 있더라도 그것이 난해하
다면 대중에게 미치는 영향은 미미할 것으로 보았다. 그가 대중적인 장르
멜르드라마를 즐겨 차용한 것도 이와 같은 배경에서였다.

13) Vgl. Peter-Klaus Schuster: Im Gespräch mit Jeff Koons. In: Anette
Hüsch(Hg.): Jeff Koons. Celebration. Hatje Cantz Verlag, Ostfildern
2008. 16-31, hier S. 20.

예술은 커뮤니케이션이다. 그것은 인간을 조종하는 능력이
다. 쇼비즈니스나 정치와의 차이점이라면 예술가가 좀 더 자유롭
다는 데 있다. 다른 이들보다 예술가는 – 생산에 대한 아이디어에
서부터 판매에 이르기까지 – 모든 것을 손에 쥘 수 있다. 적당한
시점에 적당한 도구를 어떻게 투입할 지만 알면 된다.[14]

　대중을 위한 예술을 위해 쿤스는 단순성을 주요한 예술
원칙으로 삼는다. 이는 그의 작품이 키치와 관련을 맺는
부분이기도 하다. 단순성은 삶과 예술에 대한 작가의 세
계관에서 비롯된다. 쿤스에 의하면 삶은 원래 단순한 것
이었으나 단순성에 대한 체험과 직접적인 접촉을 가로막
는 여러 가지 장애물이 생겨나면서 복잡해졌다는 것이다.
그는 예술이 이러한 직접적인 접촉을 다시 가능하게 해
줄 매개체가 되기를 희망한다.

　　마치 삶에서 마지막 숨을 들이키는 것과 같다. 모든 사물의
단순함이 개인적으로 드러나고, 그러면 사람들은 저 완벽한 몸짓
을 하는 게 얼마나 쉬운 일인지 인식한다. 우리를 붙잡아둘 수
있는 것은 사실 아무 것도 없다. 원래 모든 것이 너무나 명백하
다. 모든 것이 얼마나 접근하기 쉽고, 얼마나 쉬운지. 그것이야

14) Hüsch, S. 40.

말로 수용의 결과라 할 수 있다. 객관적인 예술이 아무나 데려가 주는 여행은 이러한 수용의 여행이기도 하다.[15]

감상자의 '수용'을 위해 쿤스는 단순성을 지닌 노골적인 상징들을 사용한다. 그것은 "오인될 수 없는 수사학에 근거하여, 어떠한 이성에도 맞서, 어떤 철저한 가르침, 소위 말하는 '좋은 취향'에 맞서 직관을 내뱉는"[16] 그런 상징들이다. 그리고 키치는 쿤스에게 이러한 목표를 달성하는 데 유용한 수단이 된다.

15) Schuster, S. 21.
16) Hüsch, S. 48.

키치를 통한 키치적 욕망 읽기: 키치 포스트모던

제프 쿤스는 키치와 소비성향의 관련성을 인식하고, 대중문화와 '좋은 취미'의 경계에서 유희한다. 쿤스는 대중들에게 잘 알려져 있고 익숙한 대상들을 가져와 작품의 모티브나 소재로 삼는데, 특히 그가 즐겨 사용하는 대중의 아이콘은 쿤스가 접한 사회적 환경과 밀접한 연관을 맺는다. 그래서 북미 중산층 가정의 일상을 시각적으로 상징하는 사물들이 그의 작품에 곧잘 등장한다.

장난감, 선물품목, 특설시장에서 흔히 볼 수 있는 풍선으로 매듭지은 개, 하트, 꽃, 다이아몬드, 초콜렛 계란 등은 쿤스의 작품에 반복적으로 등장하는 모티브들이다. 그는 아이들 방에 있음직한 물건들을 대상으로 삼아 유년기 기억을 자극하고, 유년시절을 "신들의 파라다이스에 대한 현세의 등가물"이나 "물질적 행복의 장소"로 만든다. 그래서 누구나 갖고 있을 법한 유년시절에 대한 기억

이 환기되고 미화되면서, 아이들 방은 현실로부터 도피할 수 있는 '성스러운 세계'가 된다. 그러니 현재의 문제들을 희석화하거나 덮어버리며 과거지향적인 시각을 낳을 위험성이 내재되어 있다. 키치가 현실의 문제를 외면하거나 회피하게 만드는 부정적인 기능이 있는 한에서, 쿤스의 작품도 키치에 머물 가능성이 있다. 하지만 쿤스는 거기서 더 나아가 소비사회에서 돈으로 구매되어진 '환상적인' 유년시절을 다룬다. 익숙한 키치적 대상을 가져오지만 여기에 아이들을 고객으로 인식하고 호객행위를 하는 소비만능 세상의 논리를 집어넣는 것이다. 그 결과 유년시절의 상징물들은 상업화와 그 상업적 유혹에 굴복한 우리들 자화상이 되어 우리 자신을 되비춘다. 결국 유년시절의 상징물은 물질세계에 오염된 것으로 폭로된다.

여기서 눈에 띄는 것은 쿤스가 키치를 다루는 방식이다. 키치를 차용하여 이것을 아이러니컬하게 조작하기 위해 쿤스는 바로크와 로코코의 전통을 자신의 작품에 접목시킨다. 바로 키치적 대상에 바로크와 로코코 예술의 과도한 장식성과 과장된 기술을 부여한 것이다.

나는 최고의 존재와 대화하려는 길을 끊임없이 찾았다. (...) 점차 난, 바로크와 로코코가 본래 삶의 양 극단을 균형 맞추기 위한 것임을 깨닫기 시작했다. 난 본성이나 영원한 측면들과의

대화에 대해 관심을 가졌는데, 그것은 곧 형상세계나 정신적인 세계의 측면, 허무한 것과 더불어 '여기 지금', 물리적인 것에 대한 관심이었다. 말하자면 한편으로는 대칭과 비대칭, 생물학과 번식을 통한 영원과 결실 사이의 균형을 찾는 것인데, 이것은 정신적인 것, 최고로 영적인 것, 영원한 것에 대한 감정에 반하는 것이다. 결국 대립성이 생겨나는 것이다.[17]

여기서 바로크와 로코코가 전제 군주제 하에서 고급예술의 대중화를 꾀하는 과정에서 생겨난 예술흐름이란 점도 시사하는 바가 크다. 고급예술과 저급예술의 경계에 서 있던 바로크와 로코코 예술이, 키치와 예술의 구분 자체를 의문시 하는 쿤스에게 영향을 미친 것은 자연스러운 일로 보인다. 존재와 가상, 질서와 무질서, 영원과 허무 등 대립의 공존은 바로크 문화예술의 특징이다. 그래서 수용자에게 미치는 영향을 고려하여 역동적이고 환상적이며 감각적인 이미지를 만들어낸다. 금으로 세공된 장식물들은 현세의 욕망을 일깨우고, 웅장한 건축물은 초월적인 분위기를 자아낸다. 절대 권력에 봉사하는 동시에 초월하려는 의지가 공존하는 것이다.

17) Schuster, S. 22.

난 키치를 믿지 않는다. 그것에 대한 판단을 믿지 않기 때문이다. 키치라는 말은 내 보기엔 자동적으로 판결을 내리는 것이다. 그것보다는 다양한 의미차원들을 믿거나, 혹은 서열의 형태를 없앨 수 있는 대화를 열어주는 작품들이 있다는 걸 믿는다. 하지만 키치라는 말로 대변되는 판결은 믿지 않는다. 그건 거의 고전적인 구조이기 때문이다.[18]

그렇다고 쿤스가 키치와 예술을 구분하지 않는 것은 물론 아닐 것이다. 그것보다는 키치를 배제하는 고급예술의 아성을 문제 삼는 것이리라. 뒤샹이나 워홀의 선구적인 작업에서 드러나듯, 이미 예술의 개념이 보다 유동적으로 바뀌었고, 그런 상황에서 쿤스는 쐐기를 박듯, 이른바 천박하다고 치부되던 재료를 가져와 고상한 예술의 세계를 도발한다. 특히 감상자와의 의사소통을 중요시했던 쿤스에게 키치적 대상은 감상자의 익숙한 감성을 자극하는 데 유용한 수단이 된다.

예술가와 대중의 직접적인 커뮤니케이션을 강조하는 개념예술에서 출발하고 있지만, 쿤스가 개념예술과 달리하는 부분도 여기에 있다. 개념예술의 기본요소인 관찰자의 비판적 거리두기를 쿤스는 받아들이지 않는다. 대신

18) Ebd., S. 24.

그는 대중들로 하여금 감정적으로 받아들이게 하는, 곧 대중을 현혹하는 작품을 구상한다.

> 우선은 나 자신을 개념예술가라고 본다. 미학은 도구, 나에겐 주로 심리적인 도구이다. 엄밀히 말하자면, '미학'은 차별하는 어떤 것이다. 사람들로 하여금 그들이 예술을 올바르게 바라볼 만큼 충분히 훌륭하지 않다고 믿게 만드는 게 미학이다. 그러면 사람들은 예술의 벽이 그들에게 너무 높다고 생각하게 된다.[19]

얼핏 대중을 지향한다는 측면에서는 20세기 아방가르드 예술과 대립되는 면이 있지만, 쿤스의 예술에 대한 평가는 사뭇 상반된다. 바로 아방가르드의 동기와 쿤스의 전략 사이에 유사점이 존재한다는 것이다. 찌르는 방향은 다르지만, 쿤스에게도 "예술의 사회적 기능, 예술의 사회적 역할, 리얼리티, 영향력이"[20] 중요하다. 결국 쿤스 효과라면 전위냐, 후위냐 예술 자체에 대한 개념을 되묻는 데 있다고 할 수 있다. 엘리트적인 시각에서 예술과 상업, 대중 간의 소통을 도외시하던 아방가르드 예술과는 다른 길을 가면서도, 쿤스는 '좋은 취미'의 잣대를 결정짓는 사

19) Hüsch, S. 38f.

20) Dorothea von Hantelmann: Kritik und Konstruktion. Ein Ausblick mit Jeff Koons. In: Dies.: How to Do Things with Art. Zürich und Berlin 2007. S. 193-210, hier S. 199.

회적 서열의 메커니즘과 사회적인 규범체계의 기능방식에 대해 예리하게 이해하고 있었고, 이를 자신의 방식으로 풍자하고 공격한다. 전 작품을 통해 귀엽고 쉽게 이해되는 키치 대상을 유머러스하게 다루지만 그 안에 사회적 규범에 대한 공격성이 장전되어 있는 것이다. 그래서 예쁘고, 화려하고, 반짝이는 표면 아래에는 풍자와 공격성이 내재되어 있다. 눈을 뗄 수 없는 화려함과 반짝거림의 외면을 욕망의 시선으로 두드러지게 하는 동시에 그 내면에 사회적인 현 상태를 반영함으로써 우리의 현재 자리를 되비추는 것이다. 그런 의미에서 쿤스의 작품은 키치 포스트모던Kitsch postmodern이라고 칭해질 수 있다. 기존의 사회질서에 대한 반대 구상으로서 현대예술이 감상자의 비판적 거리를 중요시하는 데 반해, 쿤스는 이와 궤를 같이 하면서도 비판적 거리 대신 감상자를 감정적으로 우선 현혹시키고 그 과정에서 내면의 유혹을 들여다보게 한다는 점에서 그 독자성이 있다고 할 수 있다.

키치에서 키치예술로

소비사회의 일상

1986년 로스엔젤레스와 뉴욕에서 전시된 〈사치와 타락Luxury and Degradation, 1986〉[21] 시리즈는 소비사회의 현상과 심리를 반영한다. 특히 시장경제의 유혹과 그것에 현혹되고픈 대중의 심리가 주류 광고를 차용한 작품에서 잘 드러난다. 이 시기에 이미 쿤스는 당시 미국의 일상문화를 대변하는 요소를 작품의 모티브로 삼았다. 일상에서 흔히 접할 수 있는 술잔, 술병, 술 광고 등을 가져와 현대 소비사회에서 대중의 사회적 상승 욕구가 소비재 구매로 대체되고 있음을 가시화한다. 그래서 사치에 대한 욕망이 타락으로 이어질 수 있으며 그럴 경우 "당신의 경제적, 정치

21) 작품으로 Baccarat Crystal Set, Stay in Tonight, Jeam Bean - J.B. Turner Train이 있다.

적 힘을 빼앗길 수 있음"을, 그러므로 "어리석게 굴지 말고 눈을 뜨고 있어라"[22)고 경고한다. 쿤스는 여기서 스테인리스 스틸을 처음으로 사용하는데 반짝반짝 빛나는 표면은 거울처럼 우리들 자신의 모습을 비춘다. 마치 번쩍거리며 빛나고 싶은 우리의 욕망이 들킨 것 같은 모양새다. 쿤스는 스테인리스가 그 견고함으로 볼 때 일상의 물건을 생산해내는 "프롤레타리아의 재료"인 동시에 다른 한편으로는 "가장된 사치"[23)를 드러내기에 적당하다고 여겨 이후 작품들에서도 빈번하게 이를 사용한다.

기념품 가게가 갤러리로

⟨조상彫像, 장돌뱅이Statury, Kiepenkerl, 1986-1987⟩[24) 시리즈에서 쿤스는 루이 14세부터 시장의 장돌뱅이까지, 대중문화의 아이콘에서부터 장난감 토끼에 이르기까지 상이한 사회계층과 다양한 문화 요소를 파노라마로 보여준다. 무엇보다 일관성 있는 양식이 눈에 띈다. 이 모든 작품들이 기념품 가게에 진열된 조상이나 입상처럼 보이게 만들어

22) Jeff Koons: Interview by Katy Siegel. "80s Then: Jeff Koons talks to Katy Seigel". Artforum 41, no.7(March 2003), p. 253.

23) Fonia M. Simpson (ed.): Jeff Koons exh. cat. San Francisco Museum of Modern Art 1992. p. 64.

24) 작품으로 Bob Hope, Rabbit, Italian Woman, Kiepenkerl이 있다.

진 것이다. 마치 예술의 민주화가 이루어진 듯 여기서는 키치와 예술의 논의가 무의미해 보인다. 이 시리즈에서도 모두 스테인리스가 사용되었는데, 앞서 언급한 대로, 스테인리스는 소수 엘리트 계층의 전유물이었던 금, 은, 동과 달리 태생적으로 서민적인 재료이기에 쿤스의 주제의식과 잘 맞아떨어졌다. 이 시리즈의 대표작인 〈토끼 Rabbit〉는 이후 십년 동안 쿤스가 가장 애용하는 모티브가 된다. 여기서 '토끼'는 부풀어 오른 모양을 하고 있지만 역시나 광나는 스테인리스로 만들어졌다. 모양으로 봐서는 가볍고 팽창한 것처럼 보이지만 정작 무겁고 딱딱한 재료로 만들어진 것이다. 공기를 넣어 한껏 부풀어 오른 일상적인 대상을 무거운 재료로 만드는 반전의 방식은 이후에도 쿤스의 작품에서 즐겨 사용되는데, 특히 〈축하 Celebration〉 시리즈에서는 더 반짝거리고 더 화려한 색채를 입게 되며 그 규모 또한 엄청나게 커진다. 광택 나는 〈토끼〉의 표면은 감상자의 모습은 물론 전시 공간을 되비춘다. 그리하여 감상자에 따라, 또 보는 각도에 따라 그 모습을 달리 한다. 이로써 쿤스는 "사회계급과 미적 가치로부터 벗어나, 예술이 결국 자기 이미지를 반영하고 장식으로 된다"[25]는 점을 드러내고자 한다. 다른 한편, 당근을

25) Francesco Bonami (ed): Jeff Koons. exh. cat. Museum of Contemporary Art. Chicago 2008, p. 51.

입에 넣고 있는 '토끼'는 〈플레이보이〉지의 바니를 연상시키며 성적 상징물로도 해석이 가능해진다. 쿤스는 이 작품의 다른 제목이라면 '거대한 자위기구The Great Masturbator'가 될 것이라고 언급한 바 있다. 아이들 장난감처럼 생긴 토끼가 순수함 또는 부활절의 재생과 같은 이미지를 대변하고 있다면 쿤스는 이를 뒤집어 성적 이미지로 채우고 있는 것이다. 바로 키치적 소재를 예술로 승화시키는가 하면, 다시 고급예술이 내세우는 엄격한 권위를 끌어내리는 쿤스의 자유로운 행보를 확인할 수 있다.

진부함 예찬

쿤스는 1988년 뉴욕, 쾰른, 시카고에서 〈진부함Banality, 1988〉[26] 시리즈를 동시다발로 전시했다. 이 시리즈에서는 보다 노골적으로 키치 자체를 대상화한다. 자기, 세라믹, 다색의 나무로 만들어진 이 작품들은 세계적으로 유명한 스타, 만화에 나오는 캐릭터, 선물가게에 진열된 상품 등 대중문화의 이미지와 아이콘에서 따온 것들이다. 그리하여 이전 작품들에서 시작된 바, 대중적으로 잘 알려진 사물이

26) Ushering in Banality, Woman in Tub, Pink Panther, Stacked, Buster Keaton, Nacked, Christ and the Lamb, Michael Jackson and Bubbles, Art Ad Portfolio, Bear and Policeman 등이 이 시리즈에 속한다.

나 키치가 여기서도 연속성을 지닌다. 화려한 광택을 자랑하는 이 각각의 작품들은 일종의 장식품처럼 보이고 전체 작품을 보면 마치 예쁘장한 선물 가게를 보는 듯하다. 과연 예술이라 칭해야 할지 망설여진다. '미적인 부적절함'을 키치의 기준을 보는 칼리네스쿠의 주장을 떠올리자면 과연 키치에 가깝다. 하지만 쿤스는 여기서 키치의 재현이 아니라, 키치를 의식적으로 차용함으로써 키치와 예술의 중간 지대를 만든다. 18세기 로코코 미술양식을 현대적으로 재현하고, 여러 가지 사회 문제와 성적 암시를 중첩시킴으로써 키치와 구분되는 지점을 만들기 때문이다. 이전 작품들에서 다루었던 "예술과 상품 간의 차별화와 분리"가 계속해서 주요한 테마가 될 뿐만 아니라, "고상한 예술과 천박한 기호, 가치 있는 조각과 값싼 키치 간의 구분"[27]에 대해서도 쿤스는 도발적인 물음을 던지고 있다.

이 시리즈에서는 '돼지'가 주요한 모티브로 여러 차례 등장한다. 우선 전시회 광고를 위해 제작된 〈예술 광고 포트폴리오Art Ad Portfolio〉에서는 쿤스 자신이 새끼 돼지를 안고 커다란 돼지와 어깨를 나란히 한 모습을 볼 수 있다. 감상자에 앞서 거리낌 없이 자신을 '돼지'라고 칭하는 모습을 유머러스하게 연출한 것이다. 그래서 예상되는 비판을

27) Bonami, p. 59.

선취하는 동시에 자신을 희화화함으로써 그 비판을 무화
시키고자 하는 은밀한 즐거움을 내비친다. 〈진부함으로의
인도Ushering in Banality〉에서는 리본 장식을 한 돼지를 귀여운
천사들이 어디론가 데려가고 있다. 일반적으로 탐욕스럽
고 저급한 대상으로 치부되던 돼지가 이처럼 사랑스런 천
사의 인도를 받으며 가는 곳은 어디일까. 저 높은 곳, 고상
한 천상의 영역에 자리해야 할 천사들은 이제 지상으로
내려와 살찐 돼지를 진부함의 세계로 이끈다. 사실 돼지는
일치감치 평범함과 진부함의 세계에 있었으니, 정작 진부
한 세상으로 이끌어지는 것은 천사 자신들인지도 모른다.
사실 천사의 모습도 그 성스러움이 탈취된 지 오래, 그
자체 키치스러운 장식품처럼 보인다. 성스러움과 비루함
을 각각 대변하는 존재가 뜻을 같이 해서 하나의 세계로
나아가는 데 이보다 더 짝이 맞을 수 있을까. 이렇듯 현세

〈진부함으로의 인도〉

와 초월적 세계가 '진부함'으로 공존하게 되는데, 이는 곧 현대인들의 진부한 일상이나 욕망과 맞닿는다.

〈육체미Stacked〉에서는 돼지의 살찐 몸을 아래에서부터 염소, 개 두 마리, 새가 수직으로 올라타고 있다. 쿤스는 어느 사진에서 착상하여 다른 인형들을 콜라주해서 이 작품을 만들었다고 한다. 이 역시 선물가게에서 흔히 볼 수 있는 이미지를 사용하고 있지만 그 안에는 정치적 긴장감이 표현되고 세력 집단 간의 파워게임이 풍자되고 있다. "이 작품은 정치적 힘을 다룬 작품이다. 말하자면 이 성적 힘과 비이성적 힘에 관한 것이다. 작은 새는 실제 나 자신에 대한 상징이기도 하다."28) 가장 자유롭기에 최고의 권력을 지닌 것으로 묘사된 이 새는 다시 〈버스터 키튼Buster Keaton〉에도 동일한 모습으로 등장한다.

〈육체미〉

28) Angelika Muthesius (ed.): Jeff Koons. Cologne 1992. p. 25.

키치적 요소에 성적인 암시나 이미지를 덧대는 방식이 이 시리즈에서는 보다 활발하게 나타난다. 그래서 〈튜브 속 여인Woman in Tub〉에서는 여성의 자위가 암시되고, 〈나체 Nacked〉에서는 아이들의 순수함과 섹슈얼리티가 쌍을 이룬다. 또 〈핑크 팬더Pink Panther〉와 〈마이클 잭슨과 버블Michael Jackson and Bubbles〉에서는

〈튜브 속 여인〉

사람과 동물 간의 모호한 성적 관계가 암시된다. 이런 작품을 대하는 감상자라면 처음에는 그 노골적 묘사에 눈길을 빼앗길 것이고, 다음에는 그것이 갤러리에 전시된 것에 고개를 갸우뚱할 것이다. 결국에는 아마도 내면화된 금기가 이토록 생기발랄하게 '예술'이라는 이름으로 유희되는 데 은밀한 즐거움을 맛보게 될 것이다. 이와 관련해서 쿤스는 이 작품들을 "문화적 죄의식과 수치심에 대한 은유로서의 자위"[29]로 평한 바 있다. 이렇듯 키치적 대상에 성적 해석을 부여하는 것은 쿤스의 이후 작품에서도 주요한 특징이 된다.

29) Merit Woltmann (ed.): Jeff Koons Retrospective. exh. cat. Astrup Fearnley Museet for Moderne Kunst. Oslo 2004, p. 67.

재료 면에서 보면, 이 시리즈에서는 특히 도자기를 즐겨 사용하였는데, 쿤스는 과거 귀족층과 지배계층의 전유물이었던 도자기를 의도적으로 사용하여 일반 대중의 사회적, 경제적 상승욕구를 담아내고자 했다. 그래서 미술이 소수만을 위한 고상한 취미가 아니라, 대중의 바람과 욕망을 담아냄을 연출한다. 다른 한편 과거 상류층의 삶을 담아내던 자기를 키치적인 대상과 결부시킴으로써 엘리트 집단의 허위의식을 비웃는 효과도 누린다. 대중이 사랑하는 키치를 – 유럽의 전문 수공업자의 도움을 빌어 – 공들여 제작함으로써 키치에서 고급예술이 그리 멀지 않음을 보여준다. 이는 소비사회의 막강한 영향력, 진부함이 갖는 거부할 수 없는 힘에 대한 반어적인 코멘트라 할 수 있다.

누구나 느끼는 것이지만, 예술은 매우 관대한 어떤 것일 수도 있고, 혹은 분리시키는 어떤 것일 수도 있다. 예술이 분리시키는 방식은 그들에게 자신의 문화사에 대해 불편하게 느끼도록 만드는 것이다. 그래서 난 모든 사람들의 문화사를 품어주고 그들의 역사가 지금 그대로 완벽하다고 느끼게 해 주는 그런 작품을 만들고 싶었다.[30]

한편 쿤스는 나무가 정신적인 측면에 잘 부합하는 반면,

30) Ebd.

자기는 섹슈얼리티를 드러내는 데 적합하다고 여겨 이를 작품의 주제의식과 연결시켰다. 그래서 이 시리즈에서는 자기와 나무가 긴장관계 속에서 공존하는 모습을 볼 수 있다. 그 결과 섹슈얼리티와 정신성, 즐거움과 죄의식, 관능과 수치심 등 대립적인 요소가 효과적으로 공존하게 된다.

예술과 포르노그래피 사이에서

1990년 쿤스는 베니스 비엔날레에서 이탈리아 포르노 배우이자 국회의원인 치치 올리나(본명 Elena Anna Staller, 1951-)와 결혼한다. 곧 부부는 세계 유명도시에서 포르노그래피적인 전시회 〈메이드 인 헤븐Made in Heaven, 1989-1991〉[31]을 열게 된다. 여기서는 실제 성행위를 사실적으로 확대해서 전시하기도 했는데, 이를 통해 예술과 포르노그래피의 차이에 관한 해묵은 논쟁을 불러일으켰다. 가장 사적이고 은밀한 행위를 공개함으로써 쿤스는 대중에게 지금까지와는 다른 성격의 도발을 시도한다. 앞서 보았듯이, 섹슈얼리티는 쿤스의 초기작에서부터 일관성 있게 다루어진 테마이지만, 이 시리즈에서는 보다 전면적이고 노골적이다.

그렇다면 쿤스의 이 작품들이 포르노그래피가 아닌 이

31) 작품으로 Large Vase of Flowers, Bourgeois Bust – Jeff Koons and Ilona, Made in Heaven, Manet, Silver Shoes 등이 있다.

유는 무엇일까. 우선 여기서도 바로크나 로코코의 예술적 전통이 가미된 데에서 그 이유를 찾을 수 있다. 쿤스와 치치 올리나의 노골적인 성 행위가 레이스, 꽃무늬 등 화려한 장식 속에서 그려짐으로써 섹슈얼리티라는 터부시될 수 있는 테마가 동화적인 세계로 옮겨간다. 그래서 쿤스와 치치 올리나는 포르노그래피의 개성 없는 인물들이 아니라, 각자의 행복에 충실한 (현대) 동화 속 주인공들처럼 그려진다. 이러한 충만함은 성이 죄의식과 수치심으로 점철되고 선정성과 음성적 이미지에 갇혀버린 현대의 삶에서는 더 이상 채워질 수 없는 것이다. 그래서 성 행위 자체에 집중하는 포르노그래피와 달리 여기서는 "성행위에 대한 솔직하고, 우스꽝스럽고 절망적인 묘사이며 쾌락이 아닌 일종의 긴장"[32]으로 보인다. 그런 한에서 이 시리즈의 제목은 냉소적인 은유로 들린다. 결국 쿤스는 성을 인간의 기본적인 욕망으로서, 또 종족보존의 기본요소로서 제안하고 있다.

키치를 더욱 키치스럽게

런던의 화상 도페이(Anthony d'Offay)의 제안으로 예술가 달력을

32) John Caldwell: The Way We Live Now. Jeff Koons. Sanfracisco Museum of Modern Art. 1992. p.14.

만드는 프로젝트가 1994년에 시작되었다. 이를 위해 쿤스는 아이들의 장난감, 선물품목과 같은 일상적인 대상들을 사진 찍었는데, 예술가 달력은 중도에 포기되었지만, 이때 이루어진 사전 작업이 독립된 작품 시리즈로 결실을 맺게 되었다. 〈축하Celebration, 1994-2008〉[33] 시리즈가 일상의 대상들, 장난감, 선물 품목들을 다룬다는 점에서는 이전 작품들과 별반 차이가 없지만 반짝거리는 화려한 색채가 한층 더해지고 엄청난 크기로 제작되었다는 점에서는 확연히 구분된다. 또 축제 분위기가 물씬 나는 대중문화의 순간들을 포착한 조각과 그림들로 구성된 점도 눈에 띈다.

주목할 것은 이 시리즈가 전시된 장소이다. 〈풍선 꽃Balloon Flower〉, 〈풍선 강아지Balloon Dog〉, 〈매달린 하트Hanging Heart〉 등 일상의 오브제를 거대하게, 하지만 풍선 느낌이 나게 만들어 베르사이유 궁전에 전시한 것이다. 키치 미술이 드디어 로코코 예술의 중심지로 파고든 셈이다. 키치적인 소품이 엄청난 사이즈로 빤짝이며 루이 14세의 궁에 설치된 모습은 곧 엇갈린 평가를 낳았다. 현대와 고전의 만남, 절대 권위주의와 평범한 일상의 만남으로 평가되는가 하면, 고급예술의 잣대로 보자면 무질서한 잡종으로 폄하될 수 있었기 때문이다.

33) Balloon Dog, Cracked Egg, Hanging Heart, Diamond, Moon 등이 이 시리즈에 속한다.

비슷한 시도로, 이 시리즈는 아니지만 〈꽃 강아지Puppy〉 전시도 있다. 1992년 쿤스는 카셀 근처 아롤젠 성 앞에 12미터 높이의 거대한 강아지를 꽃으로 만들어 전시했고, 이후 시드니, 뉴욕, 빌바오에서 전시를 계속해 나갔다. 6만송이 꽃으로 꾸며진 이 거대한 강아지는 작고 귀여운 대상이 엄청난 규모로 제작됨으로써 한편 유머러스함을, 다른 한편 생경함을 불러일으킨다. 베르사이유 궁에 설치된 〈쪼개진 흔들 목마Split Rocker(2000)〉도 비슷한 맥락에 있다. 9만송이 꽃으로 만들어진 이 조형물이 프랑스식 정원 한 가운데 세워진 것이다. 쿤스는 두 작품을 구상할 때 바로크 및 로코코의 의미를 따르려 했다고 한다. 곧 루드비히 14세가 어느 날 잠에서 깨어나 "저게 바로 짐이 보고자 했던 거야!"라고 소리치는 것이다. 왕이 침소에 들 때, 혹은 깨어났을 때 생화로 만들어진 정원은 서로 다른 모습을 하고 있을 것이다. 하지만 작가의 이러한 언급에도 불구하고 작품 의도가 전제 군주제를 재현하거나 이에 아부하려는 것은 아니다. 오히려 중심은 현실의 우리 모습, 즉 "세속적인 것과 우아한 것이 뒤섞이고, 과도한 생산물과 과대망상증이 공존"[34]하는 시대를 담아내는 데 있다.

34) Woltmann (ed.), p. 66.

이 시리즈의 대표작은 물론 〈풍선 강아지Balloon Dog〉이
다. 철을 사용한 거대한 〈풍선 강아지〉는 화려한 색채로
눈길을 사로잡는다. 우선 모양을 보면 어릴 적 풍선을
꼬아 만든 강아지 모양을 하고 있다. 풍선이라는 질료는
팽창 가능하지만 반면 언제든지 펑 하고 터질 수 있다.
쿤스는 이 풍선의 질감을 철재로 배반한다. 이음새 없이
만들어진 이 조형물은 이제 영원히 터지지 않을 것이다.
또 다른 반전은 그 크기에 있다. 손에 들어올 정도로 작은
이 일상적인 오브제를 쿤스는 위압적일 정도로 거대하게
만든다. 단순성을 추구하는 자신의 예술 원리에 걸맞게
모양은 간결하고 단순하다. 부풀어 올라 탱탱한 느낌의
이 풍선은 어린 시절 꿈꿨던 삶의 충만함을 고정시키고
있는 듯하다. 풍선은 유년의 향수를 자극하는 키치이지만
이 반짝거리는 대상이 거대한 모습으로, 절대 권위주의의
산물인 화려한 궁에 배치됨으로써 색다른 감정을 불러일
으킨다. "세속화된 동화의 세계(W. Killy)", 즉 키치를 실제
가장 세속적인 권력의 중심에 둠으로써 친숙한 키치를 낯
설게 하는 동시에, 권위의 상징을 키치와 대등한 자리로
끌어내리는 효과를 누리는 것이다. 대중문화와 고급예술
의 서열관계는 이로써 더 이상 유효하지 않게 된다. 하지
만 이에 그치는 것이 아니라 내면과 외면의 차이에서 오는
또 다른 반전이 남아 있다.

이런 식으로 내적 생명이 더 생겨났다. 바깥 면이 즐겁다 해도 내면은 약간 어둡다. 〈풍선 강아지〉가 이렇듯 무척이나 즐거운 외양을 하고 있지만 동시에 트로이 목마의 특질을 지닐 수 있는 것과 비슷하다. 내면의 현존을 느낄 수 있는 거다.[35]

형형색색 래커 칠 한 철재 조각은 "순간성, 흔들지 않는 견고함, 영원성에 대한 요구"를 주장한다. 그리하여 이 작품은 "숨 들이마신 순간을 최고 활력의 순간으로 고정시키는 팽팽한 삶에 대한 메타포"[36]로 해석될 수 있다. 서서히 바람이 빠져 나가기 전 그 완전한 순간을 영원히 고정시켜 놓고 있기 때문이다.

하지만 터질 듯한 충만함을 현란한 색상으로 한껏 뽐내고 있는 이 강아지는 '트로이 목마'처럼 외면과는 다른 내면을 숨기고 있다. 삶이 화려해 보이지만 사실 그 이면은 바람 빠진 풍선처럼 우리의 기대를

〈풍선강아지〉

저버리고 있음을 이로써 말하고 있는 것은 아닌지. 쿤스

35) Schuster, S. 21.
36) Hüsch, S. 47.

가 대중이 듣고 싶어 하는 것, 보고 싶어 하는 것을 제공하노라 공공연히 말하지만, 그리고 그것을 위해 키치라는 대중적인 소재를 선택하지만, 그 표피 아래에는 현실에 대한 냉철한 인식이 깔려 있다는 데 이 작가의 힘이 있다. 키치의 세계로 숨어들고 싶은 대중의 욕망을 더욱 팽창시킴으로써 그것이 기실 얼마나 공허하고 단절된 소망인지 쿤스의 키치예술은 대중에게 묻고 있다.

종합하면, 쿤스는 궁극적으로 대중과 소통하는 예술을 원했다. 쿤스가 대중에게 친숙한 이미지나 대상, 특히 키치를 차용한 것은 바로 그러한 이유에서이다. 로코코나 바로크와 같은 전통적인 예술원칙과 접목되면서 쿤스에게서 키치는 키치예술로 변모한다. 그 가운데 드러나는 것은 오늘을 사는 현대인들의 욕망이다. 진부한 것, 작고 귀여운 것, 반짝이는 것에 대한 열망 뒤에는 사회적 상승욕, 성적인 욕망, 정치적 무관심이 감춰져 있다. 그렇다고 쿤스가 정치적 이념이나 비판의식을 앞세우는 예술가에 속하는 것은 물론 아니다. 키치를 소유하고 싶어 하는 대중의 심리 또한 쿤스는 이해하고 포용한다. 그리하여 키치와 예술, 대중문화와 고급예술의 긴장관계를 대립이 아니라 공존으로 이끄는 데 성공하고 있다.

키치, 캠프, 예술의 경계: 피에르와 질

피에르와 질의 예술

　대중문화의 범람은 예술계에도 많은 영향을 미쳤다. 크게 보면 대중문화에 대해 서로 상반된 반응을 보였다고 할 수 있는데, 대중문화의 상투성과 천박함을 비난하고 경계하는 쪽이 있는가 하면, 과거 엘리트주의의 서열관계를 타파할 민주적인 문화 현상으로 환영하는 쪽이 있었다. 갤러리에 전시되는, 전통적인 의미에서의 고급예술과 영화, 텔레비전, 잡지 등 대중문화 간의 거리감이 큰 가운데 이 양자를 연결한 피에르와 질의 예술작업은 그만큼 신선한 충격으로 다가온다.

　피에르와 질은 1976년 파리에서 열린 패션행사에서 만난 후 지금까지 '피에르와 질Pierre et Gilles'이라는 이름으로 공동 작업을 해 오고 있다. 피에르는 패션, 광고, 잡지사 등의 매체에서 사진사로 활발한 활동을 벌이고 있었고, 질은 미술학교를 졸업한 후 잡지나 광고 일러스트레이터

로 일하고 있었다. 동성애자인 두 사람은 이후 개인적 만남뿐만 아니라 사진과 회화를 결합하는 공동 작업을 통해 독특한 작품세계를 구축해 오고 있다. 세계에서 가장 유명한 게이 예술가이자, 사진에 회화적으로 덧칠하는 기법으로 사진의 한계를 다시 정의한 실험적 예술가로 평가받는다.

이들의 예술작품은 그 작업방식부터 경계의 예술이다. 작업 방식이 회화와 사진의 모호한 경계에 있는 매체 혼합이기 때문이다. 피에르가 초상 사진을 찍으면 질이 붓 터치로 작품을 완성시킨다. 차가운 느낌의 기계적 작업과 따뜻한 느낌의 아날로그적인 수작업이 합쳐져서 객관성과 주관성, 현실과 판타지, 실재와 상상의 경계를 넘나드는 작품이 만들어진다. 작업 방식의 성격에 맞게 주제 면에서도 저속한 것과 우아한 것, 성스러운 것과 상스러운 것, 구원과 타락 등이 공존한다. 고급취향과 저급취향의 구분 자체가 이들 예술에서는 무의미하다. 전통적인 고급예술 및 문화에서 저급한 취향이라 평가받던 동성애, 섹슈얼리티, 대중문화의 요소 등을 적극 수용하고, 그것을 다루는 데 있어서, 익숙한 스테레오타입이 차용되고 키치스러운 장식이 더해진다. 이를 통해 소위 말하는 진지한 예술 진영을 도발하면서도, 그렇다고 비판적인 아방가르드 예술의 역할을 맡지도 않는 무관심한 태도를 취한

다. 그리하여 피에르와 질의 작품은 "리얼과 이상화, 사진과 회화, 예술과 대중문화의 매끄러운 전이"[37]를 보여주며 그 자체 키치와 예술의 경계에 서 있다.

이렇듯 피에르와 질의 작품을 보면 현대미술에서의 키치적 경향을 쉽게 읽어낼 수 있다. 피에르와 질은 키치적 분위기를 마음껏 즐기고 활용한다. 감상성, 환상성, 쾌락 추구 등 키치적 감수성이야말로 이들 예술에서는 유희의 대상이 된다. 동시에 그들만의 예술적 조작으로 키치를 용해시켜 새로운 예술로 화하게 만든다. 피에르와 질의 예술은 대중에게 익숙한 키치적 오브제를 빌려오는 데에서 우선적으로 키치와 만난다고 할 수 있지만 키치와 관련을 맺는 보다 핵심적인 부분은 키치의 정신을 구현하는 데 있다. 손쉬운 감정이입, 값싼 카타르시스, 고통 없는 위안을 추구하는 키치인간의 대중적 감수성을 이들 작품에서 여실히 볼 수 있기 때문이다. 그래서 피에르와 질의 작품들을 보면 화려하고 장식적이며 표면은 매끄럽다. 동화적이고 몽환적인 분위기에서 감각적인 쾌락이 추구된다. 대중에게 잠재된 동경이나 꿈의 세계가 펼쳐지고 멜랑콜리한 분위기가 조성되기도 한다. 여기에는 현실로부터 도피하여 달콤한 환상을 쫓는 대중의 심리가 깔려 있

37) Pierre et Gilles: New Museum of Contemporary Art. New York 2001. p. 9.

다. 이 정도 되면 의혹의 눈초리로 한번쯤 묻지 않을 수 없다. 피에르와 질의 작품은 예술인가, 키치인가. 키치가 용해되고 새로운 예술로 '승화'된다는데 과연 그러한가. 아니면 키치, 그 현상 자체를 과장하여 전시하고 있지는 않은가.

물론 키치와 예술, 고급 취향과 저급 취향이 더 이상 대립관계에 있지 않은 포스트모던한 관점에서 보자면, 이러한 질문 자체가 진부할 수 있다. 하지만 피에르와 질의 작품이 이발소 그림이나 관광지 엽서와 동일할 수는 없지 않은가. 키치와 예술의 경계가 허물어진 것이 키치와 예술의 구분이 불가능해졌음을 의미하는 것은 물론 아닐 것이다.

키치와 달리, 피에르와 질에게서는 키치적 요소가 의식적으로 축적되고 강조되며 과장된다. 전통적인 고급예술에서 경계되던 달콤함, 감상성, 피상성 등 키치적 특성이 여기서는 오히려 예찬된다. 영웅, 죽음, 운명, 사랑과 같은 무거운 주제가 이들에게서는 연극적인 인위성을 띠고 유희적으로 다루어진다. 그래서 무거움 대신 가벼움, 심오함 대신 천박함, 고급 취향 대신 값싼 정서가 연출되는 것이다. 그 결과 모순적이게도, 키치는 키치답지 않은 것으로 변화한다. 그리고 그 효과는, 대중의 키치적인 심리를 되비추는 것이다. 현실로부터 도피하여 달콤한 키

치의 행복한 약속에 현혹되고 싶은 대중의 심리가 드러나는 지점이다. 곧 감상성과 쾌락성을 추구하며 대중은 현실의 단조로움을 잊고 싶어 한다. 부풀려진 가상세계를 보여줌으로써 오히려 궁극적으로 현대사회가 키치적 욕망으로 들끓고 있음을 보여준다는 점에서 피에르와 질의 예술은 명백히 키치와 궤를 달리 한다.

그렇다면 피에르와 질은 이런 키치적 경향을 비판하는가, 아니면 전통적인 예술관에 맞서 이것 또한 예찬 받아 마땅한 정당한 취향임을 주장하는가. 키치의 속성에 대해 피에르와 질은 예찬과 조롱 사이에서 모호한 시선을 던진다. 그리하여 이들 작품은 예술과 키치 그 경계를 가로지른다. 분명한 것은 이들의 작품이 키치적 속성에 근거하고 있으며, 이를 통해 키치적 속성이야말로 이 시대의 정서와 문화를 대변하는 사회문화적 상징물임을 강력히 항변하고 있다는 사실일 것이다.

스테레오타입으로 빚어낸 동화적, 환상적 세계

　피에르와 질은 전형적이고 반복적인 스테레오타입의 이미지를 가져와 '사용'한다. 동화, 전설, 종교, 대중문화 등에서 전형적인 이미지를 빌려와 키치적인 환상성을 부여하는 방식이다. 그래서 피에르와 질의 인물화를 보면 일단은 이미지의 성격이나 분위기가 친숙해 보이는 경우가 대부분이다. 물론 기존의 이미지를 재현하는 것은 아니고, 거기에 피에르와 질의 독특한 시각이 가미되어 그들만의 고유한 이미지가 연출된다. 스테레오타입을 재해석하는 그들의 시선은 때로는 반어적이고, 때로는 풍자적이거나 유희적이다. 하지만 그 결과 환상적인 세계가 연출된다는 점에서는 공통적이다.

　〈인어와 선원La Sirene et le Marin〉에는 우리에게 너무나 익숙한 동화 속 캐릭터 인어가 등장한다. 아름다운 인어아가씨와 잘 생긴 마린보이의 결합은 그 자체로 진부한 스테레오

타입에 속한다. 바위 위 포말은 물론 인어의 비늘마저 보석처럼 빛나고 파란 하늘 위로 후광이 빛나며 어른들을 위한 새로운 동화가 탄생된다. 그리하여 대중들은 별 어려움 없이 '세속화된 동화의 세계'로 인도된다. 하지만 인물은 플라스틱 표면처럼 매끄럽고 배경은 인위적이다. 현실의 비루함을 말끔히 잊게 하는 것, 그래서 이 달콤한 세계에 안주하라고 유혹하는 것, 그것이 이 작품의 목적인 것처럼 보인다. 키치의 속성이 그러하듯 이것이 현실도피적인 가상의 유토피아가 아닌지 물을 수 있는 부분이다. 하지만 여기서는 현실과 유리된 가상 세계에 대한 옹호보다는 그것에 안주하고 싶어 하는 대중의 욕망이 더 문제된다고 봐야 할 것이다. 거친 이면보다는 저 매끄러운 표면에

〈인어와 선원〉

머물고 싶어하는 대중의 심리가 들킨 느낌이다.

한편 피에르와 질은 신화나 종교에 흔히 등장하는 이상적이고 영웅적인 인물을 다루기도 한다. 신화는 유럽에서 가장 보편적으로 수용되는 이미지의 집합체라 할 수 있는데, 이 익숙한 소재가 이들의 특이한 작품경향과 결합하면서 스테레오타입을 넘어서는 고유한 세계가 만들어진다. 뿐만 아니라 기독교의 도상을 이용해 서양미술에 익숙한 주제를 빌려오되 그들만의 예술적 조작으로 독특한 예술적 시각을 드러낸다. 예컨대 〈살로메Salomé〉는 성서 속 인물을 다루지만 인공적인 장식을 과도하게 사용하고 오리엔탈리즘적인 분위기를 만들어내면서 기존의 살로메 이미지와는 구분된다. 바로 기독교적인 것과 이교도적인 것, 정통 예술과 키치가 합쳐진 결과라 할 수 있다.

〈헤라클레스 대對 히드라Herdule contre l'Hydre de Lerne〉에서는 신화 속의 대표적 영웅 헤라클레스가 등장하지만 이 역시 새로운 문맥으로 해석한다. 영웅의 몸은 근육질의 극화된 신체로 그려지고, 플라스틱 괴물은 조잡하기까지 하다. 그의 영웅적 행위보다 에로틱하게까지 보이는 남성미가 단연 눈길을 끈다. 시각적으로 환상적인 이미지를 연출하되 저급한 키치적 사물을 배치하여 영웅적 파토스와 대중적 일상 사이에 묘한 긴장감이 생겨난다.

〈메두사Méduse, 1990〉는 신화 속 괴물 메두사를 재해석한

작품이다. 머리에 엉킨 뱀이 흘러내려 위협적이고 혐오감
을 불러일으키는 데 반해 모델의 표정은 차분함을 잃지
않아 대조를 이룬다. 침착하게 감상자를 응시하는 눈빛과
두드러지는 빨간 입술이 고혹적인 분위기를 연출하면서
메두사는 그 괴물성이 탈색되고 팜므 파탈적인 여인으로
재탄생한다. 그렇지만 이것 또한 진지하고 엄숙하게 주장
하는 것이 아니라, 전체적으로 인위적인 질감을 주어 지
금의 이미지가 가짜임을 드러내놓고 자랑하는 듯하다. 마
치 가짜임을 알고도 키치를 구매하는 대중의 소비심리를
조롱하는 느낌마저 든다.

　대중문화의 아이콘은 피에르와 질이 즐겨 다루는 대상
이다. 진지함보다는 피상적인 것에 그치는 대중문화의 스

〈헤라클레스 대(對) 히드라〉

테레오타입을 빌려와 가벼운 것을 더 가볍게, 피상적인 것을 더 피상적으로 만드는 방식을 찾아볼 수 있다.

〈카우보이Le Cow-Boy, 1978〉에서는 카우보이라는, TV나 영화를 통해 잘 알려진 인물을 빌려와 노골적으로 가벼움을 추구한다. 카우보이 모자와 스카프, 장갑과 부츠, 총 등 전형적인 카우보이 복장이 나체 위에 걸쳐짐으로써 음란하고 우스꽝스럽게 보인다. 배경이 되는 나선형의 별 장식은 이 작품을 대중 매체의 한 장면처럼 보이게 한다. 모델의 표정이 진지할수록 상황은 수습할 길 없이 희극적이다. 서부극에서 전형적인, 터프한 남성성의 코드를 기묘하게 패러디하면서 전복시키고 있는 것이다. 이런 식으로 미국의 피상적인 대중문화가 풍자된다. 심오함보다는 얄팍함을, 내면보다는 피상성을 추구한다는 점에서 키치와 대중문화는 맞닿아 있다. 피에르와 질은 이것을 문제 삼기보다 찬미하는 제스처를 취한다.

대중문화가 낳은 유명 인사를 모델로 하여 신화나 우화의 주인공으로 연출하기도 한다. 유명 스타를 스튜디오로 초대하여 주어진 역할을 하게 하는 방식인데, 이를 통해 대중에게 잘 알려진 스타의 허구성을 재허구화한다. 그 모든 것은 연극의 한 장면처럼 꾸며진다. 이러한 설정들은 대중이 유명인에게서 소비하는 이미지의 인위성을 더욱 두드러지게 하는 결과를 낳는다.

사랑, 죽음, 헌신 등과 같은 전통적인 주제를 다루기도 한다. 하지만 역시나 심오하고 본질적인 접근보다는 그것이 얼마나 전형적인 형태로 굳어져 있는지 보여주는 방식을 택한다. 여기서도 그 상투성을 인용하되, 그들만의 시각으로 이를 낯설게 만드는 장치를 도입한다. 예컨대 〈우리 둘이서Nous deux〉에서는 낭만적 사랑의 스테레오타입이 문제된다. 19세기 살롱화의 전형적인 포즈를 취함으로써 사랑과 결혼에 대한 우리의 키치적인 감정을 드러내는 것이다. 현실과 동떨어진 낭만성을 추구하는 키치 인간의 속성을 폭로하기 위해 다름 아닌 바로 통속적인 취향이나 감정을 건드리는 것이다. 해피엔딩을 꿈꾸는 로맨스, 성적 판타지물, 눈물샘을 자극하는 감상적 멜로드라마 등 진부한 도식들을 가져오거나 전형적인 일상의 이미지를 가져오되 이를 이상적인 환상과 결합시킴으로써 오히려 낯설게 한다.

익숙한 대상의 등장은 대중의 접근을 용이하게 한다. 하지만 다음 순간 그것이 기존의 스테레오타입과 어긋날 때의 당혹감은 크다. 대표적으로 성스러운 종교적 영웅이 에로티시즘과 결합한 경우가 있다. 혹은 스테레오타입이 필요이상으로 과장되거나 하나의 시선으로 고정될 때 뜻하지 않은 낯설음을 유발할 수 있다. 피에르와 질의 예술이 키치를 재생산하는 것이 아니라, 키치로 인해 굳어버

린 기존의 의식을 뒤흔드는 역방향의 효과를 누리는 이유가 바로 여기에 있다.

통속적인 일상을 환상적인 요소와 결합시키는 것은 피에르와 질 예술의 특징 중 하나이다. 진부한 일상의 이미지나 소재를 달콤한 환상으로 뒤덮어버리는 것이다. 키치의 속성을 어색하리만치 과장해 버리면, 그 결과 통속성에 열광하고 동화적이고 환상적인 퇴행을 거듭하는 대중의 자화상이 담기게 된다. 결국 키치는 현실도피를 결과로 낳게 되지만, 피에르와 질은 현실도피의 심리를 대상으로 삼는다. 그것이야말로 그 자체 현실에 관여하는 그들만의 방식으로 볼 수 있지 않을까.

피에르와 질이 혼종의 현대 세계hyper-modern world를 그리는 데 가장 고대적인 주제를 택하는 것은 아이러니하다. 기술의 발달에도 불구하고 피에르와 질은 디지털 기술을 거의 사용하지 않는다. 모든 이미지는 정교하게 구성된 구조 속에서, 긴 시간을 요하는 수공업적인 작업을 통해 완성된다. 손쉬운 소재를 파격적인 시각으로 다루되, 전통 회화의 기법을 고수하는 것이다. 그 결과 대체 불가능한 그들만의 고유한 이미지가 만들어진다. 바로 여기에서도 키치와의 현격한 차이를 볼 수 있다. 앞서 살펴본 것처럼 키치의 특성 중 하나는 '미의 부적절성'이다. 피에르와 질은 키치적인 소재를 가져오되, 장인정신으로 이에 가장

적절한 구조와 이미지를 부여한다. 대량생산을 특징으로 하는 대중문화에서 이미지를 따오지만 전통 회화의 정교한 기법을 통해 독특한 예술세계를 구축하는 것이다. 바로 대중에게 접근이 용이한, 그래서 키치적으로 보이는 소재와 이미지를 사용하지만 수공업적인 기예를 통해 키치와는 확연히 다른 예술이 나오게 되는 것이다. 이런 방식으로 피에르와 질은 대중문화와 정통 예술, 이 양자와 동시에 연관을 맺고 있다.

싼 티를 내라!

장식의 과잉과 누적(축적)은 키치의 미학적 원리 중 하나이다. 가능한 한 많이 부착하여 아름다움의 이미지를 만들어내려고 하는 것이 키치의 속성에 속한다. 과잉된 장식은 더 많은 것을 갈구하는 인간의 내적 충동과도 관련이 있으며 키치는 그런 면에서도 일반 대중의 심리를 자극한다.

피에르와 질은 대중의 이러한 키치적인 심리를 반영하여 의도적으로, 그리고 목적의식을 갖고 환상적인 장식을 가한다. 그렇다고 물론 제대로 된, 고급스러운 장식을 하지는 않는다. 바로크적 양식을 왜곡해서 사용하는가 하면, 혹은 저급한 취향이 노골적으로 드러나는 그런 장식들을 가져온다.

소위 '저렴해' 보이는 장식을 하기 위해 피에르와 질은 '싼 티 나는' 재료를 사용한다. 주로 여행지에서 구입한 액세서리 같은 것으로 장식하는데, 꽃, 물방울, 나뭇잎, 반짝이

등이 단골손님이며, 파스텔 색조나 꽃무늬 벽지 등을 소도구로 사용하기도 한다. 관광지에 파는 값싼 기념품을 연상시키는 이런 장식물들은 일상에 지친 우리의 향수를 자극한다.

피에르와 질은 조잡함이나 값싼 취향을 숨기지 않고, 오히려 전면에 내세운다. 난쟁이 인형, 동물 인형, 인조 잔디, 인공조명 등은 향토적인 감수성이나 저급한 취향을 대표하는 소품들인데, 피에르와 질은 이러한 키치적 오브제를 사용하는 데 거리낌이 없다. 거기에다 화려한 색채와 현란한 무늬를 더해 의도적으로 과장된 장식성을 추구한다. 그래서 옛날 사진관에서나 쓰였음직한 키치스러운 배경에 조잡스러운 꽃무늬가 더해져 유치한 수준의 동화적 분위기를 자아낸다. 인공적인 조명에다, 배경은 그려 넣거나 사진들을 이용하며, 과거 연극이나 영화의 무대배경처럼 보이도록 하여 복고적인 분위기를 연출하기도 한다. 키치적인 소도구를 적극 활용함으로써 피에르와 질은 키치적 오브제에 대한 대중의 소유욕을 대상으로 삼는다. 키치적 오브제의 과잉축적은 이러한 심리를 조롱하는 듯하다.

더불어 과거지향적인 감상에 젖고 싶어 하는 키치 인간의 '싸구려' 감상도 이들이 다루는 주제이다. 기념품, 관광지 엽서, 유행이 지난 잡지, 올드 무비 등과 같은 감상적 키치를 자주 이용하는 것도 그런 이유에서이다. 오늘날 광고나 화보는 그래픽 작업으로 세련되게 장식하여 구매자의

감정에 호소하는 현대판 키치이다. 피에르와 질은 이로부터 차용한 이미지에 달력이나 엽서와 같이 향수를 자극하는 키치적 요소를 보탠다. 화려한 키치의 표면에 감상성이 더해지면서 비로소 이들의 예술이 완성된다.

이렇듯 피에르와 질에게서 독창적 이미지란 없으며 어디선가 따온 이미지를 어떻게 예술적으로 다시 처리하느냐가 관건이 된다. 원본성은 차치하고 싸구려 화려함을 추구하며 '그럴싸한 분위기'를 연출한다. 진짜처럼 보이는 가짜가 가짜임을 오히려 과장되게 드러내는 형국이다. 하지만 여기서도 원본과 모방의 구분에 대해 물을 수 있다. 그것은 양날의 칼처럼 작용한다. 즉 규범을 자처하며 저급예술을 배제하는 고급예술의 배타성을 비웃는 한편, 다른 한편으로는 가짜에 기꺼이 속아주는 대중의 키치스러운 욕망을 폭로하는 것이다. 그러므로 진짜 키치보다 더 과도하게 장식하고 인위적으로 보이게 하는 것은 키치의 기만성을 드러내는 방식이자 키치의 자기 해방적 태도를 신호하는 방식이라 할 수 있다.

〈마리아Maria〉의 경우를 보자. 성경에서 따온 인물은 성스러운 자세를 하고 있지만, 반짝이는 색점들과 금색의 장식, 짙은 화장으로 인해 전혀 성스럽지 않다. 배경이 되는 동굴은 놀이동산에 설치된 도구처럼 보이며 가짜임을 당당히 드러낸다. 인위적이고 이교도적인 분위기에서,

고귀한 성상의 모습은 더 이상 찾아볼 길 없다. 그럼에도 왠지 이 모습이 친숙하지 않은가! 바로 키치적인 성모상을 패러디하고 있는 것이다. 더불어 거실 한 켠을 그것으로 장식하는 키치인간의 종교적 태도 또한 패러디된다.

피에르와 질은 감상주의에 빠져 허우적대는 대중들의 속성에 또한 주목한다. 이를 조명하기 위해 이들은 조작된 감상주의를 다시금 조작하는 방식을 택한다. 이들의 작품에는 눈물이 유난히 자주 등장하는데, 그것은 인위적으로 조작되었음을 감추지 않는 눈물이다. 그래서 모순되게도 눈물에는 감정이 결여되고, 갈망하는 시선에는 진정성이 묻어나지 않는다. 그 결과 멜랑콜리한 분위기만 패러디될 뿐 진정한 의미에서의 멜랑콜리는 없다. 죽음을 주제로 한 일련의 작품들, 예컨대 〈상처받은 캐더린Catherine Blessé, 1984〉, 〈상처받은 축구선수Le Footballeur Blessé, 1998〉, 〈엘비스 내 사랑Elvis My Love, 1994〉 등을 보면 동공은 직전까지 살았던 기억을 더듬듯 공중을 응시하고 한 방울 눈물이 흘러내린다. 하지만 인위적으로 보이는 신체만큼이나 눈물도 인공적으로 보인다. 이를 보고 같이 눈물짓는 감상자는 아마 드물 것이다.

〈어릿광대의 악몽Le Cauchemar de Pierrot, 1996〉에서는 프랑스 대중에게 잘 알려진 희비극의 주인공이 등장하여 멜랑콜리한 분위기를 자아낸다. 여기서 피에로는 거대한 거미로

부터 위협을 받으며 촘촘한 거미줄에 갇힌 듯 비극적인 상황에 처한 인물로 그려진다. 남성인지 여성인지 구분되지 않는 가운데 피에로는 한 방울 눈물을 흘리며 감상자를 응시한다. 피상적인 행복을 향한 모든 시도가 현실적인 어려움에 부딪혀 더 이상 거짓 웃음도 나오지 않는 것 같다. 하지만 여기서도 정교한 기계로 만든 듯 한 방울 눈물은 인위적이다. 이로써 미성숙한 감성에서 비롯된 감상주의가 조롱거리가 된다. 바로 감상적 키치가 일종의 자기기만 상태를 벗어나지 못함을 보여주는 방식이라 할 수 있다. 이러한 방식은, 후에 살펴보게 되겠지만, 파스빈더 영화의 멜로드라마와 일맥상통한다. 파스빈더는 멜로드라마의 센티멘털리즘적인 정서를 드러내는 '시늉'만 하지 감정이입을 목적으로 하지는 않는다. 어디서 본 듯 친숙하지만 그 전형성에서 벗어남으로써 정작 눈물을 유발하기는커녕 더 냉정한 시각을 갖게 하는 것이다. 이를 통해 현실로부터 도피하여 값싼 감정을 구매하고자 하는 대중의 심리가 대상화된다.

키치는 피상적이고 그 표면은 매끄럽고 반짝인다. 세상의 지저분함과 어지러움이 키치의 세계에는 없다. 대신 달콤한 유혹과 행복한 약속이 그 자리를 채운다. 피에르와 질은 키치의 이러한 속성 자체를 다룬다. 그들 작품에서 대개 인체는 매끈한 표면으로 마네킹과 같은 느낌을

준다. 주름살 없이 매끄럽게 처리된 인체는 비현실적이지만, 어차피 사실적인 재현을 목표로 하지도 않는다. 인간적인 결점을 없애고 매끈하고 달콤하게 수정하는가 하면 알록달록한 색채와 빛의 효과를 가미하여 동화적이고 몽환적인 분위기를 연출한다. 어디서 많이 본 것 같지 않은가. 비근한 예로 오늘날 광고매체를 통해 드러나는 인간의 몸을 상상해 보자. 기술적 조작은 인간의 몸을 단숨에 가장 이상적인 구도와 표면으로 만들어버리지 않는가. 대중의 마음을 사로잡아 상품을 팔고자 하는 상업적 의도와, 복잡한 이면보다 화려한 표면을 좇는 대중의 심리가 만난 결과이다. 피에르와 질은 이러한 문화현상에 깔린 인간의 욕망 추구를 예술작품에 반영한다.

〈아담과 이브Adam et Eve, 1981〉는 제목에서 드러나듯 성경의 모티브를 차용하고 있다. 처음으로 종교적 주제를 다룬 이 작품에서 에덴동산은 아담과 이브가 추방되기 이전의 낙원을 가리키며, 인위적이고 비현실적인 쾌락의 장소로 그려진다. 아담과 이브란 제목을 달고 있지만, 종교적 의미와는 무관하게 두 선남선녀는 절정의 아름다움과 젊음을 대변한다. 소녀의 곱실거리는 머리카락이 가슴을 덮고, 팔은 둔부를 가리며 비교적 온건한 태도를 취하고 있지만 정작 모델의 몸 언어는 서로에 대해서나 감상자를 향해서나 부끄러움이 없다. 대담하게 감상자를 향한 그들의 시

선은 뻔뻔스럽고 도발적이다. 죄의식일랑은 버리고 욕망의 유희에 동참하자는 메시지를 보내는 눈빛이다. 성경에 등장하는 인류 최초의 남녀 쌍이 신의 금기를 어긴 죄로 낙원으로부터 추방된 것, 이는 곧 기독교적인 윤리의식이 생겨나는 과정이라고 볼 수 있는데, 이 작품에서는 그러한 도덕성 자체가 무력화된다. 게이문화나 대중문화에서 흔히 등장하는 이러한 성적 응시는 창세기 이야기를 일순간 유흥장 광고의 한 장면으로 만들어버린다. 하지만 신체에 구현된 자연스러운 비율, 행복감의 충만한 표현은 이 작품을 상업적인 누드와 또한 명백하게 구분 짓는다. 이렇듯 "종교적 감정과 에로틱한 인식의 가연성적 결합"[38]을 통해 피에르와 질은 종교적 도그마와 성에 대한 억압 의식을 문제 삼고 있다. 그리하여 젊음과 육체성에 대한 인간의 욕망이 솔직하게 그려지며 당당함의 지위를 획득한다.

38) Dan Cameron: The Look of Love. The Art of Pierre et Gilles. In: Pierre et Gilles. New Museum of Contemporary Art. New York 2001. p. 18.

혼종성

피에르와 질의 예술에는 게이문화, 키치, 팝아트 등 많은 문화현상이 혼재할 뿐만 아니라, 서로 대립되는 요소가 공존하고 뒤섞인다. "다양한, 종종 모순되는 표현이 일종의 끊임없이 반복되는 패턴으로 공존하는 것처럼 보이는 그런 혼종 형식"[39]이야말로 피에르와 질의 작품을 특징짓는다. 그들에게는 불가침의 타부가 없다. 고전적 관념과 종교적 이미지가 에로티시즘과 혼합되는가 하면, 성화聖畵는 비윤리적인 주제들과 결합한다. 기독교적인 모티브가 이교도적인 암시 속에서 다루어지기도 한다.

이러한 뒤섞임은 세속적인 것과 신성한 것, 성인과 죄인, 은총과 타락을 선악구도로 이분화한 기존의 고정관념을 전복시킨다. 특히 피에르와 질은 1987년을 기점으로

39) Ebd., p. 14.

성인을 모티브로 한 인물화를 지속적으로는 제작해 오고
있다. 가톨릭 전통 속에서 성장한 이들은 "종교에 대한
그들의 양가적인 감정과 헌신의 대상에 대한 끊임없는 탐
색, 이 양자 사이에서 유희"[40]한다.

〈성 세바스찬Saint Sébastien, 1987〉은 그 대표적인 예이다.
세바스찬은 로마 장교였으나 기독교 신앙으로 인해 화형
에 처해진 영웅적인 인물이다. 군인들의 수호신으로 성인
의 반열에 오른 이 인물을 피에르와 질은 동성애의 수호신
으로 만드는 듯하다. 화살, 밧줄과 같은 소도구가 사용되
고 동성애적인 분위기에서 변태적 성 유희라도 벌일 태세
이다. 허공을 향한 인물의 시선에는 영웅의 굳은 의지를

루벤스가 그린 〈성 세바스찬〉 두 그림을 비교하면
피에르와 질이 어떤 것을 패러디하고 있는지 잘
드러난다.

40) Ebd., p. 32.

찾아보려야 볼 수 없고 수동적인 성적 역할을 받아들이는 분위기이다. 이로써 종교적 이미지와 관능성이 혼합된 가운데 고전적 의미에서의 영웅은 성스러움이 아닌 성적 수단으로 다루어진다.

〈사랑의 예수Jésus d'Amour, 1989〉는 키치성화의 예수를 재생산한 것처럼 보인다. 성스러움의 아이콘을 대중문화의 산물인 키치성화로 만들어버린 것이다. 그리하여 종교적 희생과 숭고함보다는 얄팍한 위안과 피상적인 안식이 그려진다. 여기까지는 키치와 구분되지 않는다. 하지만 키치는 여기에 그치고 말지만, 피에르와 질은 이를 의식적으로 사용하여 값싼 위안을 찾는 우리 자신의 모습을 바라보게 한다. 육체를 관능적으로 표현하는 데에는 종교적 대상들도 예외가 아니다. 더 이상 그 신성함을 묻지 않고 의도적으로 환상적인 피상성만을 드러내는 것이다. 성스러움과 불경스러움, 고급예술과 저급예술, 고행과 쾌락이 혼재하는 가운데, 우리는 이 시점에서 모호한 물음을 던지게 된다. 과연 피에르와 질은 관능성과 피상성을 예찬하고 있는가, 아니면 이를 예찬하는 우리의 욕망을 비웃는 것인가.

1908년 후반부터는 기독교 전통뿐만 아니라 이교도의 성인도 다루기 시작했다. 서양 종교를 넘어서 타 종교에도 관심을 갖기 시작하여 불교, 힌두교, 고대 종교 등에서

빌려온 모티브를 사용한다. 하지만 여기서도 신적 존재가 세속적인 대상으로 치장되기는 마찬가지이다. 예를 들어 〈바다의 신 Naptune, 1988〉에서는 바다의 신 넵튠이 남성적 육체미를 드러내는데 이 또한 싼 티 나는 반짝이에 둘러싸여 그 신화적 의미로부터 멀어지고, 〈사라스와티 Sarasvati, 1988〉에서는 힌두 여신이 극도로 양식화되어 엑소티시즘의 극치를 보여준다. 그리하여 종교적인 성스러움은 탈취되고 이국적인 여가수의 이미지로 키치적인 분위기를 자아낸다.

캠프: 나쁜 취향의 좋은 취향

"기상천외의 것이나 케케묵은 것 또는 속된 것의 좋은 면을 살리는 태도나 행동, 예술표현"이라는, 캠프에 대한 사전적 의미로 보자면, 피에르와 질은 특히 속된 것을 양식화한다는 점에서 캠프와 가깝다. 앤드 워홀의 당혹스러운 시도에 대해 수잔 손택은 '캠프'라는 개념으로 답한 바 있다. 워홀이 표방한 팝 아트가 피상적이고 퇴폐적인 예술형식이라는 비난에 맞서 손택은 워홀의 실험에서 해방적이고 진보적인 시각을 발견한다. 동성애자들 사이에서 속어로 사용되던 캠프가 예술 및 문화에 이입되면서 사실 그 정의가 쉽지는 않다. 내용보다는 스타일을, 자연적인 것보다는 인공적인 것, 자연스러운 것보다는 과장된 것 등이 캠프를 특징짓는다. 천하고 경박한 것에 대해서는 진지한 태도를 지니는 반면, 진지하고 엄숙한 것에 대해서는 경박하게 대한다. '심각한 것들을 하찮게 보고

하찮은 것들을 심각하게 보는 것'이야말로 캠프의 기본 입장이라 할 수 있다. 젠더적인 관점에서 보면 캠프는 동성애와 무관할 수 없다. '건강한' 이성애에 비해 '병적인' 동성애는 속되고 천박한 것, 나쁜 취향을 담당해 왔기 때문이다.

저급한 취향이라는 점에서 키치와 캠프가 만나는 지점이 있긴 하지만, 둘은 그 정신에서 확연히 구분된다. 키치는 자신을 아름답게 포장하려는 허위의식이 지배적이지만, 그래서 사회적 상승에 대한 심리도 깔려있지만, 캠프는 오히려 반대이다. 캠프에서는 고급문화에 대한 열망이 없고, 그러므로 이를 모방하고자 하는 욕망도 없다. 즉키치가 고급문화를 향해 상승하고 싶은 심리를 보여준다면, 캠프는 하위문화가 그 자체 가치로움을 증언한다. 그러므로 캠프는 자의식을 가지고 불쾌함에서 아름다움을 추구한다. 물론 고급문화의 세련된 감성과 엄숙주의를 전복시키기 위해 냉소적 시각과 유희적 성격도 가미된다. 천박한 속성도 인간의 본성으로 보는 것, 그래서 통속성을 애호하고 찬양하는 것이 캠프의 정신이라고 할 수 있다.

피에르와 질은 대표적인 동성애자 예술가로 꼽힌다. 이들은 자신들의 개인적인 성적 취향을 그들의 예술세계에서도 구현하고자 한다. 그리고 그것을 다루는 방식은 캠프의 정신과 상당히 맞닿아 있다. 이들은 특히 동성애

적 감수성을 고전적이고 환상적인 장식의 바로크적인 스타일로 구현해내고자 한다. 동성애적 감수성이나 판타지, 남성 몸에 대한 나르시시즘적인 찬미를 담고 있지만, 그렇다고 동성애를 이상화하는 것은 아니고 자유로운 일상의 일부로 표현한다. 〈신랑신부Les mariés, 1992〉에서 볼 수 있는 것처럼 동성애자가 여기서는 타자가 아닌 주체로 거리낌 없이 등장하고 동성애적인 욕망이 보편성을 획득한다. 이성애적 질서와 규범에서 타자화된 동성애는 저속한 부류로 분류된다. 피에르와 질은 의도적으로 이러한 '저속함'을 명랑하게 밖으로 드러냄으로써 감상자에게 당혹감과 불편함을 안겨준다. 이른바 저속하다고 분류되는 것을 당당하게, 그 심리적 과정마저 감추지 않고 드러내는 가운데 고급취향과 저급취향 사이의 구분은 무력화된다. 게이 예술이라는 비주류 예술의 퍼포먼스적인 행위를 통해 심오함과 고고함을 자처하는 규범적 예술을 조롱하는 것이다. 그리하여 이들은 주류와 비주류의 문화적 구분을 초월하여, 호모에로티시즘을 환상적 차원으로 끌어올린다. 그리고 그것이 궁극적으로 조준하고 있는 것은 편견과 적대감으로 가득 찬 허위의식이라 할 수 있다.

이들이 보여주는 노골적인 관능성은 감상자에게 당혹감을 불러일으키기에 충분하다. 장신구와 소도구들은 성적 유희를 위한 것이며, 말초적인 쾌락에 대한 상징물들

이 등장한다. 섹스어필한 도발적인 자세는 관음증적인 쾌감을 불러일으킨다. 하지만 대개는 포르노그래피적인 노출을 감행하기보다는 성적 욕망과 판타지를 자극하는 이미지에 더 신경을 쓴다. 그래서 영화포스터나 광고, 핀업걸 달력에서 흔히 볼 수 있는 관능적 키치의 보편화된 양식을 차용한다. 물론 피에르와 질에게서는 욕망의 대상이 여성의 몸이 아닌 남성의 몸으로 옮아간다.

섹슈얼리티는 이렇듯 피에르와 질의 작품세계에서 중심적인 역할을 한다. 게이 예술의 범주를 넘어서서 섹슈얼리티는 이들 예술의 핵으로 작용하기 때문이다. 사실 섹슈얼리티는 전통적인 예술에서도 부단히 다루어온 주제이다. 하지만 전통적인 예술에서는 섹슈얼리티가 희석되거나, 혹은 이성애를 지향하는 규범적인 틀 안에 포착된다. 피에르와 질의 예술세계에서 눈에 띄는 것은 섹슈얼리티에 대한 접근방식이라 할 수 있다. 호모섹슈얼리티는 물론이고, 관능성에 대한 추구를 도덕적 잣대 없이 스스럼없이 표현하는 것이다. 그렇다고 위에서 언급했듯, 포르노그래피적인 노출을 필요 이상으로 하지는 않는다. 섹슈얼리티에 대한 금기를 깨트리고자 하는 데서는 제프 쿤스와 일치하면서도 이 점에서는 차이를 보인다. 피에르와 질에게서는 이성애적 질서 속에서 규범화된 섹슈얼리티가 문제시 된다. 그래서 한편으로는 호모섹슈얼

한 대상을 다루고, 다른 한편으로는 에로틱함을 주제로
삼는다. 공통적인 것은 그들이 연출한 에로틱한 몸짓과
시선이 대중문화에서나 볼 수 있는 값싼 키치와 유사하다
는 것이다. 여기에 감상자는 흥분해야 할지 불편함을 느껴
야 할지 모호해진다. 이렇게 형성된 "불편한 구역"[41]이야
말로 피에르와 질의 작품을 이해하는 데 핵심적인 부분이
며, 또한 캠프와 관련되는 지점이기도 하다. 바로 키치와
예술, 캠프 사이의 구분이 더 이상 용이하지 않는다는
데 피에르와 질 예술의 본질이 있는지도 모르겠다.

41) Cameron, S. 20.

멜로드라마의 변주: 라이너 베르너 파스빈더※)

※ 이 장은 <멜로드라마의 변주 - 파스빈더의 <사계절의 상인>과 <불안은 영혼을 잠식한다>란 제목으로 《카프카 연구》(26집 26호, 2011.12)에 게 재한 글을 일부 수정한 것임을 밝힌다.

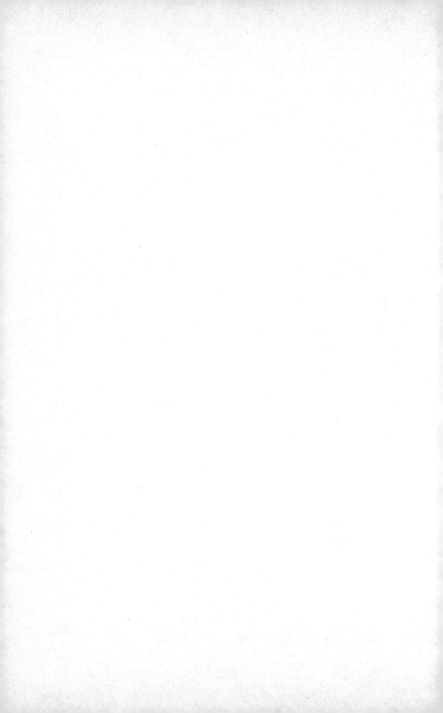

멜로드라마와 파스빈더

멜로드라마는 전형적인 키치 중 하나로 연극이나 영화의 대표적 장르이다. 하지만 일반적으로 멜로드라마라 칭하는 것은 고급예술의 잣대로 봐서 예술적으로 질이 떨어짐을 의미하기도 한다. 어원상으로는 노래를 의미하는 그리스어 멜로스melos와 드라마drama가 결합된 말로 17세기 이탈리아에서 처음 등장했다. 이때는 주로 인물의 대사가 중단되고 음악이 연주되던 형식을 일컬었다. 하지만 18세기 후반 프랑스에서는 혁명의 여파로 고급예술을 부정하는 예술관이 팽배한 가운데 오락성 짙은 멜로드라마가 연극의 한 장르로 대중적인 인기를 얻었다. 19세기 이후 영국과 미국을 비롯한 여러 나라로 파급되면서 멜로드라마는 대중을 위한 오락물로 인식되었다. 하지만 멜로드라마가 감상적 키치로서 그 자리를 굳힌 것은 할리우드 영화에서였다. 눈물을 쥐어짠다는 의미에서 weepie(독일어로는

Schnulze)라 불리며 특히 50년대에 그 전성기를 누렸고, 독일 영화에도 많은 영향을 미쳤다. 이후 70년대 할리우드와 독일에서는 젊은 감독들이 멜로드라마를 재수용하는 경향을 보이기도 했다. 멜로드라마의 구성은 주로 정해진 공식을 따른다. 사랑 이야기가 주를 이루며 인물들은 뚜렷한 선악구조를 갖는다. 사회정치적 상황이 묘사되기도 하나 극도로 단순화되거나 도식화된다. 또 관객의 눈물을 유도하는 과도한 제수추어와 어법이 특징적이다.

다른 문화영역도 마찬가지였지만, 전후 독일영화는 피폐했다. 1910-20년대 표현주의 영화의 영광은 사라졌고, 나치시대의 영화는 독일영화의 전통이 될 수 없었다. 그 빈자리를 채운 것은 할리우드 영화였다. 전후 서독의 점령군과 더불어 입성한 미국문화는 빠르게 이식되었고, 거대자본으로 미국의 영화산업은 이미 막강한 힘을 발휘하고 있었다.

전후 세대인 파스빈더Rainer Werner Fassbinder는 정규적인 교육 대신, 영화관을 채운 할리우드 영화를 통해 영화 문법을 익히게 된다. 그러니 이후 파스빈더 영화가 할리우드 영화와 밀접한 관련을 맺게 된 것도 이상한 일은 아니다. 물론 할리우드 영화를 그대로 답습한 것은 아니다. "할리우드 영화를 베끼거나 흉내 내는 뭐 그런 게 아니라, 할리우드 영화를 보고 내가 이해한 것, 그걸 만들려고 했던 거죠."42)

파스빈더가 '할리우드 영화를 보고 이해한 것' 중 하나는

영화의 대중성이다. 모호한 프랑스 누벨바그 영화와 달리, 할리우드 영화는 난해하지 않은 스토리로 대중에게 쉽게 다가갈 수 있었다. 파스빈더는 영화가 정치적이기 위해서는 우선 더 많은 관객이 관람하는 것이 중요하다고 생각했다. 정치적 선동이 들어간 난해한 영화보다, 우선은 대중적인 영화로 더 많은 사람들이 보게 함으로써 문제의식을 공유할 수 있는 영화가 정치적 영향력을 갖는다고 보았다. [43]

파스빈더가 할리우드 장르영화 중 가장 애용한 형식은 멜로드라마이다. 이는 그가 모범으로 삼았던 영화감독 더글라스 서크Douglas Sirk가 이 장르의 대가인 것과도 무관하지 않다. 특히 70년대 파스빈더는 멜로드라마 형식을 빌린 영화를 집중적으로 만든다. 그 가운데 1971-74년 사이 촬영된 6편의 영화는[44] 남성을 주인공으로 한 멜로드라마라는 점에서 공통적이다. 영화의 대중성을 추구했던 파스빈더가 멜로드라마를 애용하게 된 것은 그 형식적 특징에 기인한다. 멜로드라마는 단선적인 플롯으로 이해

42) Christian Braad Thomsen: "Hollywoods Geschichten sind mir lieber als Kunstfilme" (1972). Rainer Werner Fassbinder über naives Kino und Politik im Film. In: Robert Fischer(Hg.): Fassbinder über Fassbinder. Frankfurt a. M. S. 233-241, hier S. 236.

43) Vgl. Ebd., S. 239.

44) <Händler der vier Jahreszeiten (1971)>, <Wildwechsel (1972)>, <Acht Stunden sind kein Tag (1972)>, <Welt am Draht (1973)>, <Angst essen Seele auf (1973)>, <Faustrecht der Freiheit (1974)>가 있다.

하기 쉽고, 긴장감 넘치는 스토리로 관객의 흥미를 끈다.

　　이야기를 아주 단순하게, 단선적으로 재미있게 들려주는 그
런 영화들이 있어요. 그런 점이 맘에 들었어요. 예술인 영화,
그러니까 예술을 하기 위해 만들어진 그런 영화가 아니라, 가능
하면 관객들에게 즐거움을 선사하기 위해 만들어진 영화란 말이
에요. 그게 바로 제대로 된 서술방식이었던 겁니다. 정말 단순하
고 단선적이어서, 또 그렇게 이야기가 복잡하거나 인위적이지
않아서 그런 거예요 (…)[45]

　　물론 파스빈더 자신이 주장하듯, 그의 영화는 누가 봐
도 할리우드 영화의 재판再版이 아니다. 파스빈더 영화는
그가 원하든 원치 않든 예술영화에 가깝다. 난해한 예술
영화가 아닌, 대중적인 영화에서 출발한 그의 영화에 무
슨 일이 일어난 것일까. 대중적인 요소를 가져오되 파스
빈더는 여기에 그만의 '예술적인' 터치를 가한다. 〈사계절
의 상인Händler der vier Jahreszeiten(1971)〉과 〈불안은 영혼을 잠식
한다Angst essen Seele auf(1973)〉는 파스빈더가 멜로드라마에 집
중한 시기에 나온 대표적인 영화들이다. 두 영화를 분석하
면 대중적인 멜로드라마가 파스빈더에게 어떻게 차용되고
변주되어 예술성을 획득하는지 살펴볼 수 있을 것이다.

45) Thomsen, S. 234.

〈사계절의 상인〉:
폐기처분된 한 남성에 관한 멜로드라마

파스빈더식 멜로드라마

일찌감치 할리우드 영화를 접하긴 했지만 파스빈더 자신, 이전에는 할리우드 영화의 단순한 형식과 상업성을 비판적으로 보고 있었다. 초창기 파스빈더 영화가 난해하고 모호한 형식으로 할리우드 영화와 거리를 두고자 했던 이유도 여기에 있다. 하지만 독일 출신으로 비록 할리우드에서 영화를 만들긴 하지만 유럽적인 토양을 가지고 있던 서크를 통해 파스빈더는 할리우드 영화 양식을 활용할 수 있는 가능성을 보게 된다.

그래도 어느 정도 교양을 갖춘 유럽인으로서 그 전에는 양심의 가책을 느껴 이야기를 그런 식으로(할리우드 영화식으로 – M.J.) 만들지는 못했을 겁니다. 서크 감독을 통해 그게 된다는 걸, 바로

그의 영화에서 느끼는 것과 같은 그런 것이 가능하다는 것을 알게
되었지요. 다른 사람들은 히치콕 감독에게 영향을 받았을지 모르
지만, 나한테는 서크 감독이야말로 결정적인 만남이었어요.[46]

파스빈더는 서크의 영화에서 익힌 것을 자신의 영화에
서 실험하고자 했고 〈사계절의 상인〉은 그 연장선상에
있다. 그래서 감독 자신이 고백하듯 주요한 착상에는 서
크의 흔적이 엿보인다. 예컨대 아내의 불륜 상대가 우연
히 고용되어 함께 일한다는 설정을 파스빈더는 예로 든
다. 즉 서크의 영화가 아니었다면 '꿈의 공장'에서나 일어
날 법한 이런 설정을 하지 않았을 거라는 것이다.[47]
영화는 중년 남성의 좌절과 파멸을 다루고 있다. 주인
공 한스는 손수레에 과일을 싣고 아내와 함께 골목을 누비
는 과일장수이다. 그의 과거는 이미 실패의 연속이다.
고등교육을 받아 보다 나은 직업을 갖길 바라는 어머니에
게 한스는 인정받지 못한 자식이었고, 전장에서 무사귀환
했을 때도 어머니의 태도는 냉랭하기만 하다. 과일장수라
는 직업으로 인해 사랑하는 여인과의 결혼은 거부된다.

46) Interview mit Wolfgang Limmer und Fritz Rumler: Alles Vernünftige
interessiert mich nicht. In: Wolfgang Limmer: Rainer Werner Fassbinder,
Filmemacher. Hamburg 1980.

47) Vgl. Corinna Brocher: "Nur wer Leier spielt, lernt Leier spielen" (1972).
Rainer Werner Fassbinder über FONTANE EFFI BRIEST und über das
Produzieren fürs Kino und fürs Fernsehen. S. 243-255, hier S. 254.

그 전에 경찰관으로 복무한 적 있긴 하지만, 창녀와의 스캔들로 해직된다. 현재의 아내와는 무덤덤한 결혼생활을 하며 일하는 기계처럼 과일을 팔고, 가끔 술로 외로움을 달랜다. 그런데 술기운에 아내를 폭행하고, 이혼의 위기가 온 순간, 한스가 심장발작을 일으키면서 이야기는 새로운 국면으로 치닫는다. 육체노동을 하지 못하게 된 한스를 대신해서 한스의 옛 전우가 장사를 돕게 되고 도리어 생활도 안정된다. 하지만 점차 설 자리를 잃게 된 한스는 절대 금주라는 의사의 경고에도 불구, 폭음을 하다 결국 쓸쓸한 죽음을 맞이한다.

주인공 한스는 파스빈더의 가족사와 관련된 인물이다. 파스빈더는 외삼촌이 부르조아지의 삶에 부응하지 못하고, 가족들로부터 소외되는 모습을 보며 자랐다고 한다. 영화에서 신문사 기자로 나오는 한스의 매제는 역시 보수적인 신문사 기자로 일했던 파스빈더의 또 다른 외삼촌을 연상시킨다. 그렇다고 자서전적인 요소가 강했던 초기영화와 비교할 때 인물들이 가족사에만 국한되는 것은 아니다. 영화 속의 인물들은 50년대 경제기적을 이뤄 낸 아데나워 시대를 배경으로 하고 있지만, 물질지향적인 사회 어디에서나 볼 수 있는 인간 유형이라는 점에서 전형성을 갖는다.

영화학자 벤 싱어는 멜로드라마 양식으로, 강한 연민의 감정을 유도하는 강렬한 파토스, 과도한 감정, 도덕적 양

극화, 비고전적인 내러티브 구조, 강한 액션의 선정주의를 든다.[48] 이 중 '비고전적인 내러티브'란 논리적인 인과구조가 아닌 우연의 일치, 즉 서사적 연속성이 결여된 에피소드적인 구성을 가리킨다. 이는 〈사계절의 상인〉에 해당된다. 파스빈더 자신도 멜로드라마의 특징으로 '논리'보다는 '우연'을 언급한 바 있다. 예컨대 옛 전우의 출현은 우연적인 사건이지만 이야기 전개에 결정적인 역할을 한다. 사업상 고용할 사람을 찾던 중 가장 신뢰할 수 있는 인물인 옛 친구를 우연히 만난 것이다. 한스에게 유일했던 이 신뢰 관계는 냉소적으로 보자면, 결국 자신의 자리를 내어줄 정도로 극대화된다. 극적 전개를 위한 과장된 상황도 연출된다. 아내에 대한 구타와 이혼의 순간에 찾아온 발병 등 각 에피소드는 개연성이 떨어지게 나열된다.

하지만 과도한 감정이나 파토스를 이 영화에서 찾아보기는 힘들다. 등장인물도 그렇지만, 관객에게 유발되는 감정 또한 오히려 절제되어 있다. 그러면서도 "수많은 대중영화의, 특히 멜로드라마의 주어진 틀을 삶으로 채우는 (파스빈더의-M.J.) 주체적인 태도"[49]는 무척 인상적이다. 영화에서는 인

48) 벤 싱어(이위정 역): 멜로드라마와 모더니티. 문학동네 2009, 73-82쪽 참조.

49) Wilhelm Roth: Kommentierte Filmografie. In: Rainer Werner Fassbinder. Reihe Film 2. 3., ergänzte Aufl. Müchen; Wien 1979. S. 91-206, hier S. 122.

물의 감정을 담아내되 감상주의에 빠지지 않고 적당한 거리
가 유지된다. 그 결과 관객은 인물의 감정에 매몰되지 않
고, 보다 분석적으로 영화를 보게 된다. 그래서 의문은 한
스의 삶과 좌절이 어디에서 온 것인가로 모아진다.

적대적 여성들

〈사계절의 상인〉에 등장하는 여성들 대부분은 주인공
한스에게 적대적이다. 그들은 한스의 사랑을 거부하거
나, 한스를 착취한다. 가장 비중 있는 역할을 하는 것은
역시 어머니이다. 영화는 전장에서 돌아온 아들에게 문을
열어주는 어머니의 모습으로 시작된다. 그런데 죽음의 현
장에서 구사일생 귀환한 아들을 감격해서 맞이하는 모습
이라곤 찾아볼 수 없다. 오히려 그 반대이다. 아들의 친구
가 전사했다는 말에 "제일 나은 놈들은 못 돌아오고, 너
같은 녀석이나 돌아오는 법이지"[50] 하고 차갑게 반응한
다. 어머니에게 한스는 늘 기대에 못 미치는 아들이었다.
학생시절 진로를 결정할 때도, 기술자가 되고자 했던 아
들에게 어머니는 "네 손이 더러워지는 그런 직업을 갖는

50) Rainer Werner Fassbinder: Händler der vier Jahreszeiten. In: Michael
 Töteberg (Hg.): Fassbiner Filme 3. Frankfurt a. M. 1990. S. 7-49, hier
 S. 9. 이하 약어 HJ로 표기하고 괄호 안에 쪽수를 밝힘: Die Besten
 bleiben draußen, und so einer wie du kommt zurück.

게"51) 싫다며 아들의 희망을 짓밟는다. 한스의 취향이나 개인적인 행복 따윈 관심 밖이다. 우여곡절 끝에, 과일 수레를 끌며 골목을 누비는 일을 하게 된 아들을 어머니는 부끄러워한다. 그런 어머니 앞에서 한스는 한없이 의기소침하다. 강력한 어머니 앞에서 아들은 자신의 권리를 주장하기보다 점점 작아질 따름이다. 그런데 어머니가 한스를 유일하게 인정하는 순간, 그 속물성이 효과적으로 폭로된다. 아들이 다른 사람을 고용해서 많은 이윤을 남기고 사업을 확장할 수 있게 되었다는 소식에, 어머니는 그제야 아들에게 만족감을 드러낸다. 하지만 마침내 어머니로부터 인정받게 된 아들이 말없이 자살을 결심하는 아이러니

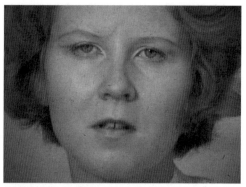

〈사계절의 상인〉 진단결과를 듣고 난 후 아내의 표정. 남편의 건강을 걱정하는지, 경제적 불안정을 염려하는지 표정이 묘하다.

51) daß du einen Beruf ergreifst, bei dem du dir die Hände schmutzig machen mußt (HJ 18f)

한 상황이 벌어진다. "난 쟤를 늘 사랑 했었어"[52]라는 주장에도 불구하고 어머니는 한스의 삶을 이해하지 못했을 뿐만 아니라, 그가 겪은 불행의 근원으로 비쳐진다.

두 번째 비중으로 다루어질 여성은 아내 이름이다. 이름은 일견 평범해 보이는 여성이다. 남편의 장사를 돕는가 하면, 남편의 음주와 늦은 귀가에 대해 잔소리를 한다. 남편에게 폭행당하는 장면에서는 영락없이 피해자의 모습이다. 하지만 남편의 발병을 계기로 이름은 확연히 변화된 모습을 보인다. 중노동을 피하라는 진단을 들은 이름의 표정은 착잡하기만 하다. 하지만 이내 사업 수완을 발휘하여 피고용인을 두고 이윤을 나누는 방식을 생각해낸다. 입원한 남편을 두고 불륜을 저지르며, 불륜의 상대가 피고용인으로 들어와 불편해지자 그를 해고하기 위해 함정을 파기도 한다. 그리고 급기야 남편이 죽고 나자, 남편의 친구 해리에게 그 역할을 대신 해 줄 것을 감정없이 제안한다. 이렇듯 그녀 역시 한스의 좌절감과 소외감을 이해하지 못한다. 그녀가 남편에게 요구하는 것은 가장으로서의 역할이고, 이를 수행하지 못할 경우 얼마든지 버릴 수 있는 것처럼 보인다. 경제적 위기도 극복되었고, 자신의 친구가 아이에게 아빠의 역할마저 대신 하게

52) Ich hab den Jungen immer sehr geliebt. (HJ 20)

되자 한스는 잉여인간이 되고 만다. 그리고 감정이 결여된 아름은 남편의 우울함과 침묵에 대해 더 이상 묻지 않는다. 경제적 잣대로 인간을 파악하고, 그 기능만을 따진다는 점에서 아름은 한스의 어머니와 닮은꼴이다. 그런 한에서 한스의 죽음을 방조한 또 하나의 인물이기도 하다. 하지만 한스의 어머니나 아내 모두 가장 역할을 하는 처지라는 데 파스빈더는 이들의 입장에도 어느 정도 타당성을 부여한다.

잉그리드는 한스의 옛 연인이다. 무미건조한 결혼생활과 달리 한스는 그녀에게 여전히 열정을 가진 것처럼 보인다. 그녀가 처음 등장하는 장면에서도 뒷마당에서 과일을 파는 한스를 잉그리드는 마치 구출을 기다리는 동화 속 공주처럼 내려다본다. 멜로드라마의 전형적인 갈등구조인 불가능한 사랑의 라인이 이로써 만들어진다. 하지만 파스

〈사계절의 상인〉 한스의 낭만적 사랑은 현실의 벽 앞에서 거부된다.

빈더는 이 또한 미화하지 않고 그 속셈이 밝혀지도록 한다. 지난 시절, 한스와의 결혼을 거부한 쪽은 잉그리드였다.

> 잉그리드: 과일장수와 결혼하고 싶다고 말할 순 없어요. 이곳저
> 곳으로 수레를 끌고 다니는 그런 과일장수와 말이에요.
> 한스: 하지만 난 사랑이 있는 곳이라면...[53]

이렇듯 여성은 현실적 이해관계를 따지고, 사랑을 믿는 쪽은 남성이다. 사랑을 위해서라면 헌신과 희생을 마다하지 않는, 멜로드라마에 곧잘 등장하는 여성의 모습은 찾아볼 수 없다. 그리하여 파스빈더는 내용적으로 멜로드라마의 공식을 살짝 비튼다. 결혼을 거부했던 잉그리드가 이제 한스를 찾는 것은 낭만적 사랑이기 보다 육체적 욕망에 가깝다. 이를 받아들이는 한, 한스는 그녀에게 구속되고 이용당하는 셈이다. 자살을 결심하기 직전 – 혹은 결심한 채 – 한스가 그녀와의 잠자리를 거부한 것은 그러므로 의미심장하다.

이렇듯 부정적인 여성들이 대부분인 가운데 여동생 안나는 유일한 예외가 된다. 속물적이고 물질지향적인 가족

53) Ingrid: Ich kann doch nicht sagen, ich will einen heiraten, der ein Obsthändler ist. Einen, der mit einem Karren durch die Gegend zieht. / Hans: Ich hab gedacht, wo eine Liebe ist... (HJ 38)

에 대해 안나는 관찰자로서 냉소적인 태도를 취한다. 그래서 한스의 소외가 어디서 오는 것인지 간파하고, 가족들의 비난에도 유일하게 그를 변호해 준다. 가족들이 얼마나 위선적인지 적시하는 것도 안나이다. "오빠한테 뭐가 좋을지 엄마는 한 번도 신경 쓴 적 없잖아요."[54] 가족 중 한스를 이해하는 유일한 인물인 것처럼 보이던 안나도 하지만 한스의 끝닿을 길 없는 절망을 이해하기에는 한계가 있다. 죽기 직전 순례하듯 연인 잉그리드에 이어 안나의 집을 찾지만 – 두 장면에서는 파스빈더가 작곡한 '작은 사랑 Die Kleine Liebe'이 흐르며 멜랑콜리한 분위기를 조성한다 – 집필에 몰두한 안나는 한스의 우울함을 눈치 채지 못한다. 그리하여 마지막 구원수단마저 한스에게는 주어지지 않는다. 가족들이 한스를 멸시하고 진정한 일원으로 받아들이지 않음을 냉소적으로 지적할 뿐, 안나는 상황을 바꿔 줄 어떠한 행동도 취하지 않는다. 그런 한에서 안나야말로, 한 걸음 더 나아가, 파스빈더 자신을 반영하고 있지 않은가 추측해 볼 수 있다. 파스빈더는 독일 작가 폰타네를 평하는 자리에서 자신의 세계관을 내비친 바 있다.

　　〔폰타네는 – M.J.〕 있는 그대로 세상을 보고, 그것을 바꾸기가

54) Du hast dich doch nie um das gekümmert, was richtig gewesen wäre für ihn. (HJ 20)

무척 어렵다는 것을 알고 있었지요. 바꿔야 한다는 걸 알지만, 바꾸고자 하는 마음은 언젠가 잦아들고, 그러고 나면 그런 세상에 대한 이야기를 만들게 되는 거죠.[55]

비록 긍정적인 인물임에도 불구하고, 진실을 알고 있으되 거짓된 현실을 바꾸기 위해 행동에 나서지 않는 안나를 통해 한 걸음 떨어져 방관자로 남는 지식인의 모습을 반영하고 있지 않은지 생각해 볼 수 있다.

소외된 삶

한스의 죽음은 소외된 삶에 기인한다. 한스의 소외는 우선 가족들로부터 발생한다. 앞서 말한 것처럼, 어머니와 아내를 비롯한 가족들 중 누구도 진정으로 한스를 이해한 사람은 없다. 가족들로부터 인정받고 남부럽지 않은 시민적 삶을 영위하기 위해, 제대로 교육을 받지 못한 한스가 할 수 있는 것이라곤 죽어라 일하는 것뿐이다. 잔소리하는 아내에게 한스는 자신의 처지에 대해 자조 섞인 말을 한다. "네가 나한테 돼지 같은 놈이라고 하기엔 난 너무 많이 일을 해."[56]

55) Brocher, S. 244.

56) Dafür arbeite ich zuviel, daß du Schwein zu mir sagst. (HJ 17)

노동세계에서의 소외감은 말할 것도 없다. 기술자를 꿈꾸었던 한스에게 과일장사는 오직 돈벌이의 수단일 뿐이다. 어머니도 연인도 부끄러워하는 직업에 한스가 만족감을 느낄 수는 없었으리라. 파스빈더는 노동세계가 한 인간의 일상생활에 차지하는 비중이 크기 때문에 그 사람의 운명을 결정할 수 있다고 보았다.[57] 그래서 과일장수라는, 경제적으로 안정적이지도 못하고, 사회적으로도 그리 대접받지 못하는 직업은 멜로드라마의 형식을 취한 이 영화가 감정적으로 치우치지 않고, 사회 비판적인 인식을 갖게 하는 데 주요한 전제가 된다. 비교적 유복한 환경에서 자라났던 파스빈더는 늘 하층민의 삶에 관심이 많았다고 한다. 이러한 관심사는 "부르조아지의 기호에 맞거나 부르조아지가 공감하게 될 그런 멜로드라마가 아니라 실제로 프롤레타리아트 계층에서 벌어지는 멜로드라마"[58]를 만드는 것으로 이어졌다.

그 밖에 주변 인물들과의 관계에서도 한스는 소외감을 느낀다. 친구들은 한스의 푸념을 들어주긴 하지만, 그저 술자리 동료일 따름이다. 이 피상적인 관계는 한스가 죽

57) Vgl. Thomsen, S. 239.

58) Jacques Grant: Der Sinn der Realität. Rainer Werner Fassbinder über Händler der vier Jahreszeiten, Die Bitteren Tränen der Petra von Kant und Angst essen Seele auf. In: Robert Fischer(Hg.): Fassbinder über Fassbinder. Frankfurt a. M. S. 313-339, hier S. 314.

음의 술을 거푸 마시는 데도 방관만 하고 있는 친구들의 모습으로 극대화된다. 이웃주민들의 모습도 별반 다르지 않다. 앞에서는 친절한 척 하지만 뒤에서는 이 부부에 대해 수군거리며 천박한 호기심을 드러낼 뿐이다.[59]

그렇다고 한스가 피해자의 자리에만 있는 것은 아니다. 한스 자신 그 누구도 신뢰하지 않으며 스스로 소외감을 초래한다. 피고용인을 두게 되자 한스는 미행을 하며 그의 정직함을 시험하는 등 철저하게 계산적인 모습을 보인다. 그런 한에서 이 영화는 권력을 주제로 삼고 있다. 주인공은 소외당하는 자일뿐 아니라, 상황에 따라서 다른 사람을 소외시키기도 한다. 이로써 "피착취자의 입장에서 착취자의 입장으로 넘어가는 문제"[60]가 다루어진다. 결국 변화된 상황에서 제 자리를 찾지 못한 한스는 파멸하고 만다.

전우 해리와의 관계는 예외인 것처럼 보인다. 우연히 재회한 후[61] 한스는 오갈 데 없는 해리를 집에 들여 함께

59) 이웃들끼리 수군거리며 염탐하는 모습은 <불안은 영혼을 잠식한다>에서도 볼 수 있다. 여기서는 이방인에 대해 적대적인 태도를 취하며 이웃들이 감시자의 역할을 한다.

60) Grant, S. 321.

61) 술집에서 웨이터로 일하고 있는 해리를 우연히 발견한 한스는 뛸 듯이 기뻐하며 자신의 집으로 데려간다. 하지만 술집을 나서는 두 사람 뒤로 깨어진 접시조각이 클로즈 업 되면서 두 사람의 관계가 해피엔딩으로 끝나지 않을 것임을 암시한다.

생활하게 하는 등 그를 절대 신임하는 모습을 보인다. 실제 해리는 정직하고 성실하게 한스를 돕는다. 하지만 비극적이게도 해리는 한스를 죽음으로 몰아넣는 데 한 몫을 한다. 사업에 있어서나 가정에서나 한스의 역할을 대체함으로써 결국 아버지, 남편, 주인의 자리를 뺏은 셈이 되기 때문이다. 해리가 노골적으로 한스의 자리를 노릴 만큼 악한 인물은 아니지만, 장례식 직후 남편과 아빠의 역할을 맡아 달라는 이름의 제안을 감정 없는 얼굴로 받아들이면서 한스와의 우정을 의심케 한다.

이 모든 상황은 안나가 조카에게 하는 말로 정리된다. "사람들이 네 아빠에게 항상 좋게 대했던 건 아니야."[62]

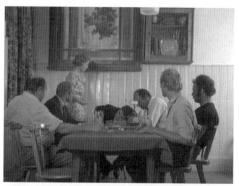

〈사계절의 상인〉 한스는 친구와 아내가 지켜보는 가운데, 그들을 추억하며 한잔한잔 술을 마시고 쓰러진다.

62) die Menschen sind nicht immer gut gewesen zu deinem Vater. (HJ 25, 44)

가족, 이웃, 친구라는 이름으로 주변사람들이 가까이 있었지만, 한스는 그 누구와도 진정으로 소통하지 못한 채, 쉬지 않고 돈만 벌어야 하는 존재에 지나지 않았다. 이런 존재라면 언제든지 대체가능하며 대체물이 등장하면 퇴장하기 마련이다. 그런 한에서 한스의 죽음은 곧 "심리적 압박에 의한 죽음"[63]이며, 이 강제된 퇴장은 "시민적 상황의 몰락"[64]으로 요약될 수 있다. 하지만 한스의 죽음이 자신의 존재에 대해 비로소 인식하고 처음이자 마지막으로 스스로 선택한 길 – "살려고 들면 살 거야"[65] – 이라는 점에서, 속물적인 세계에 스스로 이별을 고하는 자기해방적인 의미도 일부 있다고 할 수 있다.

낭만적 삶에 대한 동경과 향수

주인공의 척박한 현재 삶을 지탱해 주는 것은 낭만적 삶에 대한 동경과 기대이다. 영화에서 반복적으로 등장하는 음악은 여기서 중요한 역할을 한다. 음악은 파스빈더가 꼽은 멜로드라마의 주요한 요소 중 하나이다.[66] 음악

63) Grant, S. 321.
64) Thomsen, S. 236.
65) Er wird leben wenn er leben will (HJ 44)
66) Vgl. Grant, S. 327.

및 음향을 적재적소에 사용하여 서사적인 의미를 부여하는 것이다. 특히 파스빈더는 멜로드라마 형식에 걸맞게 이 영화에서 대중음악을 즐겨 사용한다.

대표적으로, 이탈리아 출신의 가수 그라나타Rocco Granata가 불러 60년대 선풍적인 인기를 누렸던 대중가요 '잘 자라 내 아가Buona notte bambino'가 세 번 삽입된다. "잘 자라 내 아기 / 모든 걸 다 가질 순 없단다 / 잘 자라 잘 자 내 귀여운 아가."[67] 노래의 내용과 멜로디는 어린 시절 어머니의 자장가를 떠올리게 하며 향수를 자극한다. 그것은 잃어버린 꿈에 대한 그리움이자, 이제는 더 이상 이르지 못할 세계, 곧 유토피아에 대한 동경을 담고 있다. 주목할 것은 이 노래가 사용되는 문맥이다. 우선, 가족들의 비호아래 아내가 강력하게 이혼을 요구하는 순간 주인공은 이 노래를 흥얼거리고는 곧장 심장발작을 일으킨다. 어머니를 포함한 모든 가족의 비난과 자신의 무분별한 폭력 행위로 인해 더 이상 물러날 곳이 없어지자 한스는 불현듯 이 노래를 흥얼거리다 쓰러진다. 이 순간 한스는 불륜과 가정폭력을 일삼는 부정적인 인물에서 일부 구제된다. 어머니로부터 사랑받지 못하고, 가족들로부터 인정받지 못한 중년남성의 고독과 우울함이 내비치기 때문이다. 파스빈더는 자신이

67) Buona buona buona notte bambino mio alles was man will / das kann man nicht haben / Buona buona buona notte / schlaf ein mein Junge.

모범으로 삼고자 했던 서크의 멜로드라마에서 특히 감독이 등장인물을 사랑으로 감싸고 있음을 느꼈다고 한다. 인물이 무지하고 우매할지언정 그것은 인물의 악함에 기인하는 것이 아니라, 그가 처한 특수한 상황으로 말미암은 것이다. 한스의 감정 따윈 아무도 관심 없는 상황에서 한스는 단말마처럼 이 노래를 흥얼거리며 쓰러진다. 자신의 소외감을 심오하게 통찰할 수 있는 능력이 없는 한에서, 그는 자신의 감정을 유행가로 드러낼 뿐이다.

두 번째는 아내 이름과의 잠자리 장면이다. 퇴원 후 아내와 새로운 삶을 시작한 시점, 전축에서 이 노래가 흘러나온다. 사업상의 짤막한 대화 후, 두 사람은 첫 만남을 떠올린다. 그 당시 한스는 이 노래를 불렀었고, 이제 두 사람은 이 유행가를 들으며 사랑을 나눈다. 마침내 부부에게 조화로운 관계가 가능해진 것일까. 하지만 파스빈더 영화에서 인물간의 커뮤니케이션이나 조화로운 감정 상태를 기대하기란 어렵다. 이것은 과거 순수했던 시절을 잠시 환기시키며 부부가 잊고 지냈던 행복을 찰나적으로 떠올리게 할 따름이다. 이후 더 많은 이윤을 남기기 위해 장사에만 골몰하는 두 사람은 서로의 감정과 소망에 대해 더 이상 기억하지 못한다. 더욱이 이 장면의 앞뒤를 보면, 아내의 불륜 상대가 우연히 남편에게 고용되어 긴장감을 조성한다. 노래가 전하는, 어머니 품과 같은 따스함

은 한스에게 영원히 허락되지 않을 것이다.

마지막으로 이 노래가 등장하는 부분은 한스의 죽음 직전이다. 가정에서 점점 더 소외감을 느끼며 가족과의 자리를 피하던 한스가 홀로 이 노래를 듣다 결국 레코드판을 부셔버린다. 달콤한 멜로디로 노래가 약속하는 이상향은 이 세상에 없음을 확인이라도 한 듯, 한스는 마침내 이 노래와 결별한다. 그리고 그 자신 거짓된 삶과의 결별을 준비한다.

이렇듯 파스빈더는 멜로드라마에 흔히 등장하는 낭만적인 노래를 가져와 인물의 정서를 드러내는 데 사용한다. 하지만 그렇다고 감정이입을 꾀하지는 않는다. 감상적인 노래는 문맥에 따라 더 도드라지며 낯설게 들린다. 그래서 노래가 전하는 대로의 낭만적 꿈은 없고, 이와 대비되며 현실은 보다 냉혹함을 드러낼 따름이다.

〈불안은 영혼을 잠식한다〉:
진부한 눈물은 그만! 생각. 생각. 생각.

멜로드라마적인 것과 멜로드라마적이지 않은 것

〈불안은 영혼을 잠식한다〉 역시 파스빈더가 멜로드라마에 열중하던 시기에 만들어진 영화이다. 특히 이 영화는 서크의 〈천국이 허락한 모든 것All that heaven allows(1955)〉으로부터 많은 영향을 받았다.[68] 〈사계절의 상인〉과 비교할

68) 파스빈더는 <불안은 영혼을 잠식한다>의 내용을 오랫동안 구상해 오다, 앞선 영화 <미국 병사 Der amerikanische Soldat(1970)>에서 극중 인물을 통해 비슷한 플롯을 들려준다. 그에 따르면, 엠미라는 여성이 살해되고 몸에는 이니셜 A가 남아있었다. 그녀의 터키 친구 알리가 체포되지만, 그는 범행을 완강히 부인한다. 독일인들은 모든 터키인들을 알리라고 부르니 그가 범인일 당위성은 희박해지는 아이러니한 상황이 벌어진다. Vgl. Thomas Elsaesser: Rainer Werner Fassbinder. Berlin 2001. S. 446. <미국 병사>를 만들 당시에는 서크의 <천국이 허락한 모든 것>을 알지 못했지만, <불안은 영혼을 잠식한다>를 촬영할 때에는 파스빈더가 서크의 영화를 접한 뒤라고 한다. 종합하면, 애당초 파스빈더는 이방인의 정체성을 다루고자 하였고, 서크의 영화를 통해 멜로드라마의 스토리로 완성되었을 것이라는 추측이 가능해진다.

때, 이 영화에서는 멜로드라마의 양식이 보다 실험적이고 유희적으로 사용된다.

사랑과 결혼, 그 속에서의 시련과 갈등은 멜로드라마의 단골메뉴이다. 〈불안은 영혼을 잠식한다〉가 이 모든 요소를 다 갖추고 있는 한에서는 단연코 멜로드라마에 속한다. 영화의 내용은 건물 청소부로 일하는 60대 독일 여성 엠미와 모로코 출신의 젊은 외국인 노동자 알리의 만남과 사랑, 결혼, 비극적 결말에 관한 것이다. 사랑은 관습적이지 않고 결혼생활은 순탄하지 않는 등 진부한 수순을 따른다. 독일사회의 아웃사이더로 살아가던 두 사람은 비오는 날 우연히 술집에서 만나 서로에게 이끌리고 의지하게 된다. 자식들의 온갖 반대에도 불구하고 둘은 결혼에 이르지만, 직장동료와 이웃들의 편견과 멸시는 감당하기 힘들 지경에 이른다. 좌절한 두 주인공이 여행에 다녀온 후 하지만 상황은 돌변한다. 각자의 이해관계에 따라 가족, 동료, 이웃이 이들에게 우호적인 태도를 보이는 것이다. 그러자 부부 간의 갈등이 시작된다. 잦은 다툼으로 알리는 가출을 하고, 우여곡절 끝에 극적인 화해를 하지만, 알리의 발병으로 어두운 미래가 예고된다. 이렇듯 플롯은 상투적인 멜로드라마에서 크게 벗어나지 않는다. 시련을 예고하는 사랑과 결혼에 관한 눈물겨운 이야기라면 우리는 같이 울어줄 준비가 되어 있지 않은가 말이다. 하지만 파스빈더는

이 상투적 이야기를 전혀 상투적이지 않은 방식으로 보여줌으로써 관객들에게 당혹감을 안겨준다.

우선 당혹감은 주인공들에게서 발생한다. 비련의 주인공이 되기에는 너무나 낯선 존재들이기 때문이다. 여주인공 엠미는 아름답지도, 젊지도 않다. 게다가 상대역은 그녀보다 훨씬 어린 근육질의 흑인남성이다. 유럽 여성과 비유럽 출신의 남성, 늙은 여성과 젊은 남성의 결합은 이중으로 관객의 편견을 자극한다. "저건 자연스럽지 않아, 부자연스러워"[69]하는 대사는 곧 우리가 무심코 내뱉을 말이기도 하다. 요컨대 백인/유럽/남성 중심의 시각에서 볼 때 이 커플은 중첩된 낯설음을 안겨준다. 사랑과 결혼이 기존의 관습과 충돌하는 것은 멜로드라마에서 흔히 볼 수 있는 설정이지만, 이들의 결합은 이중으로 비틀어져 있어서 관객들로 하여금 감정이입은커녕 보는 내내 불편한 감정을 지울 수 없게 만든다. 그만큼 파스빈더는 연애에 관한 우리의 뿌리 깊은 편견을 비웃고 있는지도 모르겠다.

다음으로 이야기의 도식적인 전개방식이다. 전체 플롯은 포개지듯 전·후반부로 나뉜다. 엠미와 알리, 독일사회의 타자들인 이들은 세상에서 가장 외로운 연인처럼 보

69) Rainer Werner Fassbiner: Angst essen Seele auf. In: Michael Töteberg (Hg.): Fassbiner Filme 3. Frankfurt a. M. 1990. S. 51-96, hier S. 70. 이하 약어 AS로 표기하고 괄호 안에 쪽수를 밝힘: Das is unnatürlich. Unnatürlich ist das.

인다. 그리고 이들의 사랑을 가로막는 외부의 압력으로는 자식들, 엠미의 직장동료, 이웃 이렇게 세 부류가 있다. 이들 그룹은 차례로 등장하여 이 사랑을 방해하고 비난한다. 하지만 고독한 만큼 둘의 사랑은 더 결속력 있다. 여기서 엠미는 한편 이방인 남편을 배려하고, 다른 한편 외부의 압력에 용기 있게 맞서며 관계를 주도한다. 그런데 여행을 계기로 이 모든 상황이 뒤바뀐다. 다시 차례로 등장하는 외부의 반대 세력은 급격하게 약화되고, 이제 엠미와 알리는 내적 갈등에 휩싸인다. 이렇듯 단순하고 도식적인 전개는 멜로드라마의 단선적인 플롯을 따르다 못해 이를 과장하는 면이 있다. 그렇다고 파스빈더가 멜로드라마의 패러디를 목표로 삼고 있는 것은 아니다. 그것보다는 대중에게 익숙한 형식을 빌려 자신의 주제의식을 보다 선명하게 부각시키는 것으로 봐야 할 것이다.

그 주제의식을 보면, 전반부에서는 사회적 편견과 유럽중심주의를 중점적으로 비판한다. "순 더러운 돼지새끼들 같으니. 사는 꼴 하고는. 방 하나에 온 식구가 살지 않나 원. 돈밖에 몰라."[70] 이렇듯 이방인에 대한 편견이 두 주인공의 결합을 거부하는데, 결국 그것은 영화에 등장하는 반대 세력뿐 아니라 우리에게 잠재된 의식이기도 하다.

70) Lauter dreckige Schweine. Wie die schon leben. Genze Familien in einem Zimmer. Die sind bloß scharf aufs Geld. (AS 63)

후반부에서는 사랑과 권력의 문제를 다룬다. 어찌 되었
건 외부의 압력이 더 이상 걸림돌이 되지 않자, 엠미와
알리 사이에서 권력의 문제가 발생한 것이다. 같은 인물
이라고 보기에 이상하리만치 엠미는 영화 후반부에서 현
격히 달라진 태도를 보인다. 그 전까지 외국인 남편에
대해 관용적이고 열린 태도를 취하던 엠미는[71] 이제 알리
에게 문화적 동화를 요구한다. 알리의 고향 음식인 쿠스
쿠스 요리를 엠미가 거부하는 것은 의미심장하게 해석될
수 있다. 뿐만 아니라 엠미는 젊음과 육체성을 지닌 알리
를 전시의 대상으로 삼는다. 외국인 노동자에 대한 비방
을 일삼던 동료들 앞에서 엠미는 알리의 근육을 자랑한
다. 중년의 독일 여성들이 젊은 흑인의 몸을 만지며 희롱
하는 장면은 충격적이다. 이를 통해 감독은 동료들의 비
방이 기실 내면의 동경에 기인함을 폭로하는 동시에, 엠
미의 관용이 그녀의 욕망에 기초하고 있음을 보여준다.
그리하여 자신을 괴롭히던 유럽중심주의적인 편견에 엠
미 스스로 사로잡히는 모순이 발생한다. 〈사계절의 상인〉
에서 한스가 가족들로부터 멸시의 대상이지만 피고용인

71) 두 사람이 처음 만났을 때, 엠미는 열등의식에 젖어 있는 알리에게 "나라
 마다 관습이 다르지요 Andere Länder, andre Sitten"라며 문화적으로 개
 방적인 태도를 취하고, 알리가 자신과의 접촉에 머뭇거리자, "자꾸 '하지
 만'이라고 하면 하나도 바뀌는 게 없잖아요. 'Aber' - und alles bleibt
 beim alten."(AS 58)라며 편견에 맞서는 주체적인 태도를 취한다.

을 대하는 데 있어서는 권력자의 모습을 드러내듯이, 엠미는 독일사회에서 타자이지만 이방인 앞에서는 권력을 휘두르는 자이다. 한스도 엠미도 우리가 감정을 이입한 대상이 그래서 되지 못한다. 하여 파스빈더의 영화는 멜로드라마이되, 연민을 자극하는 멜로드라마의 주인공은 영화 속에 등장하지 않는다.

영화의 결말 부분에서도 감정의 파토스가 차단된다. 엠미와 알리가 극적으로 화해한 순간 알리는 심한 고통을 호소하며 쓰러진다. 이 예기치 않은 우연은 〈사계절의 상인〉에서 한스가 쓰러지는 장면을 연상시키는 멜로드라마적인 요소이다. 병원 침대에 누운 알리와 그를 간호하는 엠미의 모습은 애처롭기만 하다. 하지만 이들을 지켜보는 의사의 시선으로 인해 관객은 이 가련한 연인을 위해 눈물 흘릴 틈이 없다. 의사는 알리의 병이 스트레스로 인해 외국인 노동자에게 곧잘 발견되는 병으로 계속해서 재발할 것임을 알린다. 이로써 알리의 병은 서독사회에서의 외국인 노동자 정책이나 독일인의 편견에 의한 사회적 병으로 확대 해석될 수 있다. 여기서도 파스빈더의 '작은 사랑'이 흘러나오며 감상적인 분위기를 조성한다. 하지만 관객은 멜랑콜리한 분위기에 젖기보다 영화가 던진 과제, 즉 이방인과 사회구조적 문제에 생각을 뺏기게 된다.

멜로드라마를 낯설게 하는 방식

〈불안은 영혼을 잠식한다〉는 소재나 스토리 전개에 있어서는 충분히 멜로드라마적이지만, 파스빈더만의 서술 방식으로 인해 그 효과는 오히려 멜로드라마의 반대편에 서 있다. 파스빈더에게 멜로드라마는 대중에게 다가가는 수단일 뿐, 그 자체 목적은 아닌 것이다. 그래서 파스빈더 영화에서는 그것이 멜로드라마라 할지라도 관객이 감상주의에 빠져 결국 자기연민에 눈물 흘리는 최루성 멜로드라마를 기대하기 어렵다. 그의 영화가 키치가 아니라 예술영화로 구분될 수 있는 지점도 여기에 있다. 파스빈더는 이 영화에서 사회적 타자인 두 주인공이 자신들의 작은 행복을 찾아가고, 또 좌절하는 과정을 "아주 적확하게,

〈불안은 영혼을 잠식한다〉 마치 정지된 듯 이들을 바라보는 타인의 시선이 있다.

감상주의에 빠지지 않고 공감하면서 묘사"[72]한다.

멜로드라마의 특징을 간파하고 있던 파스빈더는 이제 이 영화에서 보다 노련하게 의식적으로 그것을 차용한다. 그래서 멜로드라마의 요소를 과장하고 비틀어줌으로써 멜로드라마적인 상황을 낯설게 만들거나 멜로드라마를 패러디하는 방식으로까지 나아간다.

우선 눈에 띄는 것은 멜로드라마의 스테레오타입이다. 사랑하는 연인이 만나 춤을 추는 장면이 그 좋은 예이다. 처음 만났을 때에도, 또 갈등을 겪고 재회했을 때도 엠미와 알리는 오롯이 홀에서 춤을 춘다. 거기에 걸맞게 낭만적인 음악이 흘러나오며 이들의 사랑을 더욱 상투적으로 만든다. 한줄기 조명은 세상에 유일무이한 것처럼 보이는

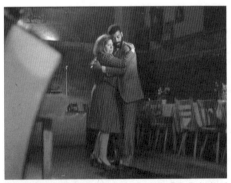

〈불안은 영혼을 잠식한다〉 고독한 연인은 외따로 춤을 추며 서로의 고독을 달랜다.

72) Roth, S. 138.

이들의 만남과 사랑을 비춘다. 여느 멜로드라마의 한 장면을 따온 듯하다. 하지만 상투적인 장면은 이들을 바라보는 낯선 시선들로 인해 그 상투성을 탈취 당한다. 술집의 손님들이 마치 굳은 듯 정지된 자세로 이들을 바라보는 장면이 이어진 것이다. 그렇지 않아도 낯선 이 연인은 그들의 시선으로 인해 그 낯설음이 가중된다. 어떤 효과를 거두는가? 일차적으로는, 주인공들의 사랑이 어떻게 전개되는지 공감하기보다 어떻게 좌절되며 그 이유는 어디에 있는지 생각해 볼 시간을 관객은 갖게 된다. 나아가 이 연인을 바라보는 손님들 중 하나가 나일 수 있다는 자기성찰의 기회 또한 주어진다.

파스빈더는 또 멜로드라마의 공식인 사랑의 언어를 의식적으로 인용한다. 주목할 것은 그것이 인용되는 방식이다. 예를 하나 들어보자. 주변의 멸시로 인해 지칠 대로 지친 엠미와 알리가 식당의 테라스에 앉아 있다. 넓은 자리에는 달랑 두 사람만 앉아 있고, 한켠에서는 식당 종업원과 손님들이 서서 이들을 뚫어져라 쳐다보고 있다.

엠미 (소리친다) 이 더러운 돼지 같은 놈들아! 뭘 쳐다보냐고, 멍청한 돼지 같으니! 이 사람이 내 남편이다, 내 남편이라고. (울면서 양손에 얼굴을 묻는다.)

알리 (머리를 쓰다듬으며 아랍어로) 사랑해요.

엠미 나도요.

알리 내가 더 많아요.

엠미 얼마나요?

알리 (팔로 원을 그리며) 이 만큼.

엠미 난 여기서… 음 모로코까지요. 있잖아요, 우리 휴가 가요. 어디든 아무도 없는 데로요. 우리를 아는 사람도 없고, 우리를 쳐다 보는 사람도 없는 데로 가요.(…)[73]

역경의 파고가 클수록 연인의 사랑은 더 간절하고 순수한 것처럼 보인다. 둘의 '낯간지러운' 대화는 사랑에 빠진 이들이 해 봤음직한 말들이다. 하지만 이 비련의 주인공에게 우리는 값싼 감정으로 공감하며 슬퍼할 수 없다. 우선은, 앞서 말한 대로, 이 남녀의 결합이 여전히 시각적으로 편안하지 않기 때문이다. 나이차, 문화의 차이로 인한 불편함은 영화 속의 시선으로 대상화된다. 다른 등장인물들

73) EMMI (...) schreit: Lauter dreckige Schweine! Glotzt doch nicht, ihr blöden Schweine! Das ist mein Mann, mein Mann. Sie läßt den Kopf weinend auf die Hände sinken.

SALEM streichelt ihr Haar Habibi. Habibi.

EMMI Ich liebe dich auch.

SALEM Ich mehr

EMMI Wieviel?

SALEM breitet die Arme aus So viel.

EMMI Und ich von hier... bis Marokko. Weißt du was – wir fahren in Urlaub. Irgendwohin, wos ganz einsam ist. Wo uns keiner kennt und uns keiner anglotzt. (...) (AS 83)

이 굳은 듯 서서 이들을 바라보며 인위적이고 연극적인 상황이 연출되기 때문이다. 또 이후 전개되는 이야기를 봐도, 주위의 시선이 약화되자 엠미가 알리를 지배하려는 태도를 보이면서 가해자/피해자의 관계도 모호해진다. 그래서 영화의 주제의식은 사랑 그 자체보다 이방인에 대한 편견이나 인간 간의 권력의 문제로 확장된다.

이렇듯 영화는 멜로드라마 양식을 가져오되 그것을 낯설게 한다. 그 가운데 파스빈더 특유의 프레임도 나온다. 파스빈더는 대개 단번에 촬영을 끝내지만, 이 영화에서는 몇몇 쇼트는 20번 넘게 찍을 정도로 영화를 촬영하는 데 특별히 공을 들였다고 한다.[74] 그만큼 매 장면 서사적 의미가 더해진다. 예컨대, 주인공을 곧잘 창문틀이나 문틀 속에 잡아줌으로써 편견과 억측에 갇힌 상황, 또는 옥죄인 주인공의 심리가 표현된다. 인물의 상반신을 클로즈업하거나 미디엄 샷으로 마치 정지화면을 보여주듯 길게 잡아주는 기법도 눈에 띈다. 이야기의 빠른 전개를 차단하는 이러한 방식을 통해 관객은 보다 분석적으로 영화를 대하게 된다.

하지만 이럴 경우 영화는 자연스러운 현실을 보여주기보다 인위적이고 부자연스러운 장면을 연출하기 십상이

74) Vgl. Wallace Steadman Watson: Understanding Rainer Werner Fassbinder. Film as Private and Public Art. South Carolina 1996. p. 123.

다. 때로 배우의 어설프거나 과장된 연기도 한 몫을 한다. 그럼에도 파스빈더는 자신의 영화가 리얼리티를 보여주는 영화임을 부정하지 않는데, 이것은 영화의 리얼리티에 대한 감독의 소신에서 비롯된 것이다.

> 리얼리즘적인 영화는 리얼리티를 왜곡합니다. 그건 불필요한 반복에 지나지 않아요. (...) 중요한 건 리얼리티의 의미를 드러내는 것이지요. 그렇지 않으면, 현실의 복사물인 리얼리즘은, 실제 삶과 꼭 같이, 단지 외적인 현상만을 우리에게 보여주면서 의미를 감추는 경향이 있어요. 의미를 찾아야 합니다. 예술가는 의미를 보여줘야 해요.[75]

파스빈더는 있는 그대로의 현실을 모사하는 것이 아니라, '리얼리티의 의미'를 보여주는 영화를 만들고자 한다. 그리고 그 의미를 전달하는 방식은 대중들에게 쉽게 다가갈 수 있는 것이어야 한다. 멜로드라마를 애용하되, 그것을 목적이 아닌 수단으로 삼는 이유가 여기에 있다.

75) Grant, S. 318.

대중영화에서 예술영화로

70년대 파스빈더는 특히 멜로드라마 형식을 취한 영화를 집중적으로 만들었는데, 〈사계절의 상인〉과 〈불안은 영혼을 잠식한다〉는 그 시기 대표적인 영화들이다. 영화의 정치성은 대중성을 담보로 한다는 신념에서 파스빈더는 특히 멜로드라마 양식을 즐겨 사용하였다. 대표적인 대중영화의 형식 중 하나인 멜로드라마를 하지만 파스빈더는 그대로 재생산한 것이 아니라, 자신만의 독특한 서술방식으로 예술성을 부여한다.

우선, 멜로드라마의 전형적인 요소들을 가져와 그것을 낯설게 하는 방식이 있다. 기존의 관습과 충돌하는 사랑은 우리에게 익숙한, 멜로드라마의 단골 소재이나, 이것이 전혀 낯선 문맥 속에서 서술되면서 우리에게 낯선 감정을 불러일으킨다.

다음으로, 멜로드라마의 비논리적이고, 우연적인 이야

기를 아주 느리게 보여주는 방식이 있다. 거의 멈춘 듯한 정지장면은 이야기에 대한 감상적 몰입을 방해하고, 한 템포 느리게 가면서 전후 관계를 따져 보다 분석적으로 영화를 보게 한다.

마지막으로, 내용적으로는 멜로드라마의 속성을 지니지만 낭만적 사랑 자체에 몰두하기보다, 그 이면에 깔린 사회적, 정치적 배경을 드러나게 하는 방식이다. 두 영화 모두 사랑과 결혼에 관한 멜로드라마의 형식을 취하고 있지만, 기실 파스빈더가 문제 제기하고자 한 것은 전후 독일사회를 지배하던 물질주의적 경향, 이에 따른 소시민 의식, 유럽 중심주의 시각, 사랑과 권력의 문제 등이었을 것이다. 그래서 멜로드라마의 '뻔한' 소재와 양식을 가져오지만, 이는 '뻔하지 않은' 방식으로 묘사된다. 이를 통해 파스빈더는 감상주의에 빠지지 않고, 자신이 말한 '리얼리티의 의미'를 추구할 수 있었다.

통속적인 사랑 대신 여성의 통속성을 다루다:

마를레네 슈트레루비츠

통속소설? 통속적인 여성의 삶!

문학적 키치는 일반적으로 통속문학과 상호대체 될 수 있다. 키치가 예술과 상반 관계를 갖는 한에서, 통속문학은 이른바 고급문학의 경계 밖에 있는 문학을 가리킨다. 즉 고급문학의 규범에 타당하지 않은 요소를 갖춘 읽을거리를 통속문학이라 할 수 있고, 그 개념화 과정에서도 18세기 이후 확립된 고급/저급문학의 이중구조와 밀접한 관련을 맺고 있다. 그 형태를 보면, 18세기 기사소설, 도적소설, 공포소설, 모험소설, 19세기에는 신문소설, 가판대소설 등이 있었으며 20세기에는 대중의 기호에 부응하는 오락성을 갖춘 다양한 읽을거리로 변화를 거듭해 왔다. 그런데 통속문학을 포함한 대중문화가 그 자체 존재 이유가 없는 것은 물론 아니지만, 대중들의 비판적 사고를 마비시킨다는 점에서는 경계할 필요가 있다. 통속문학은 대개 '그저 그런' 인물들을 만들어낸다. 인물의 스

테레오타입, 선명한 선악구조, 단순한 스토리 전개, 남녀 역할에 대한 이분법적 구분 등은 통속문학의 특징이다. 여기서 현실은 모순적이지도, 부조리하지도 않으며, 독자에게 익숙한 방식으로 단순하게 재현된다. 이렇듯 단순한 구조는 독자들로 하여금 감정이입을 용이하게 해 주고, 결국 독자들은 보다 손쉬운 카타르시스를 맛보게 된다. 통속문학에서 재현된 현실이 참된 현실이라고 믿는 독자들은 현실의 모순을 인식하려고도, 할 수도 없게 된다. 결국 통속문학은 주어진 규범체계를 확인시키고 더욱 공고하게 만들 뿐이다. 문학연구에서는 전통적으로 통속문학이라는 낙인으로 고급문학과 구분 짓고 진지한 연구의 대상으로 삼지 않았으나, 60년대 이후 대중에게 막강한 영향을 미치는 대중문학에 관심을 갖기 시작하면서 이에 대한 연구도 확대되었다. 하지만 오늘날 문학 창작에 있어서는 여기서 한 걸음 더 나아가 통속문학적인 요소를 적극적으로 차용한 예술작품이 나오면서 고급/저급예술의 경계 자체가 모호해진 실정이다. 고급예술의 틀에 맞지 않는다는 이유로 배제시킨 통속성과 오락성을 오히려 전면에 내세운 실험적인 작품들이 나온 것이다. 오스트리아 출신의 극작가이자 소설가인 마를레네 슈트레루비츠 Marlene Streeruwitz(1950-)[76]는 그 좋은 예가 될 수 있다.

여성 작가들은 우연치 않게 여성의 삶을 즐겨 다룬다.

여성으로서의 체험이 문학적 소재가 될 뿐 아니라, 여성의
시각으로 바라봄으로써 분명 남성 작가와는 다른 젠더적인
관점을 제시할 수 있기 때문이다. 슈트레루비츠도 예외는
아니다. 슈트레루비츠는 총체적인 사회를 묘사하기란 불
가능하며, 그 보다, "우리를 형성하지만 다시 우리에 의해
같이 구성되는 모든 복잡한 구조를 드러내는 예증적인 단면
으로서의 삶"[77]만이 묘사가능하다고 말한다. 그리고 슈트
레루비츠가 볼 때 여성의 삶이야말로 이런 '예증적인 단면'
을 드러내기에 적합하다. 여성은 억압받는 존재이므로 그
억압에 대해 여성 스스로 말할 필요성이 제기된다.

> 어떤 다른 것으로 터져나가는 시도가 양 쪽에서 이루어져야
> 억압과 억압받는 자의 자유가 시작될 수 있다. 게다가 억압받는
> 자들이 억압하는 자보다 더 많이 알고 있어야 함을 우리는 안다.
> 고로 여성들에게 귀 기울이기 시작할 필요가 있을 것이다.[78]

76) 오스트리아 비인 근교에서 태어나 법학과 슬라브학, 예술사를 전공한
슈트레루비츠는 희곡 《뉴욕, 뉴욕New York, New York.(1987)》으로 데뷔하
고, 이어 《와이키키 해변Waikiki-Beach(1989)》으로 유명해졌다. 이후 《슬로
언 스퀘어Sloane Square(1991)》, 《톨메쪼Tolmezzo(g1994)》 등 다수의 작품을
내놓으며 왕성한 활동을 펼치고 있다.

77) Marlene Streeruwitz: Sein. Und Schein. Und Erschein. Tübinger
Poetikvorlesungen. Frankfurt a. M. 1997. S. 43.

78) Marlene Streeruwitz: Können. Mögen. Dürfen. Sollen. Wolle. Müssen.
Lassen. Frankfurter Poetikvorlesungen. Frankfurt a. M. 1998. S. 26.

이런 점에서 슈트레루비츠는 명백히 페미니즘 계열의 작가이다. 하지만 그렇다고 억압을 뚫고 나오는 여성 영웅이 등장하지는 않는다. 여성의 일상을 문학적으로 그려내고 있지만, 그 일상 속의 여성은 통속적이다. 슈트레루비츠의 여성 주인공은 대개 "고통 받고 고통을 주는, 동일한 유형의 여성, 즉 수줍고, 절망적이고, 헌신적이며, 자기책임으로 돌리는 미성숙함에서 벗어나지 못하는 그런 여성"[79]인 경우가 많다. 이유는 현실의 여성이 대부분 통속적이기 때문이다. 슈트레루비츠는 실현될 수 없는 꿈을 보여주는 문학을 불신한다. 마치 그것이 현실인 양 독자를 호도하기 때문이다. 여기서 슈트레루비츠가 문제 삼고 있는 문학은 통속문학, 즉 키치를 두고 하는 말일 것이다. 부정적인 여성이 등장하는 것은 현실에서 실제로 부정적인 여성의 모습을 꼬집기 위한 것이다. 즉 여성의 통속적인 일상을 묘사함으로써 일상의 신화와 젠더적으로 구성된 이미지를 드러내고자 한다. 사회문화적으로 각인된 스테레오타입을 내면화한 여성은 수동적이고 비주체적인 삶을 반복한다. 현실에 없는 여성 영웅을 슈트레루비츠는 문학에서 굳이 창작하려 들지 않는다.

79) Jörg Magenau: Moni's Schlemmerhütte. Was passiert, wenn Feminisumus und Kolportage zusammentreffen? Marlene Streeruwitz schreibt mit 'Lisa's Liebe' eine Emanzipationsgeschichte in drei Folgen und entdeckte das Groschenheft als Gegenwartsroman. In: taz 15.10.1997.

더불어 슈트레루비츠 문학에서 특기할 만한 것은 형식 실험적인 글쓰기이다. 그녀는 '고전작가들은 그만'이라고 선언하고, 포스트모더니즘적인 시각에서 다양한 형식들을 실험한다. 각양각색의 텍스트가 인용되고 뒤섞이고, 고급예술과 저급예술의 요소들이 동시적으로 나열되며, 대중문화의 특성들이 적극 활용된다. 이를 통해 오스트리아의 과거, 특히 나치와 관련된 현대사와 기억의 문제, 폭력, 권력의 문제를 다룰 뿐만 아니라, 여성의 상투적인 상을 해체하고자 한다. 슈트레루비츠가 같은 오스트리아 작가인 엘프리데 옐리넥Elfriede Jelinek과 비교되는 이유도 여기에 있다. 두 작가 모두 잉에보르크 바흐만Ingeborg Bachmann에서 비롯된 오스트리아 현대 여성문학의 계보를 이어가고 있으며, 여성의 신화를 해체하기 위한 다양한 언어실험을 시도한다는 점에서 공통적이다.

《리자의 사랑.Lisa's Liebe.》은 데뷔작 《유혹 Verführungen》에 이은 두 번째 소설로 초기작에 속한다. 제목에서부터 풍기는 대로 이 소설은 대표적인 통속소설인 연애소설의 형식을 취하고 있다. 하지만 기대와 달리, 주인공 리자의 낭만적 사랑은 존재하지 않는다. 리자의 삶은 "교사직, 민망할 정도로 사랑과는 무관한 스캔들, 깨우침의 여행 사이에서 전혀 스펙터클하지 않다."[80] 그런데 이 작품은 한 권의 통속소설을 가장假裝하지만, 곧 통속소설에 거는

기대를 깨뜨린다. 독자의 감성을 자극하며 주인공의 굴곡
진 삶과 사랑을 서술하는 것이 아니라, 리자의 지루한
일상을 무미건조한 문체로 보고하기 때문이다. 연애소설
은 물론 향토소설Heimatroman, 사진첩소설Fotoroman과 같은 통
속소설의 또 다른 형식들도 인용된다. 이렇듯 대중소설의
형식을 가져오는 한편, 다른 한편으로는 대표적인 고급문
학의 양식인 교양소설Bildungsroman이 패러디된다. 그래서
통속소설, 즉 키치 문학의 틀을 가져와 그것을 해체하는
가 하면, 이른바 고급문학의 권위 또한 슬쩍 비트는 모습
을 볼 수 있다.

80) Helga Schreckenberger: Die 'Poetik der Banalen' in Marlene Streeruwitz'
 Romanen *Verführungen* und *Lisa's Liebe*. In: Modern Austrian Literature
 31, Vol. 3/4. 1998. S. 136.

대중소설(키치)의 차용과 해체

　작가는 이 작품에서 통속소설의 형식을 의식적으로 사용한다. 우선, 통속소설이 통상적으로 연속적인 형태를 취하고 있는 것처럼, 《리자의 사랑.》도 매 작품마다 '계속 Fortsetzung folgt'으로 끝나며 총 3부작으로 구성되어 있다. 책 표지도 눈에 띄게 통속적이다. 3권의 소책자는 각각 빨강, 파랑, 초록 등 강렬한 색깔로 독자의 시선을 자극하고, 출판사 이름 위에는 꽃 한 송이가 예쁘게 그려져 있다. 우아한 글씨체로 '리자의 사랑'이라고 써 놓은 제목은 달콤함, 사랑스러움, 우아함을 동경하는 독자의 욕망을 건드린다. 무엇보다 흥미로운 것은 슈트레루비츠 자신이 표지에 등장한다는 것이다. 긴 금발의 소녀 마를리네는 정열적인 삶을 기대하는 듯 붉은 색을 배경으로 동경어린 시선을 던지고 있다. 2부에서는 고등학교를 갓 졸업했음직한 마를리네가 역시 알프스 산을 배경으로 미소 짓고

있다. 수줍고 순결해 보인다. 마지막으로 성숙해진 마를
리네가 미국 도시의 표지판을 배경으로 눈을 내리깔고 있
다. 낭만적 소설의 주인공으로 손색이 없다. 공간적 배경
은 소설의 내용과 밀접히 관련되며, 시간이 흐름에 따라
점차 성숙해 가는 주인공의 모습을 볼 수 있다.

젊은 여성의 사진을 전면에 내세우는 것부터가 로맨스
소설의 분위기를 자아내지만, 정작 소설의 내용을 보면
그것의 패러디임이 밝혀진다. 그런데 왜 하필 작가 자신
이 등장한 걸까? 어떤 전략에서 비롯된 자기 연출일까?
우선 드는 생각은 자서전적인 글쓰기이다.

우리의 작업이 자서전적으로 받아들여진다면 그건 우리 작업
이 아무 것도 아니라는 말이에요. 여성들에게는 그런 일이 폄하
되지요. 여성들의 예술 활동에 구체적인 지식을 구축하는 일이

| 1부 책표지 | 2부 책표지 | 3부 책표지 |

여성들에게는 산마루타기와 같은 것이에요. 크게 다를 바 없는 남성들에게는 그런 일이 예술가의 아우라로 확대되고 신화화되는데 말이에요. 이런 걸 보면, 여성들이 남성들보다 더 진실 되게 글을 쓰고, 자서전적인 전원생활로 빠져드는 경우가 더 적다는 생각마저 들어요.[81]

슈트레루비츠의 이 도발적 발언을 물론 남성 작가 일반에 대한, 또 그들의 자서전적인 작품에 대한 비판으로 받아들일 필요는 없을 것이다. 그 보다는 여성의 글쓰기를 자기체험이나 자기 고백으로 제한하는 시각에 대해 경계하기 위한 의도로 봐야 할 것이다. 자신의 사진을 전면에 내세움으로써 슈트레루비츠는 자서전적인 소재가 아님에도 자서전적으로 보고자 하는 시각에 대해 조롱한다. 동시에 젊은 여성을 표지에 등장시켜 독자들의 눈을 붙들고자 하는 통속소설의 상술을 패러디함으로써 대중문화의 속성을 묻고 있다.

이 소설은 통속소설 중에서도 세부적인 장르로는 '의사소설Arztroman'[82]에 속한다. 주인공 리자는 39살 교사로 우연히 마주친 의사 아드리안을 사랑하게 되고, 그에게 사랑

81) Emma. Sept./Okt. 1997.
82) '의사소설'은 의사와 그 주변 환경에서 벌어지는 일을 묘사한 소설 장르로 주로 통속소설로 분류된다. 19세기에 생겨나 오늘날까지도 이어지는 의사소설의 주된 독자층은 여성들, 특히 중장년층 여성들이라고 한다.

을 고백하는 편지를 보낸다. 소설은 리자가 아드리안에게 보내는 편지로 시작된다. 다소 뜬금없는 고백 후, 리자는 휴양지에서 그의 답장을 기다리며 과거의 삶을 회상한다. 그런데 기대되는 사랑의 만남은 이후 소설 전체에서 끝내 일어나지 않는다. 방학 내내 휴가지에서 아드리안의 편지를 기다릴 뿐, 그와의 관계는 아무런 진척이 없다. 그리하여 '의사소설'에서 기대하는 상투적인 이야기, 곧 낭만적 사랑은 여기에 없다. 이로써 슈트레루비츠는 통속소설의 형식을 가져오는 동시에 그 형식을 배반한다.

동시에 《리자의 사랑.》은 사진첩소설의 형식을 취하고 있다. 족히 120여 장의 사진이 3부작에 고루 분포되어 있다. 풍부하게 첨부된 시각 자료들이 본문의 텍스트와 나란히 배치됨으로써 특수한 기능을 수행한다. 즉 언어와

비슷한 풍경의 사진을 삽입하고 무의미한 내용을 메모한다. 그 자체 키치스럽다.

사진의 병렬적 나열은 서술 상황에 따라 이질적인 긴장감을 유발하기도 하고, 텍스트의 내용을 보충하기도 한다.

1부와 2부에서 리자의 생애가 회상형태로 서술되는 가운데, 리자는 오스트리아의 작은 전원 마을을 사진으로 기록한다. 그리하여 문학텍스트는 리자의 과거를, 사진 텍스트는 현재를 조명한다. 사진은 리자가 바라보는 풍경을 담으며 말 없는 여성 리자의 입을 대신하여 세상을 바라보는 눈이 된다. 또 사진에는 손글씨로 메모를 남겨 사진을 곁들인 일기형식을 취한다. 빛바랜 폴라로이드 사진은 거의 같은 모습을 하고 있다. 산악지대에 평화롭게 놓인 작은 집, 커다란 전나무, 베란다에서 내다 본 풍경. 그리고 그 아래 비슷한 내용이 변주된다. "집배원이 풀밭으로 지나간다." "우편물이 없다." 그가 가져다주는 우편물이라곤 광고 전단지나 팜플랫 같은 것뿐이다. 그 밖에 드문드문 전혀 다른 분위기의 사진이 삽입된다. 사건사고나 부고와 같은 신문 기사, 광고를 스크랩 하고 간단한 코멘트를 단 것이다.[83] 평온하고 지루하기까지 한 오스트리아의 전원적인 풍경과 전 세계에서 목도되는 치열한 삶

83) 작가는 평소 신문 스크랩을 통해 실제 작품에 대한 영감을 얻기도 하노라고 언급한 바 있다. Vgl. Marlene Streeruwitz in 'Elle' (deutsche Ausgabe), Okt. 1997: "기록보관실을 만들고 싶은 마음에서 아주 열심히 신문기사를 스크랩하지만, 결국 만들지는 못했어요. 상자 안에 모아둔 종이들, 예컨대 부고나 파트너구함 기사를 훑어보면 재미있어요. 즐겁게 시간을 보낼 수 있고, 또 내 이야기에 대한 착상을 얻기도 해요."

이 대조적이다. 후자는 리자가 접하고 있는 오스트리아 알프스 지방을 넘어 세상을 향한 창이 된다.

우리의 주인공 리자는 어느 편에 있는가. 현재의 리자는 물론 의사 아드리안의 답신을 학수고대하고 있는 쪽이다. 외부와 단절된 삶은 고루하기 짝이 없고 변화에 대한 기대조차 없다. 현재의 리자가 하는 일이라곤 고사우의 토펜 알름 조용한 곳에서 편지를 기다리는 일밖에 없다. 인적이 드문 산악지대의 풍경은 리자의 기다림을 무료하게 만들 뿐이다. 몇날며칠이고 계속되는 풍경사진들은 리자의 삶이 본질로부터 멀어지고 자신의 삶에서 주연이 아닌 조연임을 '보여주는' 듯하다.

시각적 차원에서 느껴지는 이러한 수동성은 문학텍스트를 통해 뒷받침된다. 사진 텍스트와 문학텍스트가 보고

충격적인 기사가 스크랩될 뿐 그것이 주인공의 일상을 변화시키지는 못한다.

하는 내용은 시간 차원은 다르지만 본질적으로는 큰 차이가 없기 때문이다. 되돌아보면 그녀의 과거 삶은 주변세계에서 역시나 조연일 따름이었다. 오스트리아의 조그마한 마을에서 자란 리자는 삶에 대한 별다른 자의식 없이 교사로 살아간다. 수많은 남자들과 무의미한 관계를 갖다 늘 상처받는 쪽이지만, 삶의 변화를 찾지는 못한다. 기다리던 편지가 끝내 오지 않듯 리자의 삶에서 희망은 늘 환멸로 끝나고, 알프스 산의 변함없는 풍광처럼 리자의 삶도 별 다른 변화 없이 제자리걸음을 한다. 리자 스스로 삶을 규정하기보다 타인에 의해 규정되는 삶에 수동적으로 내맡겨져 있기 때문이다.

다른 한편, 사진을 통해 사회에서의 치열한 삶을 목도하는 쪽은 아마도 잠재된 리자의 모습일 것이다. 사진 아래 "운명이 그토록 간단한 걸까"라고 코멘트하는 리자는 3부에서 변화를 시도하는 미래의 모습을 선취하고 있다. 그런데 여기서도 뚜렷한 의견을 표명하기보다는 불확실하고 모호한 의문문이 등장할 뿐이다. "중요하다고? 어디가?", "여기서?", "가장 중요한 데가 어딘데?[84]

운명에 맞서, 스스로 운명을 개척하는 여성의 모습은 이

84) Marlene Streeruwitz: Lisa's Liebe. Roman drei Folgen. Frankfurt a. M. 1997. 이하 약어 LL로 표기하고 괄호 안에 권수와 쪽수를 표기함: Wichtig? Und Wo? (LL 2-62); Hier? (LL 2-72); Wo es am wichtigsten ist? (LL 2-53)

소설에서 끝내 실현되지 않는다. 그 출발점만 암시될 뿐이다. 어머니의 죽음을 계기로, 또 끝내 답신이 없자 ─ 남성은 구애하는 여성에게 한 마디 반응도 없다. 말을 건 여성에게 남성은 강력한 침묵으로 이 여성의 존재 자체를 부인한다 ─ 리자는 뉴욕으로 여행을 떠난다. 3부에서는 뉴욕의 일상이 무덤덤하게 묘사된다. 삽입되는 사진은 뉴욕의 표지판을 성실하게 기록하고 있다. 더 이상 코멘트 해 놓은 내용도 없다. 이 3부에서의 사진들은 공간적으로 1,2부와 대조적이다. 오스트리아의 평화로운 휴양지에서 코스모폴리탄적인 대도시로 옮아간 것이다. 더불어 삶의 형태도 달라진다. 전근대적 삶의 흔적이 리자의 삶을 옥죄었다면, 이제 대도시의 여행객으로 변신한 리자는 고독하지만 자유로운 시간을 맞이한다.

3부에서는 뉴욕의 이정표 사진이 반복적으로 등장한다. 하지만 새로운 삶의 이정표가 가리키는 곳도 진부할 따름이다.

그 밖에 《리자의 사랑.》은 시각적으로도 키치적인 성격을 드러낸다. 단락이 시작될 때마다 Lisa로 시작되고 대문자 L은 장식적으로 쓰여 있다. 쪽수에는 예쁜 장미꽃 두 송이를 그려놓았고, 사진이 들어간 페이지는 사진틀을 연상시키는 장식을 해 놓았다. 반짝이는 표면을 보여주는 통속소설의 피상성을 흉내 내는 것이다. 이 예쁘장하게 장식된 책자에는 제목처럼 통속적인 사랑 이야기가 제 격일 것이다. 하지만 그 안에 담겨진 내용은 통속적인 이야기이기보다 통속성에 관한 이야기라고 해야 맞을 것이다. 그래서 통속소설이 약속한 달콤한 해방은 여기에 없다. 오히려 숨은 의도는 "통속소설에 대한 공격, 여성적인 것과 통속적인 것을 동일시하는 데 대한 공격"[85]이다. 그럼으로써 키치의 외형을 하고 있지만 키치로 머물지 않고 예술이 될 수 있었을 것이다.

문체도 통속소설의 전형을 거스른다. 문장은 유아적으로 간결하고 부문장이 거의 사용되지 않는다. 한 단락이 대부분 한두 페이지를 차지하며 무미건조하게 사건을 보고한다. 단순한 문장은 단순한 사고를 반영하듯, 인물의 복잡한 의식의 흐름보다는 사건 위주로 보고된다. 이러한 문

85) Anne Hillenbach: Marlene Streeruwitz' Roman *Lisa's Liebe* als hybrides Medium: Die Formen und Funktionen seiner Fotografien in (Ko-)Relation zu seinen sprachlichen Elementen. In: Annette Simonis; Linda Simonis (Hg.): Komparatistik Online 2007. S. 13-18, hier S. 13.

체는 "통속소설의 현란한 표현방식과 대립"[86]된다. 또 감정이 결여된 채 인물의 사건에 대해 보고하는 문체는 시각적으로 화려하게 장식된 책의 레이아웃과도 대조적이다.

키치의 형식을 가져오되 그것을 소외시키는 또 다른 방식으로 문법의 파괴를 들 수 있다. 슈트레루비츠는 문장 내에 마침표를 찍어 독자들의 편안한 독법을 방해한다. 또 세미콜론이나 물음표, 느낌표, 인용부호를 거의 사용하지 않는다.

> 말할 수 없는 것을 묘사하지 않으면 안 되는 당위성으로부터 난 침묵, 휴지부, 숨 막히는 점으로서의 마침표, 도피수단으로서의 인용과 같은 예술의 표현수단에서 그것이 말할 수 없는 것을 드러나게 하는 데 도움을 준다는 걸 알게 되었다.[87]

이 소설의 제목에는 슈트레루비츠의 다수 다른 작품들처럼 마침표가 찍혀 있다. Lisa's Liebe. 또 소유격 형태도 의도적으로 잘못 표기된다 – 맞춤법에 맞는 독일어 표기는 Lisas Liebe이다. 이로써 작가는 전통적인 글쓰기에 도전하는 제스처를 취하는 동시에, 통속소설의 외양을 하고 있지만 통속소설처럼 매끄러운 책읽기에 대한 환

86) Hillenbach, S. 13.
87) Streeruwitz, S. 48.

상은 곧 깨질 것임을 암시하고 있다. 나아가 이를 통해 기존의 관념이나 관습을 거부한다. 그래서 "언어를 분열시킴으로써, 진실과 정의로 간주되어 온 것, 즉 계몽주의의 이념에서 나온 개념들을 묘사하는, 동질적인 류가 아니라고는 하지만 그렇게 보이는 말을 뒤흔들어 놓음"으로써 슈트레루비츠는 "하나의 보편적인 진실이라는 이념에 도전하고, 정의의 전통적인 형식과 규정을 의문시한다."[88]

88) Britt Kallin: Gender, History and Memory in Marlene Streeruwitz's Recent Prose. 2004. In: http://www2.dickinson. edu/glossen/heft21/streeruwitz.html.

연애 없는 연애 소설

모순적이게도 《리자의 사랑.》에는 리자의 사랑이 없다. 작품에 등장하는 여러 남성들은 리자와 관계를 맺지만 이는 에피소드적인 관계일 뿐 사랑과는 거리가 멀다. 유일하게 사랑을 운위할 수 있는 대상 아드리안으로부터는 끝내 답이 없다. 그런 의미에서 제대로 명명할 수 있는 '사랑'은 없다.

리자와 관계를 맺는 남성들에게 리자는 대상화된 존재일 따름이다. 부시장 크노프로흐와 혼외정사를 벌이다 발각되어 리자는 이후 혹독한 시간을 보낸다. 동료교사 에브너는 리자와 낭만적 시간을 보내기보다 카펫에 묻은 와인 자국을 지우는 일에 더 집착한다. 고문관 쉬마란처는 아내의 자리를 리자가 채워주길 바란다. 부동산 중개인 마싱어는 리자의 상속분을 사들이며 리자를 소유하려 한다. 이 모든 관계에서 공통점은 리자 자신 그 누구도 사랑

하지 않는다는 것이다. 그러면서도 그들이 원할 때는 관계를 허락하는 수동적인 태도를 보인다.

다시 자신의 차에 올라타고서야 매번, 더 만나고 싶지 않다고 크노프로흐 씨에게 말해야 했었는데 하는 생각이 리자에게 떠올랐다. 그러면 리자는 매번, 다음번에는 꼭 말하리라 마음을 다잡았다. [89]

하지만 리자는 끝내 이별을 통보하지 못하고, 부정행위로 크노프로흐가 자살하자 경찰에 심문당하는 수모를 겪는다. 쉬마란처와의 관계에서도 한 마디 의사 표현이 없다. 여성의 말없음을 남성은 관계를 받아들이는 것으로 해석한다.

리자는 굳은 듯 거기 서 있었다. 그녀는 가려고 했지만 움직일 수 없었다. 그러려고 했지만 아무 말도 할 수 없었다. 그러자 쉬마란처는 리자의 손을 잡고 거실을 지나 침실로 그녀를 이끌었다. 리자도 이제 그래야 한다는 생각이 들었다. [90]

89) Lisa fiel immer erst wieder ein, daß sie Knobloch hätte sagen müssen, daß sie ihn nicht mehr treffen wollte, wenn sie wieder in ihren Wagen einstieg. Lisa nahm sich dann jedesmal vor, es ihm das nächste Mal sicher zu sagen. (LL 1-23)

90) Lisa stand erstarrt da. Sie wollte weg, aber sie konnte sich nicht bewegen. Sie wollte es machen, aber sie konnte nichts sagen. Schmarantzer nahm

리자의 이러한 반응은 사회문화적으로 각인된 여성의 모습을 대변한다. 남성은 여성의 보호자이자 주인이며, 여성은 남성에게 봉사하고 순종해야 한다는 메시지가 일상에 난무한다. 리자는 별다른 문제의식 없이 이러한 신호를 내면화한 여성이다. 여기에 등장하는 남성들은 하나같이 사회적 영역과 밀접한 관련을 맺고 있다. 출세 지향적이고 직업의식이 투철한 남성은 소위 '남성성'의 전형적인 모습이기도 하다. 남성들은 정치, 교육, 경제의 영역에서 활발한 활동을 하고 여성인 리자는 이들을 보조하는 역할을 할 따름이다. 그 마저도 다른 여성의 등장으로 노력의 결과를 인정받지 못하고 정치적으로 이용당하기도 한다. 어머니의 상속분에 대해서도 경제적인 관념을 가진 쪽은 중개업자 마싱어이다. 그는 리자에게 상속분을 챙기라고 경고하며 돕는 척하지만, 그 또한 리자를 차지하기 위한 속셈에서였다. 이에 비해 리자는 사회적인 영역에서 떨어져 나온 존재로 보인다. 교사임에도 불구하고 직업의식은 찾아 볼 수 없다. "리자는 방학 때문에 선생님이 되었다."[91]

낭만적 사랑 대신 무의미한 관계가 냉정하고 객관적인 문체로 보고되는 가운데, 리자의 삶은 지극히 비주체적인

dann Lisa an der Hand und führte sie durch das Wohnzimmer ins Schlafzimmer. Lisa dachte auch, sie sollte das jetzt tun. (LL 2-50)

91) Lisa war Lehrerin wegen der Ferien geworden. (LL 1-4)

것으로 결산된다. 리자의 무료한 현재는 "수동적으로 기다리고 고대하며, 별다른 사건 없이, 숫자 매겨진 날들의 결과"[92]에 다름 아니기 때문이다. 남성들에게 자신을 관철시키지 못하고, 사이비 연인으로서 착취당하며 그 결과 낭만적 사랑은 차치하고 비정한 신세에 놓이게 된다. 리자의 '사랑'은 감정이 결여된 사건일 따름이다. 슈트레루비츠는 로맨스소설이라는 장르와 무정한 사랑을 긴장관계로 가져가면서 "일상과의 대결로 진부한 것이 팽창"[93]하도록 한다. 여기서는 통속소설에는 결코 등장하지 않는 일상, 곧 반복적이고 진부하며 관습화된 그런 일상만 있을 뿐이다.

리자의 수동적 삶은 3인칭으로 서술되는 소설의 차원에서도 철저하게 대상화된다. 리자의 내면이나 감정의 흐름은 서술의 대상이 못 되며, 언어를 상실한 리자는 침묵으로 일관한다. 세상을 보는 리자의 시선과 일치하는 사진만이 그녀의 침묵을 대신할 따름이다.

소설에서는 다이어트에 대한 리자의 노력이 반복적으로 서술된다. 그녀는 날씬한 몸을 원하고, 그것은 여성에 대한 대표적인 스테레오타입이다. 의상실을 운영하는 어

92) Magenau, taz 5.10.1997.

93) Katharina Döbler: Schlußfolgerungen aus einem Selbstversuch. Darf man die Bücher von Marlene Streeruwitz ohne Beipackzettel lesen? In: Text und Kritik 164. 2004. S. 15.

머니는 리자에게 자신이 만든 옷을 입혀 가게를 홍보하는 효과를 누리고자 한다.

> 물론 리자는 살쪄서는 안 되었다. 옷가게로 갈 일이 있고, 그 방 중 하나에 들어가 옷을 입어 봐야 한다는 상상만으로도 식욕이 싹 가셨다. [94]

리자는 다른 사람에게 아름다운 여성으로 보이기 위해 다이어트를 하지만, 그로 인한 스트레스는 반대의 결과를 낳는다. "리자는 달콤한 과자를 입 안 가득 쑤셔 넣는다."[95] 다시 다이어트를 결심하고, 그렇게 리자의 삶은 제 자리 걸음을 한다. 리자가 자신의 몸에 가하는 폭력이 기실 사회문화적으로 각인된 것임이 사진을 통해 암시된다. 삽입된 사진 중 광고 사진은 여성의 몸과 섹슈얼리티에 대한 통속적인 내용을 담고 있다. 통속소설의 틀 속에 실제 통속적인 다큐멘트가 들어간 것이다. 광고는 더 강한 코르셋으로 날씬한 몸을 만들라는 메시지와 성욕에 대한 지침을 내리고 있다. 이것은 여성의 몸에 대한 외부의 개입을 허락하고 그 결과 여성의 몸은 사회적 틀에 맞춰 억압되고

94) Lisa durfe natürlich nicht zunehmen. Aber die Vorstellung, in ein Kleidergeschäft gehen zu müssen und in einer dieser Kabinen anzuprobieren, erstickte jeden Appetit. (LL 1-7)

95) Lisa stopft sich mit süßen Bäckereien voll. (LL 1-35)

구속된다. 결국 여성의 본질적인 섹슈얼리티는 은폐되고 외부의 동기에 의해 몸이 다듬어진다.

현실과 괴리된 리자의 안일한 모습은 아이를 원하는 데에서도 찾아볼 수 있다. 자신의 삶조차 추스르지 못하면서 그녀는 오직 자신의 삶을 조금 바꾸고 싶다는 이유로 아이를 가지려 한다. 그 과정을 보면 그녀가 얼마나 비현실적이고 낭만적으로 세상을 바라보고 있는지 여실히 드러난다.

> 리자는 아이 아버지를 누구로 해야 할지 몰랐다. 아는 사람 중에는 적당한 남자가 없었다. 아이는 그녀 혼자 기르고 싶었다. 리자는 승마클럽에 등록했다. 거기라면 아마도 적합한 남자를 만나게 되지 않을까 생각했다. 게다가 승마는 몸매를 가꾸는 데도 좋을 테니.[96]

리자가 이렇게 된 데에는 몇 가지 원인을 찾을 수 있다. 우선 가부장적인 가정의 분위기를 들 수 있다. 리자의 어머니는 남아를 선호하고, - "리자의 어머니는 남자를 원했다."[97] - 죽을 때도 자신의 재산을 딸이 아닌, 의상

96) Lisa wußte keinen Vater für das Baby. Sie kannte keinen geeigneten Mann. Das Kind wollte sie allein aufziehen. Lisa schrieb sich in den Reitclub ein. Sie dachte, sie würde dort vielleicht den richtigen Mann treffen. Außerdem würde reiten ihrer Figur guttun. (LL 1-36)

97) Lisas Mutter wollte Männer. (LL 1-91)

실 점원에게 남긴다. 사고로 오빠가 죽고 연이어 아버지가 병으로 세상을 떠난 후, 리자는 어머니와 서먹서먹한 관계를 유지한다. 슈트레루비츠에게 있어 여성은 동지적 관계를 유지하기보다 적대적으로 대립하는 경우가 많다. 여성은 가부장적인 권력구도에서 독립적인 역할을 수행하기 힘들기 때문이다. 이 작품에서도 리자와 같이 일하던 동료 여성은 리자의 업적과 남성을 가로채는가 하면, 어머니는 딸을 불신하며, 유산을 두고 의상실 점원(이 또한 여성)과 리자가 대립한다. 어머니마저 세상을 떠나자, 비로소 리자는 뉴욕행을 결심하고 자신의 삶을 돌아볼 수 있게 된다. 그리고 자신이 살아온 환경에서 어렴풋한 해답을 찾는다.

> 라우엔슈타인가쎄에서는 한 번도 얘기를 나눈 적이 없었다.
> 라우엔슈타인가쎄에서는 모든 것이 자명했다. 라우엔슈타인가쎄
> 에서는 질문을 던질 수도 있다는 생각을 결코 하지 못했었다. [98]

바로 기존의 관습이나 규범체계를 의문 없이 수용하고 체화한 것이 지금의 리자를 있게 한 것이다. 다른 나라, 다른

98) In der Rauhensteingasse war nie geredet worden. In der Rauhensteingasse war alles selbstverständlich gewesen. In der Rauhensteingasse hatte es nicht einmal die Vorstellung gegeben, es könnten Fragen gestellt werden. (LL 3-65)

문화권에서 비로소 리자는 자신이 살아온 환경, 즉 오스트리아적인 것을 대상화할 수 있게 된다. 있는 그대로의 관습은 가부장제의 그늘 속에서 유지되고, 결국 "리자는 그녀의 삶에서 어떠한 변화도 원하지 않게"[99] 되었다. 공간적 배경만큼이나 리자의 내면에도 깊은 변화를 보이는 3부에서 리자는 이제 정 반대의 질문을 던진다. "그녀는 삶이 달라졌을지 자문해 본다."[100] 물론 이러한 질문에 이르기까지 그녀는 무엇보다 자신의 무지함을 깨닫지 않으면 안 된다.

리자는 왜 자신이 삶에 대해 눈곱만큼도 이해하지 못했는지 스스로에게 물어 보았다. 원래는 그녀 주변에서 벌어지는 일이라면 무엇이든 알 수 있었을 텐데 말이다. 하지만 늘 모든 것이 지나갔을 때에야 겨우 곰곰이 생각해 보면 모든 일이 분명해졌다. 그녀에 일어난 일에 대해서도 마찬가지였다.[101]

이제 독자는 각성된 리자가 엄청난 결단을 내리며 자신의 삶을 바꿔 가리라 기대한다. 1부에서 2부에 이르기까

99) Lisa wollte in ihrem Leben keine Veränderung. (LL 1-43)

100) Sie fragt sich, ob das Leben dann anders geworden wäre. (LL 3-11)

101) Lisa fragte sich, warum sie nichts vom Leben verstand. Eigentlich hätte sie immer alles wissen können, was um sie herum geschah. Aber sie dachte immer erst über die Dinge so nach, daß alles klar wurde, wenn alles vorbei war. Auch das, was mit ihr geschah. (LL 2-59)

지 답답하리만치 수동적으로 살아온 리자가 소설의 주인공답게 영웅적인 결단을 내릴 때가 된 것이다. 직업적인 성공과 더불어 미지의 장소에서 드디어 사랑하는 사람을 만날 수 있으면 금상첨화일 것이다. 하지만 슈트레루비츠는 이러한 예측 또한 빗나가게 만든다. 작가는 끝까지 회의적이고, 고로 리자의 삶은 여전히 진부하고 일상적이다. 문학이 줄 수 있는 환상을 작가는 흔들림 없이 거부한다.

키치적 해피엔딩은 없다

　수동적인 삶을 사는 리자이지만, 기실 그녀의 내적 열
망은 글쓰기로 향해 있다. 글쓰기는 유일하게 리자가 능
동적으로 참여하는 부분이다. "그녀는 원래 글을 쓰고 싶
었다."[102] 1부와 2부에서 리자는 글쓰기 강좌에 등록하여
그녀의 재능을 인정받는다. 그리고 텍스트에는 리자가 쓴
수필이 삽입된다. 단순한 보고에 그치는 다른 글과 달리
그녀가 쓴 수필은 그 문학적 소재와 수려한 문체로 전체
소설에서 도드라진다. 텍스트에서 유일하게 고급문학의
분위기를 자아내는 부분이기도 하다. 일상에서의 단순한
사고가 단순하고 유아적인 문장에 반영되어 있다면, 실상
리자의 내면이 보다 복합적이고 예민함을 그녀의 수필이
보여준다. 3부 뉴욕에서 이방인으로 머물며 자신의 삶을

102) daß sie eigentlich schreiben wolle. (LL 2-10)

돌아본 리자가 오스트리아로 돌아가지 않고, 이번에는 글쓰기 강좌와 상관없이 짧은 산문을 쓴다는 것도 의미심장한 결말이다. 글쓰기를 결심한 수필 속의 주인공을 통해 리자는 자신의 정체성을 찾고자 시도한다.

> 그녀는 이제 글을 쓸 수 있겠다고 생각했다. 뻣뻣한 팔을 내리고, 입을 열어, 그녀의 머리와 가슴 속에 들끓고 있는 것을 죄다 털어낼 수 있겠다고 생각했다.[103]

하지만 여기서도 슈트레루비츠는 감상적인 결말을 허락하지 않는다. 리자의 뉴욕 체류가 과연 완전한 새 출발을 의미하는가 하는 의문이 들기 때문이다. 소설의 끝을 보면, 리자는 병을 핑계로 귀국을 일시 미루고 나이아가라 폭포로 향한다. 신혼여행지로 유명한 곳으로 향하는 리자가 또 다른 허상을 쫓는 것은 아닌지, 그녀의 글쓰기가 아마추어적인 감상주의로 끝나는 것은 아닌지 경계심을 늦출 수 없다. 3부에서는 뉴욕의 주거지 사진이 코멘트 없이 삽입된다. 거리명과 길의 방향을 지시하는 사진들이다. 오스트리아 작은 마을의 협소성에서는 벗어났지

103) Sie dachte, daß sie nun schreiben würde. Die Arme steif an sich hinunter und den Mund aufmachen und alles herausfließen lassen, was in ihrem kopf tobte und in der Brust. (LL 3-77)

만, 이 표지들은 또 다른 삶의 구조로 들어가라는 신호처럼 보인다. 그런데 마지막 사진은 예외적으로 저녁노을을 배경으로 한 야자수 나무 사진이고, Ocean Boulevard. Santa Monica. L.A.라고 적혀 있다. 여행지에서 흔히 볼 수 있는 키치 사진으로 끝맺고 있는 것이다. 이렇듯, 리자가 또 다른 키치를 쫓아 다시 환멸의 삶을 살지는 않을지 작가는 우려의 시선을 보내고 있다. 3부 뉴욕으로의 여행은 독일의 전통적인 문학 장르인 교양소설의 형식을 상기시킨다. 개인이 사회적 인간으로 성숙해 가는 데 여행을 통해 세상을 경험하고 세상과 자아의 상을 정립하여 종국에는 직업적인 영역까지 포함해서 자신의 자리를 찾아가는 것이 교양소설의 틀이다. 수많은 착각과 환멸을 거듭 한 후 리자가 뉴욕이라는 낯선 곳을 찾아 떠나고 자신의 삶을 반추해 본다는 점에서는 교양소설의 길을 가는 듯하지만, 여기서는 리자가 자신의 삶을 결론짓지 못한다. 고향으로 돌아가 계속 교사생활을 할지, 미국에 정착해서 새로운 삶을 살지, 작가로서 경력을 쌓게 될지 어떤 것도 결정되지 않았다. 그리고 앞서 말했듯이, 여전히 시행착오를 거듭하게 될 것이라는 비관적인 예측도 가능하다. 심지어 자살에 대한 암시도 완전히 배제할 수는 없다. 이렇게 보면 교양소설이 갖는 긍정적인 결말과는 대립된다. 각성의 길은 여전히 멀고 험한 것이다. 어쩌면

주인공의 생애 내내 오지 않을지도 모른다. 키치적인 사진으로 끝나는 이 소설은 대중소설의 해피엔딩을 흉내 내는 듯하다. 현실과 무관하게 모든 갈등이 해소되고 약속했던 행복이 실현된 것 같은 분위기가 연출된다. 하지만 이 피상적이고 감상적인 사진과 리자의 삶은 서로 무관하다. 현실로부터의 도피는 리자가 오스트리아에 있든, 신대륙에 있든 리자의 삶을 통속적으로 만들기 때문이다. 그런 한에서 슈트레루비츠는 통속소설이든, 고급문학이든 그 형식을 가져와 비틀어 줌으로써 여성의 삶이 갖는 통속성 자체를 다룰 뿐 그것을 극복하는 방식에 대해서는 함구하고 있다. 그래서 작가가 남긴 침묵의 여백을 채우는 몫은 독자에게 남겨진다. 리자의 삶이 무엇이 문제인지, 어떻게 달라질 수 있는지에 대한 대답은 독자 스스로 찾아야 할 것이다.

외설에서 예술로: 엘프리데 옐리네크^{※)}

※ 이 장은 〈외설에서 예술로 - 엘프리데 옐리네크의 〈욕망〉〉이란 제목으로,
《독일언어문학》(59집 59호, 2013.03)지에 게재한 글을 일부 수정한 것임
을 밝힌다.

외설? 예술? 논쟁을 넘어서서

오스트리아 출신의 작가 엘프리데 옐리네크Elfriede Jelinek
는 파격적인 주제와 실험적인 글쓰기, 도발적인 묘사로
늘 논란의 중심에 있어왔다. 특히 성에 대한 노골적인
묘사는 고급예술과 대중문화를 구분하는 데 익숙한 독자
에게 당혹감을 불러일으킨다. 결국 예술이냐 외설이냐,
이 진부한 논쟁을 피할 수 없게 만든다. 하지만 2003년
노벨문학상 수상을 계기로 이 논쟁은 어느 정도 결론이
난 듯하다. 옐리네크의 문학이 '예술'로 평가받게 된 것이
다. 그렇다고 물론 옐리네크의 문학에서 외설스러움이 사
라지는 것은 아니다. 외려 그것은 옐리네크의 문학에 독
자성을 부여한다.

그러므로 지금에 와서 굳이 옐리네크의 문학이 외설인
지, 예술인지 따질 필요는 없을 듯하다. 옐리네크의 문학
은 명백히 예술로 간주될 수 있기 때문이다. 보다 큰 관심

은 옐리네크의 작품에서 외설스러움이 외설로 머물지 않고, 예술의 영역 안으로 포착되는 지점을 찾고자 하는 데 있다. 어떠한 예술적 장치가 작동하여, 대중문화의, 또 키치의 주요한 특징 중 하나인 외설스러움이 예술로 전이되는지 물을 수 있기 때문이다.

《욕망Lust(1989)》은 포르노그래피 형식을 빌려온 소설이다. 자극적인 제목만큼이나 성에 관한 묘사도 압도적이다.[104] 마치 하드코어 포르노그래피를 보는 듯하다. 주인공은 헤르만과 게르티. 부부인 이 두 인물은 끊임없이 섹스를 한다. 이에 대한 묘사는 노골적이며 자세하다. 하지만 작가는 직조하듯 이들의 성행위에 다른 주제들을 짜 넣는다. 포르노그래피에서 성행위가 별 다른 문맥 없이 남발된다면, 여기서 성에 관한 묘사는 그 행위 너머 어딘가를 가리킨다. 물론 그렇다 하더라도 포르노그래피에 가까운 묘사가 지나친 것이 아닌가 하는 의혹을 떨쳐버리기는 쉽지 않다. 하지만 반복적인 성행위, 그것에 대한 연출 자체가 포르노그래피에 대한 패러디라고 봐야 할 것이다. 바로 포르노그래피의 형식을 가져오되 그것이 또 다른 포르노그래피가 되지 않도록 작가는 자신의 이념을 담아내는 전략적 수단으로 이 형식을 사용한다. 그렇게

104) 분량 면에서 봐도 전체 분량의 1/4 정도가 주제 상으로나 표현에서나 섹스와 직접 관련을 맺고 있다.

볼 때 여기서의 섹스는 단순히 욕망의 분출이 아니라 "가부장적 섹스, 즉 지배 상황에 봉사하는 섹스"이고, 이것에 관한 담론은 "이 책의 다른 가부장적 담론(통속성에 관한 신화, 시민적 이데올로기, 자본주의, 계급관계, 자연에 대한 착취, 종교)과 밀접한 관련을 맺도록 기능"[105]한다. 그러므로 이 작품에서 성에 관한 묘사는 그 자체로 머물지 않고, 사회정치적, 성차별적 맥락으로 확장된다. 그 의미망을 확장하기 위해 작가는 다양한 서술기법을 사용하는데, 이로써 에로틱한 키치, 즉 외설이 아닌 예술이 될 수 있었을 것이다.

105) Matthias Luserke: Ästhetik des Obszönen. Elfriede Jelineks Lust als Protokoll einer Mikroskopie des Patriarchat. In: Arnold, Heinz Ludwig: Text + Kritik. Elfriede Jelinek. Zweite, erweiterte Aufl. München 1999. S. 92-99, hier S. 93.

욕망의 의미

누가 욕망하는가

주인공 헤르만은 오스트리아 산악지대에 위치한 공장의 공장장이다. 텍스트는 헤르만이 아내인 게르티의 몸을 끊임없이, 때로 변태적으로 욕망하는 내용을 담고 있다. 그는 대체 누구인가.

생계수단이라고는 공장에 취직하는 길밖에 없어 보이는 이 마을에서 공장장은 무소불위의 권력을 행사한다. 공장이 결국 콘체른의 소유이긴 하지만, 이 마을에서의 계급관계로 보자면 그는 부르주아지를 대변한다. "그 위에 군림하는 자는 없다. 모회사인 콘체른이 있긴 하지만, 어차피 콘체른 앞에서야 누구도 꼼짝할 수 없으니."[106]

106) Elfriede Jelinek: Lust. Reinbek bei Hamburg 2004. S. 56: Er hat keinen über sich, nur den Mutterkonzern, vor dem sich sowieso keiner schützen

공장의 노동자는 자신들을 팔기 위해, 곧 일자리를 얻기 위해 그를 찬양해야 한다. 그런 의미에서 헤르만은 지배 계층이고, 고용주이고, 자본주의 사회에서의 새로운 신이다. "그는 신이다."[107]

또, 자연을 개발하고 정복하는 자라는 점에서 헤르만은 자연과 대립되는 인물이다. 그가 지배하는 공장은 종이를 생산한다. "우리는 포효하는 독생자인 그녀의 남편에게 종이를 만들도록 고향을 내어주었다."[108] 나무는 베어지고 그가 마음대로 사용할 수 있는 종이로 생산된다. 자연을 정복하고 이용하는 데 선봉에 서 있는 자, 그런 의미에서 헤르만은 근대적 인간에 속한다.

근대의 원칙으로 보면 자연은 인간에게 정복 대상이고, 그 정복의 과정은 인간의 물질적 욕망과 무관하지 않다. "즐겨 우리는 자연의 의지에 반해서라도 어떤 목표를 이루기 위해 자연을 사슬로 묶는다. 자연은 헛되이 날뛴다. 하지만 우리가 이미 올라타 있다!"[109] 이리하여 인간은 문명의 이름으로 자연을 제압한다. 자연과 인간(=남성)의

kann. 이하 이 작품에 대한 인용은 LU로 축약하고 쪽수를 병기함.

107) Er, ein Gott(LU 74)

108) Und ihr Mann, dieser brüllende Eingeborene, dem wir unsre Heimat überlassen haben, damit er Papier draus macht(LU 245)

109) froh legen wir ihr Fesseln an, damit wir auch gegen ihren Willen etwas erreichen. Umsonst tobt das Element, wir sind schon eingestiegen.(LU 94)

대립은 곧 자연과 문명의 대립이 되고, 이는 다시금 여성과 남성의 대립구조로 나타난다. 남성이 문명의 자리를 차지한 반면, 여성은 여전히 자연의 영역으로 남아있기 때문이다. 헤르만과 게르티의 관계도 이 구도에서 벗어나지 않는다.

남성인 헤르만은 자연을 정복하듯 여성을 지배한다. 텍스트에서 여성은 자연의 일부로 그려진다. "그는 이미 산을 상당히 벌거벗게 했다."[110]는 말은 그래서 중의적으로 들린다. 벌거숭이산과 벌거벗은 여성의 몸이 겹쳐지기 때문이다. "그는 마치 자기가 생산하는 종이처럼 그녀를 사용하고 더럽힌다."[111] 나무처럼 자연의 일부였던 여성은 이제 종이처럼 남성에 의해 생산되고 사용되어진다. 여성이 자연인 동시에 남성에 의해 객체가 되는 순간이다.

자연을 착취하는 헤르만은 아내와의 관계에서도 동물적이고 야만적이다. 하지만 겉모습은 문명의 얼굴을 하고 있다. 그는 노동자 합창단을 조직하고, 클래식 음악을 즐겨 듣는다. 그러나 작가가 폭로하듯, 합창단은 공장장의 눈 밖에 날까 두려운 노동자들로 구성되어 진정한 의미에서의 예술향유와는 거리가 멀다. 문화예술이 자본과 권력에 의해 통제되어 본래의 의미를 상실한 것이다. 또

110) er hat es [das Gebirge] schon ganz kahl geschoren.(LU 250)
111) Der Mann benutzt und beschmiert die Frau wie das Papier.(LU 68)

클래식 음악은 남편의 무차별적인 성 행위의 배경음악으로 전락한다. 그리하여 클래식의 고상함과 일상의 천박함, 고양된 감정과 말초적 자극이 경계 없이 뒤섞인다.

이렇듯 공장장은 남성적 욕망의 총화라고 할 수 있다. 그것은 자연에 대한 지배와 권력욕으로 요약될 수 있다. 공장에서는 관리자로서, 가정에서는 가장으로서 그는 세상을 지배하는데 그것은 텍스트에서 특히 섹스에 대한 집착으로 표현된다. "공장장의 이마에 찍혀 있는 권력의 표식을 볼 수 있을 사람은 없다. 그러니 최소한 자신의 표식을 아내에게 찍어야 한다."[112] 여기서 보면, 여성에 대한 성 행위와 육체적 폭력은 남성의 권력욕과 일치한다. 자연을 개발하여 소비재를 만들어내고자 하는 근대의 욕망과 여성의 몸을 성적으로 지배하고자 하는 남성의 욕망이 맞닿아 있다.

한편 공장장의 아들은 아버지의 후계자이다. 마을 아이들 사이에서 아들은 아버지와 똑같은 권력을 누린다. "친구들의 아버지가 그 분의 빵을 먹고 있으니까! 돌아다니며 아이는 다른 아이들을 마치 자기 장난감 자동차처럼 조종한다."[113] 어머니를 멸시하고 아버지를 자신의 우상으로

112) Keiner mehr, der den Stempel der Macht auf der Stirn des Fabriksdirektors zu sehen bekäme. Und daher muß er wenigstens seiner Frau den Stempel aufdrücken.(LU 251)

113) (...) denn die Väter der Freunde essen SEIN Brot! Dieses Kind wandert

여기는 아이는 아버지의 분신과 같다. "아들은 남편의 것
이다! 그는 더 이상 죽음이 자기 앞에 있다고 생각지 않는
다."114) 영원불멸함을 꿈꾸는 남성의 야망은 꼭 닮은 아들
을 가짐으로써 완성을 앞두고 있다.

벌써부터 유능한 사업 수완을 보이는 아이는 자본주의
사회의 총아로 자란다. 어머니가 아이를 양육하지만, 남
성적 욕망을 터득해가는 아이를 어머니는 더 이상 통제할
수 없다. "어머니는 새로운 성에 속하는 이 아이를 양육했
다. 그리고 이제 아이는 더 이상 조용히 붙들어둘 수가
없다. 아이는 거침없이 나아간다!"115) 아이의 질주를 막는
길은 죽음밖에 없을 것이다. 아이를 살해하는 장면은 이
문맥에서 의미심장하게 해석될 수 있다. "고급 옷을 파는
옷가게의 주소가 찍힌 봉투 속에서 아이의 생명이 한 번
더 부풀어 오른다. 조금 전만 해도 성장과 스포츠용품을
약속받은 이 아이. 도구를 이용해 자연을 개선하려 하면
이렇게 되는 법이다!"116) 자본주의적 욕망으로 자연을 정

auf der Erde voran und lenkt die andren wie seine Spielzeugautos.(LU
48)

114) Der Sohn gehört ihm! Jetzt sieht er den Tod nicht mehr.(LU 64)

115) Dieses Kind, dem frischen Geschlecht zugehörig, ist von der Mutter
aufgezogen worden, und jetzt kann's nicht mehr Stillstand gebracht
werden, es läuft und läuft!(LU 218)

116) Üppig entfalten sich unter dem Zelt des Sackes, auf dem die Adresse
einer Boutique aufgedrückt ist, noch einmal die Lebenskräfte des
Kindes, dem vor nicht allzu langer Zeit Wachstum und Sportgeräte

복하고자 하는 남성을 대표하여 처벌을 받듯 아이는 어머니에 의해 살해된다.

　남편의 성적 착취에서 벗어나 일탈을 꿈꾸던 게르티는 대학생 미하엘을 만난다. 하지만 미하엘은 공장장 헤르만의 또 다른 얼굴일 따름이다. 그는 특권층 대학생 모임의 회원이고 자연을 정복하듯 여성의 육체를 정복하는 데 열을 낸다. 미하엘이 우연찮게 스키를 즐기는 것처럼, 남성에게는 "삶 자체가 스포츠"[117]이고, "금메달을 통해 불멸의 존재"[118]가 되고 싶어 한다. 이렇듯 남성에게 자연 정복의 프로젝트는 계속된다. 그 역시 외부의 자연이든, 여성이라는 타자로서의 자연이든 자연을 정복의 대상으로 삼는 한 헤르만과 다르지 않다. 삼각관계를 빚을 수도 있을 세 사람의 관계에서 헤르만과 미하엘 두 남성은 여성이라는 지배대상을 공통분모로 갖는다. 그 결과 위험한 경쟁보다는 모종의 결탁이 가능해진다. 남성의 지배를 공고화하고 영속화하기 위해 '우리 남성들männliches Wir'이라는 연대의식이 생겨난 것이다. 이로써 두 남성 간에 협조와 교환행위가 이루어진다.

　　versprochen wurden. So geht's, wenn man die Natur durch Geräte zu verbessern wünscht!(LU 254)

117) Das ganze Leben ist Sport(LU 115)
118) Durch Goldmedaillen unsterblich werden!(LU 185)

두 남자의 시선이 중간에서 마주치고, 서로 으르렁거린다.
짧은 순간 두 남자는 거의 동시에 자신의 몸뚱이가 죽음에 저항하
고 있음을 느낀다. 미하엘은 몸을 꺾어 약간 앞으로 숙인다. 그들
은 둘 다 게르티의 조개가 살랑거리는 소리를 들었다. 고마운
일이지 않은가! (…) 적어도 그 둘 중에 그녀를 위해 고급 옷을
걷어붙일 가치가 있다고 생각하는 사람은 없다.[119]

헤르만과 미하엘, 그리고 아이가 각각 남편과 애인,
아들이란 이름으로 욕망의 주체가 될 수 있는 것은 바로
게르티라는 객체가 있기 때문이다. 여성의 몸에 대한 약
탈과 착취가 더할수록 남성의 지배는 더욱 명확하게 확인
된다. 게르티가 마조히스트로, 헤르만과 미하엘이 사디
스트로 짝을 이루는 것도 이러한 이유에서일 것이다. 게
르티의 굴욕과 고통 받는 몸을 통해 남성들은 자신의 정체
성을 획득한다. 그런 한에서 이 소설에서 남성과 여성은
잘 맞는 짝이다. 여기에는 남성적 주체만 있을 뿐 여성적
주체란 존재하지 않는다. 지성적인 영역은 물론이고, 성

119) Die Blicke der Männer treffen sich auf halber Strecke, sie sind beide
motorisiert. Fast gleichzeitig, einen Augenblick lang, spüren sie, wie
sich ihre Körper gegens Sterben auflehnen. Michael knickt sich zur
Vorbeugung um ein paar winzige Grade ab. Sie haben beide schon die
Muschi von der Gerti an ihren Ohren rauschen gehört, na danke! (...)
Es steht zumindest einem von ihnen nicht dafür, die teure Kleidung
um des Willes dieser Frau willen von den Stellen zu rücken.(LU 236f)

적이거나 포르노그래피적인 영역에서도 마찬가지이다. 그러므로 성에 관한 남성적 담론만 있을 뿐, 여성의 시각을 반영한 묘사나 이야기는 있을 수 없다는 것이다. 작가가 여성을 위한 포르노그래피를 기획했다가 결국 포기한 것도 이 문맥에서 이해될 수 있다. "남성들은 문자의 주인일 뿐만 아니라, 섹슈얼리티의 주인이고 성적인 발화에 있어서도 권력자이다."[120] 자신이 주도하는 성 행위가 이루어지는 동안 헤르만이 쉼 없이 비속한 언어를 내뱉는데 반해, 게르티에게 주어진 역할은 침묵과 수동적인 태도이다. 저항능력을 상실한 게르티에게는 언어마저 주어지지 않는다. 그래서 독자는 그녀의 감정이나 심리상태에 대해 들어볼 기회가 거의 없다. 남성과 여성이라는 성차는 이미 불평등한 권력관계를 예고하고, 권력은 다시 성적인 관계와 언어를 결정짓는다. 그런 한에서 "권력, 언어, 섹슈얼리티는 완전히 동일하다."[121] 텍스트에서 여성적 자아는 해체되어 흔적조차 찾을 수 없고, 그 공허한 자리를 채우는 것은 극대화된 남성적 욕망이다. 하지만 그 또한 끊임없는 반복일 뿐, 그 공허함을 완전히 채우지는 못한다. 남성적 "욕망은 늘 같다! 그것은 반복의 끊임없는 사

120) Elfriede Jelinek; Sigrid Löffler: Die Hosen runter im Feuilleton. In: Emma 5/1989. S. 4-5, hier S. 4.

121) Chieh Chien: Gewaltproblematik bei Elfriede Jelinek. Erläutert anhand des Romans *Lust*. Berlin 2005. S. 128.

슬이다."[122] 헤르만은 가정에서나 사회에서나 절대 권력자로 군림하면서 게르티의 몸을 통해 자신의 욕망을 채우려 한다. 하지만 그 욕망이란 팔루스적인 욕망으로, 완전히 채워질 수 없는 가상의 욕망이라 할 수 있다. 그리하여 옐리네크는 "소위 말하는 욕망이나 섹슈얼리티가 본래는 똑같은 것이 반복된 어떤 것임을 폭로"[123]하고자 한다.

무엇을 욕망하는가

텍스트의 제목이기도 한 '욕망'은 우선 성적 욕망을 의미한다. 텍스트는 게르티에 대한 헤르만의 성적 욕망으로 가득 차 있다. 반면 게르티에게는 성적 욕망을 묻지 않는다. 열망하던 새로운 관계에서도 게르티는 성적 주체가 되지 못한다. 포르노 배우를 연상시키며 헤르만이 게르티의 몸을 차지한 가운데, 욕망의 대상인 게르티는 영혼 없는 육체에 지나지 않는다. 포르노그래피의 형식은 남성의 발기된 성기를 반복적으로 클로즈업하는데, 이것은 곧 남성이 여성에 대해 갖는 우월의식과 특권을 상징한다.

122) Lust bleibt immer dieselbe! Sie ist eine endlose Kette von Wiederholungen. (LU 123)

123) Harald Friedl(Hg.): Die Tiefe der Tinte. Wolfgang Bauer, Elfriede Jelinek, Friederike Mayröcker, H.C.Artmann, Milo Dor, Gert Jonke, Barbara Frischmuth, Ernst Jandl, Peter Turrini, Christine Nöstlinger im Gespräch. Salzburg 1990. S. 27-51, hier S. 46.

그래서 "외향에 따라 의도적으로 원시적으로 설정된 남성
생식기와 저 상징적 팔루스와의 동일시가 일어나는데, 팔
루스는 - 마찬가지로 원시적으로 설정된 - 남성의 전체
특권을 의미한다."[124] 이에 대해 옐리네크는 페니스와 팔
루스를 구분 짓고 여성에 대한 남성의 우월의식이 사회적
으로 구성된 것임을 주지시키고자 한다.

성적 욕망이 텍스트에서 표면적으로 드러난 욕망이라
면, 자본주의적 욕망은 그 배경을 이룬다. 작가는 자본주
의 체제에 대해 "모든 류의 인간관계에 흘러들어가 (...)
그것을 파괴하고 마는" "날강도 같은 자본주의"[125]라 평가
한 바 있다. 그래서 인간관계에서 경제적 잣대가 우위를
차지하는 것이 자연스러운 일로 받아들여지고 모든 가치
가 소유와 자본으로 모아지는 작금의 상황을 비판하고자
한다. 알프스 산맥에 위치한 관광지역인 이 마을은 소비
에 대한 욕망으로 들끓고, 이곳에서의 물질적 욕망은 공
장을 중심으로 자본주의적 위계질서를 만들어낸다. 부르
주아지와 노동자계급의 관계가 대표적이다. 그 가운데 남
성은 여성의 몸을 구매하는 소비자이고 여성은 물질적 수
치로 환원되는 물화된 존재이다. "남자는 자기가 아내라

124) Ina Harwig: Sexuelle Poetik. Proust, Musil, Genet, Jelinek. Frankfurt
a. M. 1998. S. 228-285, hier S. 256.

125) Friedl, S. 51.

는 정육점에 쇼핑하러 가는 멋지고 야성적인 남자라고 생
각한다."[126]

여기서 문제되는 것은 성적 욕망과 자본주의적 욕망의
착종이다. 작가는 두 욕망의 얼굴을 동시에 그려, 그것이
어떻게 연루되어 있는지 조명한다.

> 옷가지가 벗겨져 나간다. 털이 욕조 구멍으로 떨어진다. 찰싹
> 하고 엉덩이를 때린다. 그 정면 입구의 긴장이 어떻게든 풀렸으면
> 좋으련만. 고함치는 군중이 서로 밀치며 폭풍처럼 뷔페로 달려갈
> 수 있도록 말이야. 소비자와 식품제조업자간의 이 사랑스러운
> 연합이란. 우리는 여기에 존재하며 맡은 바 소임을 다한다.[127]

여기서 보면, 친밀성의 영역인 성행위가 자본주의 사회
에서의 사고파는 행위로 비유된다. 사람들은 돈을 주고
상품과 서비스를 구매한다. 마찬가지로, 집과 옷을 제공
한 헤르만은 아내에게 더 많은 성적 서비스를 요구할 자격

126) Der sieht sich als schöner Wilder, der in der Fleischbank seiner Frau
einkaufen geht.(LU 30)

127) Die Fragmente des Kleides werden ihr abgerissen. Haar fällt in den
Abfluß. Fest wird ihr auf den Hintern geschlagen, die Spannung dieses
Portals soll endlich nachlassen, damit die Menge brüllend und schiebend
ans Büffet stürzen kann, dieser liebe Verbund von Konsumenten und
Lebensmittelpunktkonzernen. Hier sind wir und werden zum Dienst
gebraucht.(LU 25)

이 있다. 하지만 자본주의 사회에서 물질적 욕망을 누구나 채울 수는 없다. 이제 가혹한 경쟁으로 서열관계가 정해진다. 그리하여 욕망의 대상을 사고파는 것도 자본주의의 시장 원리를 따르게 된다. 더 나은 여성만이 더 나은 집에 살 수 있는 것이다.

사정이 이러하니, 텍스트에서 섹스는 사랑의 행위가 아니라 구매 가능한 상품으로 그려진다. 섹스는 물질적인 반대급부가 있는 한에서 성립된다. "여자의 내부와 내벽이 쾌감을 주는 한 그는 그 여자를 부양한다."[128] 재정능력을 갖춘 남성은 여성을 지배할 수 있고, 그것은 여성의 쾌감과는 상관없는 일방적인 지배이다.

하지만 보다 근본적인 문제는 성차에서 오는 서열관계이다. "여자는 지배자인 남성의 페니스에 지나치게 매달리기 전에, 자신의 음부에 쏠리는 주인의 시선을 참아내는 법을 배워야 한다. 거기에 더 많은 것이 달려 있으니."[129] 성차를 보여주는 생물학적인 특징, 즉 생식기의 차이가 곧 차별을 의미하게 된다. 결국 남성 생식기에 여성은 굴복하고 지배권을 내준다.

128) (...) der erhält sie, solange er an ihrem Interieur und den Tapeten noch Gefallen findet.(LU 25)

129) Die Frau soll die Blicke des Herrn in ihr Geschlecht ertragen lernen, bevor sie zu sehr an seinem Schwanz hängt, denn dort hängt noch viel mehr.(LU 123)

그런데 작가는 여성이 남성의 지배를 '참아내는' 이유가 여성 자신이 자본주의적 욕망에 종속되어 있기 때문임을 적시한다. 가장 좋은 집에 살며, 가장 비싼 옷을 입는 공장장의 아내는 마을 여성들에게 부러움의 대상이다. 그리고 그 대가는 매일 반복되는 남편의 폭력을 감수하는 일이다.

이렇듯 이 소설에서는 자본과 성차에 의한 권력관계를 기본 축으로 성욕과 소비욕, 출세욕과 지배욕이 판을 친다. 그런데 성차에 따라 추구하는 욕망도 다르다. 여성은 물질적 욕망에 발을 담글 뿐, 그 밖에 자신이 무엇을 욕망하는지 알지 못한다. 이에 비해 남성은 성적 욕망은 물론 사회적 성공에 대한 욕망으로 각인된다. 게르티와 미하엘이 그들의 만남을 각각 다르게 해석하는 이유가 여기에 있다.

> 이 젊은 남자들 품 안에서 여자는 잠들기 바라지만, 그들은 놀기보다, 중역실이 있는 높은 층으로 직행하기를 바란다. 오늘 그들은 즐거운 사냥꾼이 되어 숲 깊숙한 곳을 샅샅이 훑을 것이다.[130]

130) Diese jungen Männer, in denen die Frau schlafend gern aufgehoben wäre: statt zu spielen, hoffen sie, bald in die Chefetagen hochgespült zu werden. In den Tiefen des Waldes wandern sie heut noch lustig in Haut und Haar und lustwandeln die Jäger.(LU 189)

경제력도, 사회적 성공에 대한 야망도 없는 게르티는 자본주의적 욕망을 남성을 통해 채울 수밖에 없다. 자신의 몸을 상품화하여 가정 내에서 판매하는 것이다. 소설은 여성이 스스로를 대상화하고 자본주의 체제에 굴복하는 모습을 그리고 있다. 미하엘과의 일탈 행위는 그러한 구속으로부터 벗어나기 위한 해방의 시도라 할 수 있다. 하지만 헤르만이든 미하엘이든, 그 누구를 대상으로 하더라도, 스스로 각성하지 못한 게르티가 남성적 논리로부터 벗어날 길은 없다. 특히 이번에는 자본이 아니라 '사랑'이라는 덫에 걸려든 게르티에게 남은 건 더 악화된 상황, 고난의 길밖에 없다.

이데올로기 비판

사랑/가족의 이데올로기

주인공 게르티의 무지함은 두 가지를 축으로 하고 있다. 우선 남편과의 관계에서 그녀는 생활비를 주는 남편에게 성적으로 봉사해야 한다는 사실을 무비판적으로 받아들인다. 그래서 그녀에게 섹스는 사랑의 행위가 아니라 일종의 노동이 된다. 하지만 상대방은 그것을 사랑이라고 부르며 전혀 다른 언어를 구사한다. "그는 여자의 머리를 욕조 속으로 밀어 넣고 여자의 머리채를 움켜쥐며, 같이 살면 섹스를 해야 한다고, 그것이 사랑이라고 위협한다."[131]

이런 류의 '사랑'에 지칠 대로 지친 게르티는 드디어 집을 나선다. 자신의 욕망을 좇아 사랑의 대상을 찾아

131) Er drückt ihr den Kopf in die Badewanne und droht, die Hand in ihr Haar gekrallt, daß wie man sich bettet so liebt man.(LU 38)

나선 것이다. 하지만 작가는 이 인물에게 달콤한 사랑의 여정을 한 치도 허락하지 않는다. 미하엘과의 관계에서 사랑 대신 새로운 정복의 역사가 하나 더 보태질 따름이다. 마침 '사냥감'을 찾고 있던 미하엘은 그녀에게 연인이 아니라 새로운 약탈자였던 것이다.

이제 게르티의 두 번째 착각이 시작된다. 그를 대상으로 사랑의 신화를 쓰는 것이다. 미하엘과의 첫 만남이 남성의 욕망을 일방적으로 채우는 것으로 끝났음에도, 그래서 결국 미하엘이 남편과 동일한 방식으로 자신을 대하고 있음에도 그녀는 그것을 사랑의 행위로 여긴다. 사랑의 행위와 폭력을 구분할 능력이 그녀에게는 없기 때문이다. 이후 텍스트는 사랑을 마주한 여성의 상투적인 반응을 조롱하듯 보여준다. 게르티는 오직 미하엘을 위해 치장하고 제 발로 그를 다시 찾는다. 미혹한 그녀는 미하엘을 "더운 날에는 그늘이 되어주고 추운 날에는 따뜻하게 데워 줄 영웅"[132]으로 상상한다. 게르티라는 실험대상에게 작가는 이번에는 보다 가혹한 교훈을 준다. 만취한 상태에서 게르티는 젊은 이들이 지켜보는 가운데 비참하게 성폭행 당한다. 하지만 이런 충격요법에도 그녀는 여전히 각성하지 못한다. 대중 매체는 그 어딘가 순수한 사랑이 있음을 세뇌시켰고, 그리

132) (...) Heros, der heiße Tage beschatten und kalte erwärmen soll.(LU 118)

하여 그녀는 그런 사랑을 갈구한다. "그래도 사랑을 말한
다. 수많은 노래들 중 사랑 노래가 최고이다."[133]

하지만 옐리네크가 보기에, 자본주의적으로 규정된 관
계에서 순수한 사랑이란 없다. "우리는 상대를 퇴짜 놓기
전에 그가 우리에게 잘 맞는지, 재력은 좀 있는지 따져본
다."[134] 성적 충동과 섹슈얼리티, 어느 쪽도 순수한 것이
란 없으며 알고 보면 어떤 식으로든 경제적인 척도가 개입
한다. 《욕망》은 이렇듯 자본주의의 은폐된 메커니즘을 드
러내고자 한다.

게르티의 착각은 사랑이라는 환상을 통해 남성적 지배
로부터 벗어나 외부세계와 통합하려고 한 데 있다. 미하엘
과의 만남은 가부장적 규범으로부터 도피하고자 하는 시
도이지만 동시에 제도화된 욕망의 틀, 즉 관습화된 섹슈얼
리티의 경계를 넘어서는 것이다. 그것이 갖는 폭발력은
하지만 미하엘이 또 다른 남성 논리의 대변자로, 새로운
주인으로 군림함으로써 상실된다. 결국 탈출 시도는 실패
하고 게르티라는 물화된 존재는 옛 주인에게 인계된다.

《욕망》은 '공장장님의 성스러운 가족'에 관한 이야기이
기도 하다. 그런데 이 가족사는 사랑과 신뢰를 기반으로

133) Doch es spricht von Liebe. Von manchen Liedern ist das das höchste,
 (...)(LU 196)

134) (...) wir überlegen, ob der Partner überhaupt zu uns paßt und was er
 sich leisten kann, ehe wir ihn zurückstoßen.(LU 100)

한 이상적인 가족과는 거리가 멀다. 그들은 거래하고 매매하는 관계로 철저하게 규정된다. 헤르만이 노동자와 맺는 관계가 게르티와의 관계에서도 그대로 적용되어 가정은 지배 이데올로기를 그대로 답습한 소규모 형태의 사회이다.

그녀는 그의 성가족聖家族이라는 이름 아래서, 그가 주기적으로 보고하는 그의 은행 계좌 아래서 보호받는다. 그녀는 자신이 그에게서 무엇을 받고 있는지 알아야 한다. 마찬가지로 그도 꿀꿀거리며 이리저리 헤집기에 가장 적합하도록 늘 열려 있는 그녀의 정원을 잘 알고 있다. 우리는 갖고 있는 것을 잘 이용해야 한다. 그러지 않고서야 애초에 그걸 가질 이유가 없지 않은가?[135]

이렇듯 부부관계도 사실은 경제적 이해관계로 묶여 있을 따름이다. 일종의 금전적 거래로 이루어진 부부관계는 소유자와 소유물이라는 불평등한 구조에 기반 한다. "소유물은 소유자에게 아무런 의무도 지우지 않는다."[136] 남편 덕에 부유층에 속하는 게르티는 가사노동보다는 남편

135) Unter dem Schutz seines hl. Familiennamens steht sie, und unter dem Schirm seiner Konten, von denen er regelmäßig Bericht erstattet. Sie soll wissen, was sie an ihm hat. Und umgekehrt weiß er von ihrem Garten, der, stets geöffnet, zum Herumwühlen und Grunzen bestens geeignet ist. Was einem gehört, muß auch benutzt werden, wozu hätten wir es denn?(LU 45)

136) Eigentum verpflichtet den Besitzer zu nichts.(LU 24)

과의 잠자리를 주된 업무로 맡는다. 옐리네크는 가정에
국한되고 사회와 동떨어진 여성의 몸을 비유하는 데 있어
서 가사 도구를 사용함으로써 여성을 철저하게 대상화한
다. "남자들의 내용물을 받아 담아야 하는 끔찍스러운 그
릇들이 벌써 덜거덕거린다."[137] "매일 오븐을 제공하는
대가로 그녀는 테이블에 요란스레 던져지는 생활비를 지
급받는다. (…) 남자는 보드라운 털과 피부로 버무린 가
루반죽을 입혀 자신의 굵직한 소시지를 여자의 오븐에다
굽는다."[138] 이렇듯 게르티의 몸은 '그릇', '오븐' 등으로
도구화되고 남편은 이를 사용한다.

　게르티의 또 다른 업무는 아이를 양육하는 일이다. "남
자가 되기 위해 아버지를 따라 달려가는"[139] 아이에게 어
머니는 자신의 노동력을 제공한다. 아이는 어머니의 노동
을 당연한 것으로 받아들인다. 게다가 아이 역시 계산적
이고 경제적인 관계를 맺으며 이 가족의 일부가 된다.
부모는 성행위를 할 시간을 벌기 위해 아이에게 원하는
것을 사 주고, 아이도 이런 류의 거래를 간파하고 원하는

137) Schon klappern die furchtbaren Gefäße, die den Inhalt der Männer
　　aufnehmen müssen.(LU 141)

138) Dafür bekommt diese Frau jeden Monat bar das Leben auf den Tisch
　　geknallt für ihren Alltagsgherd. (...) der Mann (...) röstet seine schwere
　　Wurst im Blätterteig von Haar und Haut in ihrem Ofen.(LU 32)

139) Es [das Kind] läuft hinter dem Vater her, damit aus ihm auch ein Mann
　　werden kann.(LU 9f)

것을 얻어낸다. 옐리네크는 남편에게는 성적으로, 아이
에게는 노동으로 착취당하는 아내이자 어머니인 게르티
를 묘사한다. "앞쪽에서는 그녀가 장난감을 치우면 좋겠
다고 다정하게 말하며 아이에게 젖을 물리는 동안, 그녀
의 뒤쪽은 벌써 반쯤 벗겨져 있다."[140]

가정에서 아버지와 어머니의 역할분담은 공적 영역과
사적 영역의 구분에 따른 남성/여성의 역할에 기반 한다.
그것은 자연의 법칙처럼 당연하게 받아들여지는데, 이러
한 이데올로기를 전파하는 데 대중매체는 앞장선다. "그
는 아이에게 새 옷을 사주고, 어머니는 자연이 역할을
부여한 대로 그것을 세탁해야 한다. 텔레비전은 세상 어
머니들의 그런 모습을 보여준다."[141]

하지만 작가는 이러한 불평등한 구조가 영구화되는 데 여
성의 무지함과 얕은 계산이 일조하고 있음을 또한 고발하고
자 한다. 여성은 스스로를 하찮게 생각하며 "'더 빠르게,
더 높게, 더 멀리'를 이루기 위해 무슨 옷을 입을까 외에
다른 것은 생각하지 않는다."[142] 여성은 조물주인 남성에

140) (...) da ist sie hinterrücks schon halb entblößt, während sie vorn noch
 an dem Kind saugt, ihm gute Worte gebend, es möge sein Spielzeug
 wegräumen.(LU 220)

141) Er kauft dem Kind neues Gewand, und die Mutter, begrenzt wie Natur
 halt ist, muß es waschen. Das zeigen sie im Fernsehn.(LU 151)

142) Die Frau denkt an nichts, als an das, was sie anziehen soll, damit sie
 schneller, höher, weiter wird.(LU 164)

의해 선택받기 위해 자신을 치장한다. 그리고 팔려가듯 결혼을 하지만, 기다리는 것은 자신의 몸값에 걸 맞는 노동이다.

겉보기에 행복해 보이는 가정은 이렇듯 여성의 노동 착취를 전제로 한다. 성과 노동력을 제공함으로써 여성은 가정이라는 울타리로부터 보호받는다. 주인공 게르티는 - 경제적인 측면에서 볼 때 - 비교적 나은 울타리를 갖고 있다. 게르티가 집을 떠나 낭만적 사랑을 꿈꾸는 순간 가정은 더 이상 그녀에게 보호막이 되지 못한다. 더욱이 현실감각을 익힐 기회가 없었던 여성에게 바깥 현실은 녹록치 않다. 그것은 텍스트에서 추위 속의 헐벗음으로 그려진다. "게르티는 비틀거리며 빙판 위에 서서 자신을 드러낸다. 그녀의 나이트가운이 펄럭인다. (…) 그녀가 집에 신발을 몇 켤레나 가지고 있었는지 당신은 믿지 못할 것이다!"[143] 제대로 준비되지 않은 게르티에게 세상은 냉혹하다. 그러니 게르티의 외출은 실패를 예고하고 있다. 작가는 게르티를 비참한 상황에 몰아넣음으로써 이러한 실패를 비웃는다. "가전제품의 스위치나 켤 줄 알지, 자신의 몸을 관리할 줄 모르는 여성의 성 전체가 그렇게 조롱당한다."[144]

143) Hilflos rudernd steht die Gerti auf einer Eisplatte und bietet sich an. Ihr Schlafrock weht um sie herum. (...) Sie würden nicht glauben, wie viele Paar Schuhe dies Frau daheim stehen hat!(LU 73)

144) (...) verspottet wie ihr ganzes Geschlecht, das den Strom der Haushaltswaren einschalten, aber seinen eigenen Körper nicht verwalten darf.(LU 197f.)

사랑을 찾아 집을 나간 게르티가 남성들간의 암묵적인 거래에 의해 다시 가정으로 되돌려진 후, 게르티는 아이를 살해한다. 이로써 가부장제에서 가장 신성시되는 모성신화가 깨진다. 작가는 의도적으로, 이번에는 독자를 향해 충격요법을 쓰는 것처럼 보인다. 어머니에 의한 자식 살해는 어떤 경우에도 용납될 수 없기 때문이다. 하지만 문학적 상징체계에서 아이는 그냥 아이로 머물지 않는다.

앞서 살펴본 것처럼, 아이는 또 다른 아버지이다. 아이는 "결혼 내지는 가정의 주된 목적 중 하나인, 아버지의 번식이자 영원화"[145]이기 때문이다. 아이와 아버지라는 남성 앞에서 여성은 아이를 낳는 값싼 기계이자, 무보수로 아이를 돌보는 어머니로 기능할 따름이다. 아이는 아버지의 후계자로, 지금은 어머니를 이용하고 착취하지만, 언젠가 여성 위에 군림하는 성인 남성이 될 것이다. 또한 자본주의의 논리를 체득한 아이는 후에 권력욕에 물들어 노동자 위에 군림하는 적대적인 지배자가 될 것이다. 결국 아이를 위한 게르티의 희생은 헛되다 못해 위험한 것이기도 하다. 그러므로 게르티가 아이를 살해하는 것은 이러한 가부장적 질서를 전복시키고자 하는 절망적인 표현이라 할 수 있다. 자신의 몸에서 나왔으되, 남편의

145) Chien, S. 158.

소유물이자 미래의 또 다른 남성이 될 아이를 게르티는 태어나기 전 상태로 되돌린다. 가부장적 지배로 인한 모순된 상황을 어렴풋이 인식하지만 그 출구 없음으로 인한 절망적인 선택이라 할 수 있다. 어머니는 아이를 살해함으로써 자신을 옥죄는 고리를 치명적으로 끊는다. 이는, 정신분석학적 용어를 빌자면, 여성이 갖는 남근선망으로부터 탈피하는 행위이자, 아이를 통해 권력의 영속화를 꿈꾸는 남성적 광기를 상징적으로 무화시키는 행위이기도 하다. 그렇게 볼 때, 아이살해는 종국적으로 남편을 향한 것이라 할 수 있다. 가상의 사랑을 통해서는 오히려 조롱거리로 끝난 해방의 시도가 이번에는 가장 폭력적인 형태로 나타난 것이다. 하지만 이렇듯 치명적이고 절망적인 선택은, 다른 말로 하자면, 현재의 가부장적 질서 내에서 여성의 해방은 불가능하다는 슬픈 고백으로 들린다.

대중매체의 이데올로기

엘리네크의 다른 작품들이 그러하듯 이 텍스트에서도 어느 누구 긍정적인 인물이 없다. 욕망에 의해 조종당하는 기계 같은 인간들만 있을 뿐이다. 이제 작가는 어쩌다 이 지경이 되었는지 묻는다. 그 가운데 대중매체는 작가가 집요하게 물고 늘어지는 문책대상이다. 바로 대중매체

를 통해 규범이 형성되고 전파되며 일상성을 획득하게 된다는 것이다. 자연법칙처럼 받아들여지는 규범화된 관습이 사실은 문화적 구성물이며, 그 과정에서 대중매체가 중요한 역할을 하고 있음을 작가는 보여주고자 한다. 특히 텔레비전이나 비디오와 같은 대중매체는 가정 내 가부장적 질서와 성 역할의 이미지가 형성되고 전파되는 데 주요한 역할을 한다.

텍스트에서 등장인물들은 나이와 계층, 성별을 막론하고, 대중매체의 열렬한 소비자이다. "공장장은 자신의 고깃덩어리와 도색 신문으로부터 지치지 않고 자극받는다."[146] "아이는 텔레비전에서 중요한 것을 훨씬 더 잘 배울 수 있다."[147] "그리고 여자들은 집에 앉아서 어떻게 하면 자신들이 잘할 수 있는지 잡지책이 가르쳐주길 기다린다."[148]

문제는 대중매체가 이를 소비하는 대중의 의식을 잠식한다는 것이다. 일상에서 접하는 이미지가 대중에게 내면화되기 때문이다. 이 소설의 주된 테마인 남성과 여성의 관계에 있어서 텔레비전 드라마나 포르노그래피는 성차에

146) Der Direktor ist unermüdlich aufgestachelt von seinem Fleisch und den Frechheiten der Presse.(LU 68)

147) (...) wichtige Dinge, die es im Fernsehen ohnedies viel besser sehen kann.(LU 129)

148) Und die Frauen bleiben daheim und warten, daß die Illustrierten ihnen zeigen, wie gut sie es haben.(LU 104)

따른 행동방식에 영향을 미친다. 도색잡지 애독자인 헤르만은 포르노를 보며 아내에게 변태적인 성행위를 강요한다. 여성을 성적인 대상물로 학습한 그는 자신의 행동이 폭력적이라는 점을 인식하지 못한다. 여성인 게르티가 자신의 수동적인 역할을 당연시하는 것도 매체에 의한 학습에서 비롯된다. 두 남성과의 성행위는 성폭행에 가깝지만, 그녀는 그것을 폭행으로 인식하지 못한다. 매체를 통해 내면화된 역할이 수동적인 자리를 가리키기 때문이다.

《욕망》은 대중매체의 이러한 역기능을 주지시키기 위해 이에 노출된 대중의 모습뿐만 아니라 이를 모방하는 극단적인 경우도 보여준다. 게르티가 집단 성폭행을 당하는 장면을 서술자는 영화매체와 관련지어 서술한다.

> 서로를 힐끗거리며, 그냥 인기를 얻은 영화를(그런 장면이 나오는 영화를) 보듯 그렇게 해 보자. 이제 그들은 게르티의 옷을 벗겨 그녀의 젖가슴을 드러나게 한다. 젖가슴이 실크 속옷 밖으로 덜렁거린다. (…) 다들 웃을 것이다, 내 사랑하는 오스트리아 남녀들이여, 너희들은 텔레비전을 따라 서로 다시 섞이고 있구나![149]

149) Tun wir so, als erblicken wir, einander schauend, einen Film, der einfach einschlägt (einen einschlägigen Film). Jetzt machen sie der Gerti auch noch das Oberteil vom Kleid auf und zeigen ihre zwei Brüste, die sie aus der Seide herausspringen lassen. (...) Es wird gelacht, meine Österreicherinnen und Österreicher, und nach dem Fernsehen vermischt ihr euch dann wieder!(LU 202)

게르티가 가정 내의 성 역할로 되돌아가는 장면도 영화의 한 장면처럼 서술된다. "집을 나왔던 그녀는 낯선 사람이 모는 자동차를 타고 가족 영화에서 맡은 자신의 역할을 하기 위해 다시 즐거운 가정으로 돌아간다."[150] 이러한 서술을 통해 작가는 대중매체가 현실을 단순히 반영하는 차원이 아니라, 현실을 규정할 수 있음을 보여준다. 나아가 궁극적으로는 독자 역시 대중문화의 이데올로기를 소비하고 있음을 꼬집는다. 독자(당신)에게 말을 거는 기법을 통해 작가는 게르티가 처한 현실이 비단 그녀만의 문제가 아님을 암시한다. 또 포르노그래피를 방불케 하는 장면을 묘사하는 가운데 "우리는 얼마나 탐욕스럽게 구경하는지!"[151]라고 말함으로써 우리의 관음증적 욕망을 들춰낸다. 대중매체에 이렇듯 무분별하게 노출되어 그 이데올로기가 이식되는 상황은 당장 어제 오늘에 그칠 문제가 아니다. 텍스트에서 아이는 텔레비전을 보고 자라며, 포르노 테이프를 틀고 성행위를 하는 부모의 잠자리도 아이에게는 낯설지 않다. 그것은 소설의 바깥, 우리의 현실에 잠재된 미래이기도 하다. "우리의 자식들에게 컬러텔레비전과 비디오를 한 대씩 남겨준다."[152]

150) Die Frau, die davonlief, kommt jetzt wieder, geleitet von einem fremden PKW, in ihre häusl. Heiterkeit zurück. Sie soll ins Heimkino zurückgelegt werden.(LU 125)

151) Ja, begierig sind wir zu schauen(LU 58)

152) (...) hinterlassen (...) unsren Kindern je einen Farbfernseher und einen Videorecoder pro Person.(LU 153)

포르노그래피 미학

성욕을 전면에 내세우되, 그 이면에 어떤 자본주의적 관계들이 얽혀 있는지 보여줌으로써 옐리네크는 포르노그래피와 분명한 선을 긋는다. 그럼에도 이 작품이 단순히 '야한' 소설로 읽힐 가능성은 여전히 있다. 옐리네크는 자신의 문제의식을 효과적으로 드러내기 위해 여러 가지 예술적인 조작을 가한다.

그 중 독자의 감정이입을 차단하는 것은 작가가 특별히 공을 들인 부분이다. 포르노그래피를 대할 때의 말초적인 감정소비를 차단하기 위해서일 것이다. 이를 위해 서술자는 수시로 독자에게 말을 건다. "나는 이 점을 여러분에게 분명히 말할 수 있다."[153] 게르티의 운명을 따라가던 독자는, 특히 여성독자는 서술자의 갑작스러운 질문을 견뎌내

153) (...) das schwöre ich Ihnen.(LU 12)

야 한다. "당신에겐 여전히 읽으려는 욕망이 있는가, 살아가려는 욕망이 있는가? 아니라고? 그렇다면 할 수 없지."[154] 바로 게르티의 무지함과 안일함이 독자 자신에게는 없는지 성찰하도록 하기 위함이다. 서술자는 게르티가 한낱 실험대상에 지나지 않음을 드러내며, 독자 역시 이 실험에 참여하도록 이끈다. 그리하여 독자는 냉혹한 현실에 대한 뼈아픈 인식이 결여된 이 실험대상을 보다 냉정하고 분석적으로 보게 된다. 수시로 바뀌는 서술대상도 감정이입을 차단하는 데 기여한다. 이것 역시 작가의 서술적 전략에 의한 것이다.

> 후기작에서는, 예컨대 《욕망》에서는 사람들에게 직접 말을 걸거나, 나 자신이 여러 명의 나에 관해 말하는 식으로 해서 [내가] 계속 바뀌게 되지요. 그러니 누가 지금 말하는 건지, 어떤 나이고 어떤 당신인지를 항상 찾아내야 합니다. 그러다 난 허구의 영역을 떠나, 사물 뒤에 감춰진 진실을 드러나게 하는 정치적인 코멘트도 해요. 누가, 어떤 누가 거기서 말하는지 독자들은 늘 주의해야 합니다.[155]

154) Haben Sie noch immer Lust zu lesen und zu leben? Nein? Na also.(LU 170)

155) Elfriede Jelinek: Gespräch mit Adolf-Ernst Meyer. In: Elfriede Jelinek, Jutta Heinrich, Adolf-Ernst Meyer: Sturm und Zwang. Schreiben als Geschlechterkampf. Hamburg 1995. S. 28.

아이러니한 서술도 독자들로 하여금 서술되는 대상과 거리를 두게 하는 데 한 몫을 한다. 아이러니는 제목에서 부터 이미 발생한다. 제목과 관련하여 작가는 "내가 무엇 인가를 명명하면서도 단지 그것의 파괴, 그것의 불가능에 대해서만 쓴다면, 그것은 반反 욕망이며 반反 클라이맥스 이다."[156]라고 언급한 바 있다. 그리하여 제목 자체가 그 반대를 뜻하는, '순수한 아이러니'가 된다.

서술자는 아이러니를 통해 서술대상과 거리를 둔다. "여성은 죽지 않는다. 여성은 실험실에서 여성의 성기를 완벽하게 모조해낸 남자의 성기로부터 이제 막 태어난 다."[157] 이를 보면, 게르티의 성은 그녀의 소유가 아니고, 그러므로 그녀의 몸은 물론 정신까지도 남편이 제 마음대 로 사용해도 된다. 물론 작가가 뜻한 바는 그 반대편, 즉 여성이 남성에 의해 만들어진 피조물인지, 그래서 남 성에게 종속되는 것이 타당한 것인지 묻는 것이다.

현실에 대한 '과장'된 묘사도 작가가 의도한 서술전략 중 하나이다. 예컨대 여성의 수동적 삶과 남성의 능동적 정복 사를 서술자는 과장해서 떠벌린다. "여자가 모는 승용차조 차도 여자 자신의 길을 가도록 해서는 안 된다."[158] "그들[남

156) Friedl, S. 46.

157) Die Frau stirbt nicht, sie entsteht ja gerade erst aus dem Geschlecht des Mannes, der ihren Unterleib im Labor bereits vollständig nachgebaut hat.(LU 30)

성]만이 [여자를 - M.J.] 정복할 권리를 갖고 있다. "[159] 이러한 과장된 발언은 독자의 심기를 건드리며 과연 그럴까 하는 문제의식으로 유도한다. 포르노그래피가 말초신경을 자극하는 반면, 옐리네크는 독자의 사상을 도발한다. 작가는 "알아볼 수 있을 정도로 비틀리게"[160] 현실을 과장한다. 특히 옐리네크는 포르노그래피의 형식을 빌려 남성 생식기의 기능을 반복해서 과장한다. 과장과 반복을 거듭하다 보면, 마침내 그것은 그 진지한 의미를 잃어버리고 우스꽝스럽게 보이며 결국 잉여가 된다. 이리하여 남근중심주의적인 언어와 논리가 스스로 그 설득력을 잃게 된다. 바로 남성의 언어를 흉내 내고 과장함으로써 남성적 논리를 파고드는 방식이라 할 수 있다.

다음으로, 고급예술로부터 인용하거나 그 모티브를 차용하는 방식이 있다. 가령 횔덜린을 비롯한 고전 작가가 여러 곳에서 인용되고 해체되는가 하면,[161] 바흐의 음악

158) Und auch der PKW der Frau soll nicht dazu dienen, daß sie auf eigenen Wagen fährt(LU 26)

159) (...) sie nur haben der Eroberung Recht.(LU 132)

160) Riki Winter: Gespräch mit Elfriede Jelinek. In: Bartsch, Kurt; Höfler, Günther(Hg.): Elfriede Jelinek. Graz; Wien 1991. S. 9-19, hier S. 13f.

161) 횔덜린의 시 <Ganymed>, <Dichtermut>, <Abendphantasie>, <Stimme des Volks>, <Die Heimat> 등이 다수 인용되는데, 대부분 외설스러운 암시나 풍자로 해체되어 전혀 다른 문맥을 만들어낸다. Vgl. Uda Schestag: Sprachspiel als Lebensform. Strukturuntersuchungen zur erzählenden Prosa Elfriede Jelineks. Bielefeld 1997. 194f.

은 폭력적인 성행위의 배경음악이 된다.

> 두드려 맞을지도 모른다는 위협이 그녀에게 가해진다. 턴테
> 이블에서 흘러나오는 음악에 그녀는 메아리친다. 거기서는 인간
> 의 향유에 가장 적합하게, 요한 세바스티안 바흐가 빚어낸, 그녀
> 와 다른 사람들의 감정들이 돌고 돈다. 남자는 털과 열기의 충동
> 한가운데에 우뚝 솟아 있다.[162]

이렇듯 작가는 고급예술에 속하는 클래식 음악을 외설
적인 문맥으로 끌어들이면서 고급예술이 내세우는 위엄
과 근엄함을 조롱한다.

성과 속이 혼재되는 방식도 눈에 띈다. 옐리네크는 외
설이라는 금기를 깨는 데 있어 종교적인 모티브를 차용한
다. 그만큼 독자의 당혹스러움도 배가 된다.

> 그녀는 남자의 강력한 물줄기를 정말로 마시고 싶지 않지만
> 마셔야 한다. 사랑이 그렇게 요구하니까. 그녀는 그를 쓰다듬
> 고, 깨끗이 핥고, 자기 머리카락으로 쓸어 닦아주어야 한다.

162) Ihr werden Prügel angedroht. Sie hallt noch wieder von der Musik auf
dem Plattenteller, wo sich ihre und andrer Menschen Gefühle in Gestalt
von Joh. Seb. Bach, für den menschl. Genuß bestenst geeignet, im Kreis
herum drehen. Der Mann ragt inmitten seiner Stacheln von Haar und
Hitze aus sich heraus.(LU 16)

이전에 예수도 이런 경주에서 이겨 어떤 여자가 정성 들여 닦아준 적 있지 않은가.[163]

게르티가 창녀처럼 취급되는 가운데, 성녀에 비유되는 것은 경악스럽기까지 하다. 뿐만 아니라 탐욕스럽고 폭력적이며 포르노그래피 속 남자 주인공을 떠올리게 하는 헤르만은 "하느님의 아들"[164]로 칭해진다. 이렇듯 옐리네크는 종교적인 개념을 차용하여 그 성스러움을 외설스럽게 만들어버린다. "삼위일체를 설명하자면, 여자는 세 부분으로 나누어져 있지. 위, 아래, 아니면 가운데를 움켜쥐시오!"[165] 독자에게, 특히 기독교적인 전통이 강한 서구의 독자에게는 불편하기 짝이 없는 이러한 묘사들을 통해 옐리네크는 독자의 의식에 충격요법을 가하고자 한다.

인물들을 냉소적인 시선으로 바라보며 조롱하는 것은 작가 특유의 문체에 속한다. 이는 옐리네크 문학에서 긍정적인 인물이 거의 등장하지 않는 것과도 무관하지 않다. 몇 가지 예를 들어보자. 게르티가 처한 상황, 즉 가정

163) Nicht will an seinem scharfen Strahl sie sich laben, aber sie muß, die Liebe verlangt's. Sie muß ihn gepflegt werden lassen, sauberlecken und mit den Haaren abtrocknen. Jesus hat diesen Wettlauf damals gewonnen, daß er von einer Frau abgewischt worden ist.(LU 40)

164) den Sohn des Gottes(LU 34)

165) Das mit der Dreieinigkeit muß ich noch erklären: die Frau ist dreigeteilt. Greifen Sie oben, unten oder in der Mitte zu!(LU 105)

에서 성적으로, 또 노동으로 착취당하는 상황은 "그녀는 최소한, 여전히 보호받으며 욕망의 대상이 된다."[166]로 묘사된다. '보호'라는 미망 하에 자신의 굴레에서 벗어나지 못하는 게르티의 자기 구속을 조롱하는 것이다.

익숙한 방식으로 짓밟히고 휘둘린 그녀는 벌써 지쳐버렸다. 그러나 괜찮다, 모든 것에 잘 듣는 좋은 크림이 있고 돈이라는 선물이 있지 않은가. 기름을 칠하면 훨씬 더 잘 달릴 것이다. 그리고 이 남자가 뜯을 수 있도록 신선한 이파리들이 또 돋아날 것이다.[167]

동정의 여지가 없다. 이로써 게르티는 가부장적 권력에 의해 지배되고 착취당하는 피해자가 아니라, 그러한 구조를 영속화하는 데 일조하는 공모자로 폭로된다. 여성의 미혹은 경제적 종속과 자본주의적인 욕망에 기인한다. 서술자는 구매하는 여성이 사실은 구매되는 물건과 다를 바 없음을 냉소적으로 비웃는다. "그래, 여자들 자신도 한때는 세일품목이었지 않나! (...) 우리를 비웃는 물건들로

166) Immerhin, die Frau ist immer noch behütet und begehrt.(LU 247)

167) Die Frau ist schon schwer gezeichnet vom Verbleib der vertrauten Schritte. Macht nichts, für alles gibt es eine gute Creme und ein gutes Geldgeschenk. Wer schmiert, fährt besser. Und bald spreizt sich wieder frisches Grün, damit der Mann es ausreißen kann.(LU 246)

가득 찬 황홀한 가게 앞에 묶여서 개도 그렇게 참을성 있게 기다리지 않을 거다."[168] 타인의 의해 규정된 여성들은 경제력을 갖춘 남편을 찾아야 하고, 이것은 주인과 노예의 관계로 나타난다.

억압받는 자가 자기 각성이 없을 경우 비웃음의 대상이 되기는 노동자도 마찬가지이다. 작가는 자본가가 노동자를 착취하는 상황을 냉소적으로 묘사한다. "잉여 인간이라는 비참한 이름에 적어도 어울리는 이들이 자기 가정과 정원을 위해 돈을 벌어가는 것보다는 회사가 이윤을 얻는 편이 나을 것이다."[169] 공장장은 노동자 위에 군림하고, 콘체른은 공장장 위에 군림한다. 그리고 콘체른은 이윤 추구 외 다른 목표가 없다. 하지만 자본주의적 욕망은 계급을 막론하고 편재한다. 물질적 토대에 기초한 계급 관계를 드러내는 데 있어 작가는 노동자 계급을 정당화하고 미화하는 대신 그들의 무지함과 체제순응적인 태도를 비웃는다.

마지막으로 외설에 대한 작가의 입장에 주목할 필요가 있다. 외설적인 장면은 이 작품에서 압도적 분량을 차지하고 그 수위 또한 높다. 외설이 에로스적인 키치로 남을

168) Ja, besondere Angebote waren sie [die Ehefrauen] selbst einmal! (...) nicht einmal ein Hund wäre so geduldig, angebunden vor den herrlichen Geschäften mit den Waren, die uns verspotten.(LU 66)

169) Lieber soll Überschuß im Übermaß für den Konzern erwirtschaftet werden, als daß die Überflüssigen, getreu wenigstens ihren armen Namen, etwas für Garten und Heim sich erwirtschaften könnten.(LU 33f)

수도 있었으리라. 하지만 작가는 의도적으로 외설을 '사용'한다. 다분히 정치적 의도를 가지고 외설적인 장면을 쏟아내는데, 여기서 외설은 목적이 아니라 정치적 이념을 드러내기 위한 수단이 된다.

> 제 작품에는 늘 노골적인 장면들이 있지만, 그것들은 정치적인 것입니다. 그것들은 현존재의 순결함을 보여주지도, 욕정을 목표로 삼고 있지도 않습니다. 그것은 사물들, 섹슈얼리티 그 본래의 이야기를 재현해야 합니다. 순수한 것처럼 보이게 내버려 두는 것이 아니라 유죄인 자들을 명명해야 합니다. 바로 섹슈얼리티를 소유하고 남성과 여성간의 주인/노예관계를 생산하는 자들을 명명하는 것이지요. (...) 저는 이런 권력관계를 드러내고자 합니다. 남성과 여성의 관계에서 순결함을 떨쳐버리고 권력관계를 해명할 경우 외설은 정당화됩니다.[170]

순수함을 가장한 남녀관계, 곧 사랑과 섹슈얼리티가 기실 권력관계에 기초하고 있음을 가시화하기 위해 작가는 의도적으로 외설적인 장면을 연출한다. 그래서 여성과 남성이 결국 노예와 주인의 관계에 다름 아니며 이에 기반한 섹슈얼리티는 어느 쪽의 욕망도 채워주지 못함을 밝히

170) Elfriede Jelinek: Der Sinn des Obszönen. In: Claudia Gehrke(Hg.): Frauen & Pornographie. Tübingen o.J. 1988. S. 101-103, hier S. 102.

는 것이다. 바로 여기에 이 작품이 포르노그래피라 칭해질 수 없는 이유가 있다. 지배와 피지배관계로 규정되는 섹슈얼리티의 외설스러움이야말로 여성의 구속과 소외를 은폐시킨다. '남성적 언어'를 빌려 그 외설스러움을 극대화하고 마침내 낯설게 보이게 함으로써 옐리네크는 '욕망'에 관한 상투적인 신화를 해체한다. 그리고 그 방식은 유행가나 대중소설, 황색언론 등 대중매체의 통속적인 언어를 전진 배치함으로써 가부장적 신화에 맞서는 것이다. 그리하여 옐리네크의 《욕망》은 포르노그래피가 아니라 외설과 예술의 경계를 아슬아슬하게 줄타기 하는 외설의 미학이라 할 수 있다. 외설의 미학은 포르노그래피에서 볼 수 있는 것처럼 "외설스러운 것을 '아름답게' 그리는 것이 아니라", "외설스러움을 사회적 관계에 나타난 가부장적 폭력으로 폭로"[171]하는 것이다.

171) Luserke, S. 98.

외설에서 예술로

엘프리데 옐리네크는 기본적으로 정치적 작가에 속한다. 그리고 그녀의 정치적 좌표는 자본주의 체제에 대한 비판을 한 축으로, 가부장제에 대한 비판을 다른 축으로 하고 있다. 옐리네크는 자신의 정치적 입장을 밝히고 작품에서도 그것을 서슴치 않고 드러낸다. 다만 작품에서는 그것을 직접적으로 드러내기보다, 작가답게 다양한 예술적 조작을 가한다.

《욕망》에서도 작가의 이러한 경향을 확인할 수 있다. 소설의 배경은 공장이 들어서 있는 오스트리아의 어느 마을. 이는 자본주의적 메커니즘을 보여줄 수 있는 장치이다. 주인공 헤르만과 게르티는 가정 내 남녀 간의 권력관계를 드러낼 수 있는, 또 다른 장치이다. 더욱이 헤르만은 공장장으로 노동자에게 전권을 행사하고, 아내에 대해서도 주인으로 군림한다. 이 양자는 자본주의적인 예속관계라는 점

에서 공통적이다. 주인과 노예의 지배관계는 집단적인 상황이므로 여기서 개인적인 특수성은 중요하지 않다.

작가는 이렇듯 사회적 영역에서의 자본주의적 질서를 다루지만, 이 작품에서 보다 집중하고 있는 것은 사적 영역, 즉 개인 간의 관계이다. 특히 남녀 간의 사랑이나 가장 내밀한 사랑의 행위마저 얼마나 자본주의적인 권력관계로 얽혀 있는가를 탐구하는 것이다. 그리하여 옐리네크는 사랑의 순수함, 가정의 고결함이야말로 한낱 허상에 지나지 않으며 그 속살은 자본주의적인 거래에 지나지 않음을 폭로한다. 경제적인 지배와 예속으로 인해 남성과 여성은 주인과 노예의 관계로 전락하고, 이로 인해 섹슈얼리티는 더 이상 사랑의 행위가 아니라 일종의 매매의 결과물이 된다.

이러한 시각을 드러내는 데 있어 작가는 포르노그래피 형식을 매개체로 삼는다. 소설 전체는 과연 포르노그래피의 패러디라 할 정도로 그 전형적인 장면들을 노골적으로 연출한다. 하지만 작가는 외설이 외설로 남지 않고 예술이 되기 위한 다양한 장치를 마련한다. 묘사되는 대상과의 아이러니한 거리는 독자들로 하여금 보다 이성적으로 대상을 바라보게 한다. 포르노그래피적인 행위에 때로는 자본주의적인 문맥이 읽혀지고, 때로는 고급예술이나 문화가 뒤섞이면서 결국 그것이 낯설어지게 된다. 관습적이

되 관습적이지 않은 섹슈얼리티는 그 이면에 감추어진 권력관계를 스스로 드러내게 된다. 그리하여 옐리네크는 남근중심주의적인 규범을 무의식적으로, 무비판적으로 받아들이는 현 상황을 낯설게 하여 그 내재된 모순을 가시화하는 데 성공한다.